教育部课程思政示范项目
国家级一流本科课程　配套新形态教材

慕课版

邱　璟　王昕霞　彭迪云　李　民／主编

魏嘉明　吴雨萱　钟振华　刘成武／副主编

中国民间艺术的奇妙之旅

ZHONG GUO MIN JIAN YI SHU DE QI MIAO ZHI LÜ

化学工业出版社

·北京·

内容简介

本书从我国民间艺术的认知和内涵讲起，对剪纸、印染、风筝、竹编、脸谱、皮影、年画、曲艺、民间元素的现代表达、民间音乐、民间舞蹈、赣剧等典型的民间艺术形式，从原生态的民间艺术展现到制作技艺的分析、表演和传承，立体地展现了中国民间艺术的传统和现状。本书不仅体现出我国民间艺术强大的生命力和鲜明的特色，也对民间艺术原始资料收集与整理有一定指导意义。

本书适合高等院校艺术与设计相关专业师生作为教材使用，也可供对民间艺术感兴趣的读者学习参考。

图书在版编目（CIP）数据

中国民间艺术的奇妙之旅 / 邱璟等主编. —北京：化学工业出版社，2022.7

ISBN 978-7-122-41939-2

Ⅰ．①中… Ⅱ．①邱… Ⅲ．①民间艺术-中国-教材 Ⅳ．①J12

中国版本图书馆CIP数据核字(2022)第139379号

责任编辑：王　烨　　　　　　　　装帧设计：溢思视觉设计/姚艺
责任校对：李　爽

出版发行：化学工业出版社（北京市东城区青年湖南街13号　邮政编码100011）
印　　装：天津图文方嘉印刷有限公司
710mm×1000mm　1/16　印张12　字数272千字　2023年11月北京第1版第1次印刷

购书咨询：010-64518888　　　　　售后服务：010-64518899
网　　址：http://www.cip.com.cn
凡购买本书，如有缺损质量问题，本社销售中心负责调换。

定　　价：69.00元　　　　　　　　　　　　　　版权所有　违者必究

序

本书是我们所承担的首批国家级课程思政示范项目的研究成果，也是国家级一流本科课程"中国民间艺术的奇妙之旅"的配套教材。付梓前，我写上几句，权当序言。

中国是世界上最古老的文明国家之一。不同的生存环境、不同的民族背景，在不同的历史时期产生出不同的文化艺术。民间艺术是艺术领域中的一个分支，早已成为我们民族的精神资源和文化财富之一，是一种民族身份的标识和民族精神的载体。要想深入了解和深刻认识我们的民族文化及其基本精神，就不能忽视对民间艺术的整理和研究。

民间艺术进入校园、走进家庭，不仅是美育问题和素质教育问题，还是影响整个教育科学发展的大问题。那么，让大家了解一些传统文化方面的常识，掌握一些民间艺术方面的知识，有什么好处呢？

首先，有利于增强民族亲和力与凝聚力，让增强民族自信落到实处。

其次，有利于推动素质教育、丰富情感世界、提高综合素质。在结合时代主题、爱国情怀、创新精神进行教育的同时，在大力营造传统文化语境的同时，我们要用民间艺术强化文化认同，匡正精神诉求，从而使青少年能够自觉地捍卫民族文化，守护精神家园，让中华民族的人文精神在一代代人身上发扬光大。

再次，有利于陶冶情操、净化心灵，塑造民族精神，树立民族自尊心和自信心，形成对中华文明历史的认同，承担发展中华的使命。

最后，千百年来，民间艺术与其他优秀的传统文化一样是我们的民族精华和产生文化巨擘的沃土。继承和弘扬民族文化，有力遏制民间艺术文化生态的失衡，坚持不懈用

体现核心价值体系的传统文化哺育新人，丰富社会个体的精神空间，使更多杰出的中华儿女不断涌现，是民族之荣，国家之幸。

我们弘扬优秀的民族文化，就必须珍惜中华民族几千年创造、积累起来的艺术文化。本书从民间艺术内涵的界定开始，层层铺开、逐步深入，从对原生态民间艺术的展现到制作技艺的分析、传承和表演，立体地展现出中国民间艺术的传统和现状，相信本书能对民间艺术原始资料的收集与整理具有一定的指导意义。

本书所涉及的民间艺术，只是人们较为熟悉、流传较广和群众喜闻乐见的一部分，旨在让艺术类专业的学生或民间艺术的爱好者能在认知的基础上，举一反三、由此及彼，把相关联的知识综合起来，并尽可能通过考察、搜集、收藏、亲自动手和参与活动等形式，把知识变成能力，把认识付诸实践，从而培养和弘扬以爱国主义为核心的民族精神，有效地引领不同受众走进民间艺术，进而以民间艺术为契机，了解传统文化，了解中华文明。同时希望能让大家了解到有一种远离繁华、喧闹的都市生活，具有不断自我完善、精益求精的工匠精神的艺术形式，它是一种安定自若、心无旁骛的专注。它将带领读者抽丝剥茧般地探寻传统艺术中所感受到的那种感动、神秘和自豪，这也是我们撰写本书的另一个原因所在。

本书含有丰富的多媒体资源，读者可以扫码观看视频、下载PPT课件。

本书由邱璟、王昕霞、彭迪云、李民主编，魏嘉明、吴雨萱、钟振华、刘成武副主编，管丽芳、马凯、胡颖、郑琳参编。倘若书中对民间艺术的解释能得到各位的认同，或是有些许感悟，都将会是我们编著此书的人所期盼的。

邱　璟

2023年7月

目录

第四章　色彩的光晕——印染

第五章　历史的天空——风筝

第六章　经纬的交织——竹编

第七章　神奇的变异——脸谱

第一章
开篇共识

扫码获取
◆配套视频
◆配套课件

◆ 导读：

我国民间艺术作品是中华五千年悠久历史和民间文化的必然产物，是中华传统文化艺术的瑰宝。民间艺术不仅是一个国家、一个民族历史文化的积淀，还是一个国家、一个民族思想创造的伟大智慧结晶，是社会发展的真实见证和认同的重要象征，具有十分重要的指导作用。通过学习传统民间艺术，有利于广大在校学生充分深入地了解民间艺术创作的文化理念和艺术创作的精神。

◆ 学习目标：

1.初步了解中国的传统民间艺术。

2.了解民间美术与民间艺术之间的关系。

第一节 何谓民间艺术

何谓民间艺术？对于这个问题的回答，仁者见仁，智者见智，定义很多。

在我国，民间艺术总是和劳动者的生产、生活、习俗、节日等相联系，因而有的强调民间艺术的地方特色，称为"乡土艺术"，或者专指用于日常生活的，称为"民间工艺"，还有的从民俗学角度进行研究，称为"民俗艺术"等。

民间艺术是针对学院派艺术、文人艺术的概念提出来的。广义上说，民间艺术是劳动者为满足自己的生活和审美需求而创造的艺术，包括民间工艺美术、民间音乐、民间舞蹈和戏曲等多种艺术形式；狭义上说，民间艺术仅仅指的是民间的造型艺术，包括民间美术和工艺美术各种表现形式。

按照材质分类，有用纸、布、竹、木、石、皮革、金属、面、泥、陶瓷、草柳、棕藤、漆等不同材料制成的各类民间手工艺品。它们以天然材料为主，就地取材，以传统的手工方式制作，带有浓郁的地方特色或民族风格，与民俗活动密切结合，与生活密切相关。一年中的四时八节等岁时节令、从出生到死亡的人生礼仪、衣食住行的日常生活中都有民间艺术的陪伴。

按照制作技艺的不同，又可以将民间艺术分为绘画类、塑作类、编织类、剪刻类、印染类等。

从创作者的角度看，民间艺术是以农民和手工业者为主体，以满足创作者自身需求或以补充家庭收入为目的，甚至以之为生计来源的手工艺术产品。

从生产方式看，民间艺术是以一家一户为生产单位，以父传子、师带徒的方式世代传承的。

从功能上看，它包括侧重欣赏性和愉悦精神的民间美术作品，也包括侧重实用性和使用功能的器物和装饰品。作品的题材和内容充分反映了民间社会大众的审美需求和心理需要，造型大多饱满粗犷，色彩鲜明浓郁，既美观实用，又具有求吉纳祥、驱邪避害的精神功能。

1. 民间造型艺术

民间造型艺术种类繁多，例如农民画中反映的民俗风情、地方特色、神话传说、历史故事等。这些对于我们认识和了解传统文化，培育和弘扬民族精神都是十分重要的。

（1）农民画

农民画是通俗画的一种，多系农民自己制作和自我欣赏的绘画和印画，风格奇特、手法夸张，其范围包括农民自印的纸马、门画、神像以及在炕头、灶头、房屋山墙和檐角绘制的吉祥图画。现代农民则有在纸面上绘制乡土气息很浓的绘画作品，自20世纪50年代以来，逐渐形成了陕西宜君、南京六合、安徽萧县、西安鄠邑、江西永丰、延安安塞、江苏邳州、上海金山等地的农民画乡，以及全国各地的农村、牧区、渔岛、社区的数十个农民画乡，以自己的方式记录着最广大群众对时代的感受。如图1-1～图1-4所示。

图1-1　《三羊开泰》薛玉琴

图1-2　《立夏》解振辉

图1-3　《秋日》侯雪昭

图1-4　《打柴》解振辉

各地的农民画，都在以不同的地域风格、不同的创作语言，表现着共同的生活美学话题。农民画作者笃信"生活中有画，画中有生活"，在生活中追逐梦想，在梦想中创造新生活。一幅幅农民画是活生生的生活美学的缩影，揭示了有情有义的人生。农民画的审美创造是情与美、善与美、用与美的统一，是生活之美。例如，永丰农民画是江西省非物质文化遗产传承项目。永丰是一代文宗欧阳修的故里，也是全国著名的农民画乡，30余年来，有近3000幅农民画作品在各地展出并获奖。江西省永丰县传统文化底蕴扎实深厚，永丰农民画起步于20世纪80年代。随着党的富民政策的落实，该县许多农民画作者生活水平提高后，忙时搞生产，闲时搞绘画，尽管没有接受过正规的美术专业训练，却凭着对艺术的感悟、对生活的挚爱、对未来的希望，在劳动之余拿起画笔在画纸上抒发出他们对生活的热爱。

（2）皮影艺术

皮影戏是我国传统的民间艺术形式之一，这种雕刻镂挖、粘贴、彩绘的艺术形象，是典型的民间美术样式之一，如图1-5所示。

图1-5　皮影艺术

"皮影"是对皮影戏和皮影戏人物制品的通用称谓。皮影是我国出现最早的戏曲剧种之一，戏中"影人"是根据剧中角色和衬景来设计的。人物脸谱和服饰造型或生动形象，或纯朴粗犷，或细腻浪漫，或夸张幽默。再加上流畅的雕镂、艳丽的着色，达到了通体剔透、四肢灵活的艺术效果。"影人"在艺人的操纵下，靠灯光透射映到白色布幕上，随着乐器伴奏与唱腔配合，便成了"一口叙还千古事，双手对舞百万兵"的艺术形象。

皮影戏在我国具有十分悠久的历史。根据史料和近代民间皮影艺术流传的实际状况，可以推断和证实皮影艺术起源于两千多年前的西汉，发祥于我国的陕西，而成熟于唐宋时代的秦晋豫地区，极盛于清代的河北。南宋末年，闽南移民将皮影戏引入广东潮汕地区，并逐渐吸收了潮汕地区的民间音乐、民间戏曲和民俗，特别是吸收了潮剧的说白、唱腔和表演艺术风格，形成了潮俗皮影戏。

皮影表演艺术类型丰富，如陆丰皮影戏红色题材精品剧目《碧海丹心》取材于陆丰红色革命故事。全剧讲述了1927年"八一"南昌起义，领导人周恩来患病，和叶挺、聂荣臻等革命同志转移到陆丰市金厢镇下埔村黄厝寮村，在彭湃等同志和当地群众掩护下，治病并顺利渡海的斗争故事。陆丰皮影戏是第一批国家级非物质文化遗产，也是世界级非物质文化遗产，如图1-6所示。

图1-6　陆丰皮影戏《碧海丹心》

2. 民间表演艺术

中国民间表演艺术种类繁多，特别是戏曲，它是由音乐、舞蹈、文学、美术、武术、杂技以及表演艺术等各种元素综合而成的，有着悠久的历史、独特的魅力和深厚的群众基

础，是表现和传承中华优秀传统文化的重要载体。

民间艺术中大量的内容都是通过人的舞动、戏耍、操作、歌唱等形式来完成的，与这种表现方式有关的艺术门类都可称为表演艺术。其特点是：以部分民间艺术品、器械、工具等为道具或装饰手段，突出展现人的歌舞、演奏和绝技等天赋或表演技能。如皮影戏是通过铁枝将皮影连接后，根据剧情需要，利用灯光的投射效果，舞动皮影，将影人的动态映射到银幕上，形成了一出出剧情完整、有唱、有耍、有演奏的皮影戏。其他还有木偶戏、杂技、歌舞、民歌演唱、民间社火、各地小戏、秧歌、锣鼓、旱船、竞技类的一些体育项目等，都属于表演类艺术。

（1）川剧变脸

川剧变脸是川剧表演的特技之一，用于揭示剧中人物的内心及思想感情的变化，即把不可见、不可感的抽象情绪和心理状态变成可见、可感的具体形象——脸谱。川剧变脸是运用在川剧艺术中塑造人物的一种特技，是揭示剧中人物内心思想感情的一种浪漫主义手法。

相传"变脸"是古代人类在面对凶猛野兽的时候，为了生存在自己脸部用不同的方式勾画出不同形态，以吓跑入侵的野兽。川剧把"变脸"搬上舞台，用绝妙的技巧使它成为一门独特的艺术。

（2）民间音乐

民间音乐指与专业音乐创作方式、创作手法、创作风格、创作特征不同的，形成于民间并流传于民间的民间歌曲、民间歌舞音乐、民间器乐、民间戏曲与说唱音乐等各种音乐体裁。

（3）民间舞蹈

民间舞蹈是流传于民间、具有鲜明的地域特点和民族风格的舞蹈形式。它有别于宫廷舞蹈、专业舞蹈和宗教舞蹈，具有原生态性状，是原创性的民间艺术，是其他舞蹈创作的基础和营养来源，具有民俗性、群众性、传承性的特点，是人民群众喜闻乐见的一种艺术样式。

民间舞蹈与现实生活密切相关，直接反映民众的生活和感情。民间舞蹈具有比单纯的舞蹈形式更加丰富的文化内涵和多样化的功能。它与民间的吉祥庆典、红白喜事和风俗仪式紧密结合，是民众表达情感的最原始和基础的形式，是人类的第二语言。"言之不足，舞之蹈之"，说的就是这个意思。

由于"十里不同风，百里不同俗"，民间舞蹈又呈现出丰富多彩的多样性面貌。中国地域辽阔，民间舞蹈种类也极为丰富。例如，仪式化的湖北跳丧舞，从打鬼仪式演化而来的傩舞，群众性的被誉为"东方芭蕾"的安徽花鼓灯舞，以及民间年节行进表演中的龙舞、狮舞、秧歌、鼓舞、踩高跷、跑旱船、打花棍等，都是常见的民间舞蹈种类。

民间舞蹈是动态的，以言传身教、口传心授为传承特点的民间艺术。它历史悠久，又随着时代的变迁而变化，是活态的文化遗产，也是我们要大力抢救和保护的非物质文化遗产的重要内容。

（4）戏曲

戏曲是对我国传统戏剧的一个独特称谓。它的历史源远流长，经历了孕育、形成、发展和兴盛等各个时期。

早在远古时代，戏曲的种子就已经在歌舞中孕育了，进入阶级社会后，这种歌舞艺术的传统依然存留在广大的农村，并不断革新发展以适应人民精神生活的需要。至汉代，民间出现了带有故事性的歌舞表演，如百戏中的《东海黄公》等。隋唐时期，带有喜剧性质的歌舞戏、参军戏相继问世，它们业已具备戏曲的雏形。在宋代，随着经济的发展，城市中出现了新兴的市民阶层，反映他们生活和观点的宋杂剧和金院本应运而生，为其后元杂剧的形成奠定了基础。

宋代是一个文学艺术丰富多彩的朝代，在民间歌舞、民间说唱、杂剧艺术的共同培育下，南戏脱胎而出，它的诞生标志着中国戏曲的正式形成。明代中期以后，南戏进入了新的历史时期——传奇时代。明清时期的传奇演出佳作如林，风靡城乡。到了清代中叶，传奇演出日渐衰微，代之而起的是各地新生的地方戏及民间戏，诸腔竞奏，生机勃勃。其后徽班进京，称雄剧坛，并在其基础上发展出被誉为国剧的剧种——京剧。

戏曲艺术贵在求新求变，在它的历史长河中，有的剧种消亡，有的剧种新生，兴衰交替、生生不息，戏曲的生命就延续在这此起彼伏之中。

第二节　民间美术

民间美术是我国各民族文化传统的重要组成部分。民间美术这一概念的流行和使用，始于20世纪70年代。它大约是和民间音乐、民间舞蹈一样，仿借民间文学的称谓来的。著名工艺美术史论家、民艺学家、教育家张道一先生说，若给民间美术下个确切的定义不太容易，民间美术，从历史上看，可以说是相对于宫廷美术和文人士大夫美术而言的，在现代，则是相对于专业美术工作者的美术而言的。

张道一先生在《中国民间美术辞典》中指出：民间美术是美术分类的一种特殊范畴；特指在历史发展过程中，需要创造、应用、欣赏，并和生活融合的美术形式；包括民间绘画、民间雕塑、民间建筑、民间工艺美术在内的、相当广泛的艺术形式。张道一先生明确提出了民间美术的概念、范畴和特征：

① 民间美术是普通劳动者创造的艺术，这是对民间美术创造者的确认；

② 民间美术主要是为劳动者自身生活需要而创作的艺术；

③ 民间美术是美术形式的一种，是对民间美术视觉化形态的确认；

④ 民间美术经历了一定的历史发展过程，是对民间美术历史延续（包括文化传统）的确认。

由此看出，民间美术是以农民为主的劳动者的美术。在今天，它是有别于专家们的美术的，是民间生产者自己创造、自己欣赏和使用的造型艺术和实用美术，带有很大的自发性、业余性和自娱性等。另外，其制作材料大都是普通的木、布、纸、竹、泥土，但制作技巧高超、构思巧妙、擅长大胆想象、夸张，且常用人们熟悉的寓意谐音手法，积极乐

观、清新刚健、淳朴活泼，表达了对美好生活的憧憬与理想，富有浪漫主义色彩，让人有更多的喜庆感觉。

第三节 民间美术的美育价值

民间美术作为本土资源在弘扬传统民族精神、培养创造力、解决乡村美育问题等方面具有在地化优势，可对以学院艺术为主的美育方式予以补充。民间美术立足于百姓生产生活，凝结着劳动人民独特的审美特征和民族气质，蕴含中华民族传统文化艺术的内在精神，能够使人们在欣赏、制作和体验中感悟中华多民族的审美精神，帮助当代人具备理性与感性平衡协调的完善人格。民间美术在民族、地域和使用场景中具有普适性，可极大地拓宽美育时间、空间及教育对象的上限，因此，拓展民间美术作为当代美育资源具有现实价值。

1. 作为中华美育本土资源的民间美术

民间美术诞生于传统农耕社会，内含中华民族传统文化精神，是弘扬中华美学精神的本土资源之一。中华传统文化的艺术成果主要由两类构成，一类是以文人、士大夫为代表的精英艺术，另一类是从生存实际出发由劳动人民创造出的民间艺术，二者在历史的时空中平行发展，由此分化出中华美育精神的两个方向。汉民族的精英艺术体系以诗书礼乐为精神内核，在政治制度与社会思想的影响下成为中华美育精神的来源；民间艺术体系在汉民族传统农耕文明的背景下以恒常的主题暗示普通百姓的生活美学，在民众易接受的方式中渗透生产、教育、道德知识，进而影响中国传统社会日常生活的价值取向，成为传统社会普通百姓的审美教育依据。民间美术以满足生存生产需求为首要目的，是底层民众最真实的审美表达，代表底层民众最积极健康的生存态度，是中华民族传统文化精神的表征，能够揭示民族普遍群体的文化基因。

民间美术总是伴随着生存、生活发生，在物质上和文化上具有双重美的教育意义，是感悟中华民族文化成果和精神气质的美育资源。例如，陕北地区清明节用面粉做"燕燕"花馍，有"三月里寒食又清明，燕燕钻满圪枣林"的说法；端午节北方地区有做香包、"剪五毒"以驱蚊虫、避瘟病的习俗，这些民间美术是先民结合时令节气所揭示的天文、气象变化规律，对生产知识、生活经验进行总结的物化呈现，是中华民族感时应物、敬畏自然的集体认知。平静安定时民间美术为生活所需，灾害战争时民间美术为生存的文化支撑，民众在生活困苦时反而会物尽其用地展现对美好生活的期待，民间美术不仅是中华民族"生活的美学"，还是中华民族"生存的美学"，所以民间美术是最典型、最活生生、最实在、最落地、最有人气的美育。作为源于生活的本土文化资源，民间美术在向美育资源转化时应当注重从定向群体培养向全社区全年龄段覆盖、从被动灌输向自觉的文化传承转移、从在制度化教育中开展美育向生活世界回归。

美育扎根于传统文化才能树立起民族文化意识，才能形成对自身文化与历史的认同感，民间美术作为中华美育本土资源使人们在对传统美的感悟中体悟中华传统文化精神，

在制作、使用中通过感性的方式形成对传统社会文化精神的具体认识。首先，民间美术作为中华美育的本土资源可使人们发现和感受中华民族多元的民族文化。民俗与情感的自觉、自发时常让民间美术消融为背景，跳出个体所在的环境可以发现，独特的地域共性和个性差异使民间美术在不同地域文化中各具特色。以剪纸为例，北方剪纸艺人受麦作文明耕种习惯的影响常表现耕作题材；福建、广东等沿海地区剪纸艺人常表现捕鱼题材。以年画为例，山东在儒家孝悌忠信的道德观念下催生出《十忙图》《姑嫂情》等代表作品；小校场年画则善于描绘上海市井生活，并将沪语与民间绘画结合。

民间美术在主题、风格上具有传统审美精神的感化作用，其本身作为平民教育的主要手段具有引导道德、礼制的教育作用。传统社会中，民众自觉地使用民间艺术这种感性方式展开教育，教育内容极为广泛，包括生活生产的基本技能和对道德、规则自上而下的传递。20世纪，民间艺术凭借通俗易懂、可观可感的特性成为宣传新思想、新知识的不二之选，这一时期民间美术对民众造成的深刻影响揭示出以民间美术为资源开展美育的有效性。民间美术在娱乐方式尚不丰富的农耕社会里是道德感化最有效的方式，这种化育是对民众润物细无声式的浸润，这一点仍旧是现代社会中急需的美育资源特质。

2. 民间美术与创造力培养

民间美术具有科学与艺术的双重创造性，这对于弥合美育过程中艺术与科学的分裂无疑是有效的。民间美术作品蕴含丰富的科学原理，是先民在经验积累基础之上摸索、总结的成果，展示出中华民族独特的创造逻辑。例如民间织锦，织锦纹样是民族历史发展过程的艺术化呈现，独具审美价值，织机则是对机械规律的归纳和应用；风筝既有艺术欣赏价值，又可在娱乐活动中实现心理释放功能，风筝上升是古人对空气动力学原理试验探索的成果；贵州黔东南侗族的靛染工艺先后使用植物、米酒、蛋液等生活中常见的原料给布料上色、固色，是少数民族民众在与自然和谐相处中的智慧探索。

民间美术的创作过程即是创造性的激发过程。极为有限的物质条件反而促使制作者创造出精彩纷呈的民间美术作品，一些民间艺术家已经在从事将共性变为个性的创造性工作。

民间美术传承看似刻板，却在时代变更与个人理解中不断创新，在纹样流传、民俗积累、生活观察、歌谣故事传播、个性发挥等多种因素的交织作用下创造突破。民间美术在原生语境中的创造过程可应用在艺术教育实践中。某青少年活动中心将民间剪纸创作过程中的细节和过程转化为教学方法带入剪纸课堂，如通过"碎纸片联想方法"和"正负形转换方法"引导学生进行剪纸创作并培养创造能力。自由的创作与表达是学生与民间艺术家的共同点。民间美术创作者由于受商品交易要求带来的限制，可在民俗规范内随心所欲创造作品，满足自我表达需求，学生在学习基本技法后自由发挥天性，以自由创造为本性的审美、艺术活动可以充分保障学生创造性的表现，并促进学生的创造能力的发展。

本土自然资源和文化资源进入美育，既实现了对学生艺术审美和创造能力的培养，也激发了学生热爱家乡、热爱民族文化的情怀；既延展了非物质文化遗产传承的含义，也拓宽了美育的当代价值。从民间美术本体角度看，农耕文明向工业、科技、智能转型的时代

环境并不意味着传统文化的式微与消亡，美育恰可为传承带来新生，民间美术在适应中创新与再造。民间美术与美育融合使二者相互促进，民间美术是解决美育本土化命题的途径，美育则是缓解民间美术与现代社会对抗冲突的一剂良药。

日常生活为我们提供了重新审视美育本质与范畴的线索，既可作为美学原理的出发点，也在美育实施层面具有切实指向性。以民间美术为切入点开展的日常生活美育并不是让今天的人们倒退到传统落后的农耕社会，也不是排斥中外经典的学院派艺术，如果说纯粹艺术是美育的高效方式，那么，民间美术则是美育实施的普遍方式，二者互补将提高美育的实践效果。传统文明与当代技术、日常生活与制度社会、民间艺术与纯粹艺术在二元对立的表面之下内含互补互构的辩证关系，对双方共同接纳和理性调和方能构建当代美育的完整语境。

第四节　民间艺术与民俗

民间艺术与民俗关系非常密切，如民间的节日庆典、婚丧嫁娶、生子祝寿、迎神赛会等活动中的年画、剪纸、春联、戏剧、花灯、扎纸、服装饰件、龙舟彩船、月饼花模、泥塑等以及少数民族民俗节日中的服饰、布置等。民间艺术分布范围很广，因地域、风俗、感情、气质的差异又形成了丰富的种类和风格，但它们都具有实用价值与审美价值统一的特点。

1. 民间艺术与科学民俗

民间艺术与科学民俗的关系体现最显著的代表是民居。中国民间的起居空间与人们的日常生活是紧密相关的，其独特的建筑结构和艺术表现方式是中国传统文化、思想观念的体现，其中不仅蕴含了中国传统的民风民俗等，同时也是艺术观念、审美理想、价值观、人生观等精神思想的展现。

民居的特征，主要是指民居在历史实践中反映出本民族地区本质性和最具代表性的东西，特别是反映出与各族人民的生活生产方式、习俗、审美观念密切相关的特征。民居建筑的经验，则主要指民居在当时社会条件下如何满足生活生产需要和与自然环境斗争的经验，譬如民居结合利用地形的经验、适应气候的经验、利用当地的材料的经验以及适应环境的经验等，这就是通常所说的因地制宜、因材施用的经验。民居分布在全国各地，由于民族的历史传统、生活习俗、人文条件、审美观念的不同，也由于各地的自然条件和地理环境不同，因而，民居的平面布局、结构、造型和细部特征也就不同，既淳朴自然又有着各自的特色。各族人民常把自己的心愿、信仰和审美观念，把自己最希望、最喜爱的东西，用现实的或象征的手法，反映到民居的装饰、花纹、色彩和样式等结构中去。如汉族的鹤、鹿、蝙蝠、喜鹊、梅、竹、百合、灵芝、万字纹、回纹等，白族的莲花，傣族的大象、孔雀、槟榔树图案等。这样，就导致各地区各民族的民居呈现出丰富多彩和百花争艳的民族特色。

我国幅员辽阔，东西南北的民众有着不同的居住习俗，如至少拥有三千多年历史的北

方四合院（图1-7），是汉族的一种传统合院式建筑。坐北朝南、前后有序，以南北中轴线左右对称布局房屋。

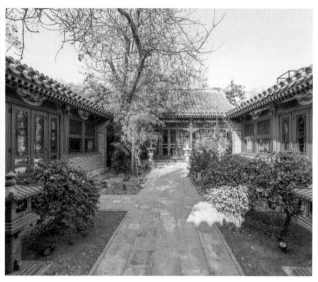

图1-7　传统四合院

四合院在中国各地有多种类型，其中以北京四合院为典型。四合院通常为大家庭所居住，提供了对外界而言比较隐秘的庭院空间，其建筑和格局体现了中国传统的尊卑等级思想以及阴阳五行学说。

四合院是我国古老、传统的文化象征。"四"指东、西、南、北四面，"合"是指四面房屋围在一起，形成一个"口"字形。四合院墙壁厚重，院内栽花植树，庭院较大，室内分间，家具有一定的陈设格式。院落装饰素雅、质朴，色彩以青灰为主，青砖、灰瓦、白墙，大门、大厅、上房、走廊、梁柱施漆或彩绘。彩绘装饰题材十分丰富，以吉利祥瑞的历史故事、神话传说、戏曲故事为主。门窗、栏杆等以砖、木、石雕刻。

其实不论是北方四合院、粤赣的客家土楼，还是草原上的蒙古包、丛林中的吊脚楼，从民居的每一个角落我们都可以发现民间艺术（图1-8 ~图1-10）。从古至今，中国民居伴随着历史的风风雨雨也在不断地演化变迁。

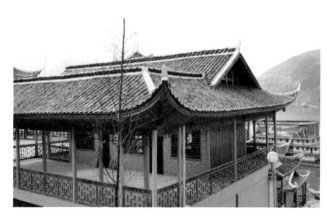

图1-8　吊脚楼

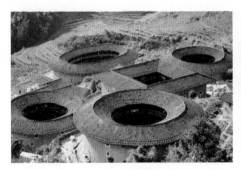

图1-9　客家土楼

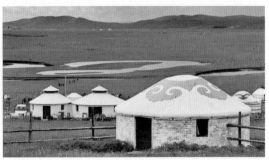

图1-10　草原蒙古包

2. 民间艺术与社会民俗

（1）人生礼仪

人生礼仪是指人在一生中几个重要环节上所经过的具有一定仪式的行为过程，主要包括诞生礼、成年礼、婚礼和葬礼。它是一种世俗仪式，一般又称为"通过仪式"，也就是帮助个人通过种种生命过程中的"关口"的仪式，使之在自己的心理上以及与他人的关系上能顺利达成自己的预想。而人生所经历的四大礼仪——诞生、成年、婚嫁、丧葬，莫不与作为人类社会生活重要组成部分的衣着装扮有着或多或少、或隐或显、或直接或间接的联系。头饰是构成妇女服饰的重要组成部分，也往往是一个民族区别于其他民族的标志之一。

诞生礼居于人生四大礼仪之首，是古人认为人从所谓"彼世"到达"此世"时必须举行的一种仪礼。它作为人类社会生活的重要内容，涉及许多文化现象。几乎每一个民族都传承着一套与妇女产子、婴儿新生息息相关的民俗事项和礼仪规范。他们认为一个婴儿刚一出生时，还仅仅是一种生物意义上的存在，只有通过为他举行的诞生仪礼，他才获得在社会中的地位，被社会承认为一个真正意义上的"人"。这似乎是一种势在必行的做法。比如，汉族民俗中就有为初生婴儿剪胎发及与此相关的"三朝礼""满月礼"和处理胎发的一些仪式，并且认为三朝礼是人生礼仪中，表示小孩脱离孕期残余，正式进入婴儿期的标志。

（2）岁时节令

岁时节令也称为岁时、岁事、时节、时令等，是人们在社会生活中约定俗成的一种集体性习俗活动。南朝梁人宗懔的《荆楚岁时记》，是我国较早出现的一部记载地域性岁时习俗的笔记小品，反映了古代的社会现象和人们的生活情趣。各种岁时风俗活动的产生，显示了我们祖先对自然运动规律的认识与把握，探究其根源，即是人们祈望五谷丰登、人畜两旺、岁岁平安的期盼。

我国流传较广的岁时节令如春节、元宵节、端午节、中秋节等，是大多数民族共同的主要节日，属全民性的民俗活动。

3. 民间艺术与精神民俗

精神民俗又称信仰民俗、心理民俗、心意民俗。它产生于人类社会早期，普遍流行于

世界各地，是特定人群的集体意识，通过特定的行为方式加以展示并世代传承，与物质民俗、社会民俗、语言民俗共同构成民俗文化，在民俗文化中居显要位置，常渗透在物质民俗和社会民俗中。精神民俗的范围有狭义和广义之分。狭义的指民间信仰、禁忌、巫术、仪礼等，广义的还要包括民俗艺术及民间口头文学。构成并推动民间信仰发展的是民众在长期历史发展过程中形成的崇拜观念、行为准则及相应仪式。

精神民俗为民间艺术的展示提供了多姿多彩的舞台。人类社会由渔猎进入农耕后，岁时风俗开始出现，渴望丰收、祈求和顺的祭祀活动逐渐变得广泛起来，产生了原始的神话、宗教和巫术，从而形成了自远古直至近代的民俗。

民族史诗《阿诗玛》于20世纪60年代被改编成民族音乐歌舞故事片，2006年，《阿诗玛》叙事史诗经国务院批准被列入第一批国家级非物质文化遗产名录。山歌作为少数民族最直接的情感表达媒介，在作品中也有涉及。这些都反映了民俗文化生活与民间文学的相互渗透。

小结

民间艺术历史悠久，博大精深。它是中华民族文化中内涵最丰富的形态之一，是中华民族从原始社会至今的文化积淀。本章阐释了民间艺术的概念，从丰富多彩的民间艺术中归纳出了民间艺术的主要类别，分析了民间艺术与民俗的紧密关系，探寻了中国传统文化演变和传承的印迹。

思考题

1.民间艺术与精神民俗之间的关系。

2.民间艺术的特点及主要种类的艺术特点。

第二章
民间艺术的生命基因

扫码获取
- 配套视频
- 配套课件

◆ 导读:

　　"民俗艺术"与"民间艺术"两个概念仅有一字之差,它们之间有着许多交织、交融、重合之处,但二者的差异是明显存在的。"民俗艺术"是指民众艺术中具有传承性、模式性的那部分,或指民间艺术中融入传统风俗、承载民俗观念的部分,它的指向侧重时间传承性和集体模式性;而"民间艺术"的指向侧重层次性和空间性。因此民俗艺术与民间艺术乃时间性与空间性两个不同维度的艺术话语。它们在创作与享用的主体上也存在着差异,民俗艺术突破了空间层次的限制,它既包括了下层民众民间艺术的一大部分,也存在于上层精英的生活与文化艺术之中。

◆ 学习目标:

　　1.了解和感受民间艺术的多样性、魅力和民间艺术的现状。

　　2.探索民间艺术背后的价值和意义,树立保护和传承民间艺术的意识。

第一节　民俗孕育民间艺术

民间艺术的发展离不开民俗的滋养，每一种艺术形式都或多或少地与它诞生地的民俗相联系。换言之，民间艺术是民俗的一个缩影。

在科学水平落后的远古时代，人们祈求神明的护佑，将太阳、月亮、星、风、雨、雷等都当作需要顶礼膜拜的神，先人们在对天体的观察过程中掌握了四季变化的规律，产生了历法。我国传统历法被称为农历。二十四节气是农耕时序的法则，围绕不同的农作内容，指示何时开犁和种植什么作物，何时收获与怎样处理劳动果实，何时进行祭祀与节日庆典。

民间艺术就是伴随着这些活动应运而生的，鲜明地反映出了我国的传统习俗和民族心理特征。当今科学高度发展，人们已破除对神灵的迷信，但民族传统却被部分地保留在了民间艺术里。古代的种种传统节日与民俗活动，不仅展示了社会的进步和繁荣，也在很大程度上成了增强民族凝聚力的黏合剂。当今世界许多发达国家虽然科学先进，但在保留本民族的传统习俗上却不遗余力，原因就在于此。

如果说民俗是一条母亲河，那么民间艺术就是她的主流，这种无法改变的血亲关系使民间艺术得到不断滋养，成为传承民族文化的动力。

随着时代的发展、文化的多元化以及市场经济的冲击，一些优秀的、具有文化根基的民俗正在逐渐淡出人们的生活，民俗对民间文艺的滋养越来越呈现出干涸之势，政府部门应该采取积极有效的措施，抢救、保护、发掘、整理优秀民俗。只有民俗回归民间，民间艺术才能焕发活力；否则，民间艺术终归会成为无源之水、无本之木。同时，民间艺术也应扬长避短，积极发展、完善，融入时代的潮流中去，在不改变自身特点、属性的前提下勇于实践、创新，墨守成规、故步自封是无法适应社会和市场的。

总之，民间艺术与民俗之间是鱼水关系，民俗是民间艺术创作的源泉和动力，也是所有民间艺术创作应当遵循的共同规律。

年节文化是中国民俗文化的重要组成部分，承载着中国人的亲情、乡情、民族情。我们应该更加关注传统节日，加强对中国传统风俗的挖掘力度，以期在当今多元文化的世界中，使我们的传统节日保持应有的生命力，唤起大众对节日的民族情感，大力弘扬年节民俗，让传统文化根植于人们心中。

1. 春节

春节，即农历新年，是一年之岁首，传统意义上的年节，又称新春、新年、岁旦等，口头上又称过年、过大年。春节历史悠久，由上古时代岁首祈年祭祀演变而来。春节的起源蕴含着深邃的文化内涵，在传承发展中承载了丰厚的历史文化底蕴。在春节期间，全国各地均会举行各种带有浓郁地域特色的庆贺新春活动。这些活动以除旧布新、驱邪攘灾、拜神祭祖、纳福祈年为主要内容，形式丰富多彩，凝聚着中华传统文化精华。

在早期观象授时时代，以"斗柄回寅"为春正（岁首），立春乃万物起始、一切更生之义也，意味着新的一个轮回由此开启。在传统的农耕社会，立春岁首具有重要的意义，衍生了大量与之相关的岁首节俗文化。在历史发展中虽然使用历法不同而岁首节庆日期不同，但是其节庆框架以及许多民俗仍然被沿承了下来。在现代，人们把春节定于农历正月

初一，但一般至少要到正月十五新年才算结束。春节是个集拜神祭祖、祈福辟邪、亲朋团圆、欢庆娱乐和饮食为一体的民俗大节。

春节与清明节、端午节、中秋节并称为中国四大传统节日。春节的民俗经国务院批准被列入第一批国家级非物质文化遗产名录。

"年"在古代中国传说中是消灭了凶猛怪兽"夕"的神仙。"夕"在腊月三十的晚上来伤害人，神仙"年"与人们齐心协力，通过放鞭炮赶走了"夕"。人们为了纪念"年"的功绩，把三十那天叫"除夕"，即除掉了猛兽"夕"，为了纪念"年"，把初一称为过年。

由此可见，春节是我国最为重要的传统节日。其中，贴春联也是春节最为重要的习俗活动。春联，俗称"门对"，又名"春帖"，是对联的一种，因在春节时张贴，故称春联。对联不仅是我国特有的一种文学形式，千百年来为人们所喜闻乐见，不同阶层的人也通过对联来表述自己的愿望、见解和爱憎。古往今来，在数不尽的民间对联创作中，产生过许多构思奇特的联语，它们像朵朵奇葩，在艺术这座万紫千红的大花园里，引起人们的惊赞。

春节期间也有地方以贴年画来迎接新年。年画是我国特有的绘画载体，特别是以戏曲内容为题材的年画，由于更贴近群众，受到普遍欢迎，它们蕴含的劝善惩恶的思想倾向，是形成人们道德规范的活教材。照着年画讲故事也成为家庭教育的一种特殊形式。如杨柳青木版年画中的《白蛇传》《宇宙锋》《西厢记》《梁山伯与祝英台》也是年画的传统题材（图2-1）。

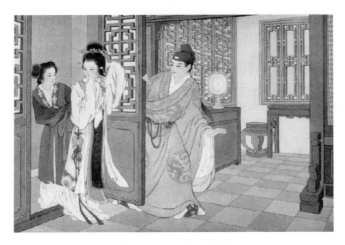

图2-1　年画《西厢记》

春节期间，很多地方还有舞龙的习俗。古代劳动人民在农业生产中对自然现象不能用科学知识解释，他们幻想龙是雨水的掌管者，以舞龙来祈求风调雨顺和五谷丰登。

春节是除旧布新的日子，春节虽定在农历正月初一，但春节的活动却并不止于正月初一这天。从年尾的小年起，人们便开始"忙年"：祭灶、扫尘、购置年货、贴年红、洗头沐浴、张灯结彩等，所有这些活动，有一个共同的主题，即"辞旧迎新"。春节是个欢乐祥和、合家团圆的节日，也是人们抒发对幸福和自由向往的狂欢节和永远的精神支柱。过节前，背井离乡的人们都尽可能地回到家里和亲人团聚，共享天伦之乐。除夕，全家欢聚一堂，吃罢"团年饭"，长辈给孩子们派发"压岁钱"，然后"守岁"，迎接新年到来。年

节期间，亲朋好友之间相互走访拜年，表达亲朋好友之间的情感以及对新一年生活的美好祝愿。

春节也是敦亲祀祖、祭祝祈年的日子。祭祀是一种信仰活动，是人类在远古为了生存而创造出来的期望与天地自然和谐共生的信仰活动。万物本乎天，人本乎祖，人们在春节祭祀上天神灵（祖先）。在热闹非常的春节期间，祭祀节仪要依循祖上规矩，进贡上香、叩拜行礼、庄重肃穆、一丝不苟。一系列依次展开的节日仪式程序，代表着节日文化内涵的逐层展示，让传统节日变得庄重，富有意义。

春节更是民众娱乐狂欢的节日。元日子时交年时刻，鞭炮齐响、烟花满天，辞旧岁、迎新年等各种庆贺新春活动达于高潮。年初一早上各家焚香致礼，敬天地、祭列祖，然后依次给尊长拜年，继而同族亲友互致祝贺。元日以后，各种丰富多彩的娱乐活动竞相开展，为新春佳节增添了浓郁的喜庆气氛。节日的热烈气氛不仅洋溢在各家各户，也充满各地的大街小巷。这期间花灯满城、游人满街，热闹非凡、盛况空前，直要闹到正月十五元宵节过后，春节才算真正结束。因此，集祈年、庆贺、娱乐为一体的盛典春节成了中华民族最隆重的佳节，一个融化在文化基因中的传统节日，对这个民族有如此强大的整合能力，多么令人惊叹。

一年一度的春节，自然少不了它的特色食物，中国作为一个地大物博的国家，在很多不同的地方都有各具特色的过年美食，正所谓"恰逢新岁，人间复苏，以民礼地，以食敬天。"正如美食纪录片《舌尖上的新年》里所言：春节，或许终有一天，会淡化为日历上的一个寻常符号，定格为记忆里的一种颜色，然而，黄河九曲回转，生活永远向前，只要不变的时节如期而至，新年就依旧会在中国人的餐桌上浓墨重彩地绽放。

2. 元宵节

每年农历的正月十五，春节刚过，迎来的就是中国的另一传统节日——元宵节。

正月是农历的元月，古人称夜为"宵"，所以称正月十五为元宵节。正月十五的夜晚是一年中第一个"月圆之夜"，也是一元复始、大地回春的夜晚，人们对此加以庆贺，也是在庆贺新春的延续，因而元宵节又称为"上元节"。

人们在这天要吃元宵。元宵，即南方的汤圆、水圆。各地的各种各样的元宵，虽然风味各异，但均带有团圆的寓意和象征，为广大群众所喜爱。人们除了吃元宵外，还喜欢在夜里燃灯和观灯，因而元宵节也称"灯节"。

闹花灯是元宵节传统节日习俗，始于西汉，兴盛于隋唐。隋唐以后，历代灯火之风盛行，并一直被沿袭下来。直到今日在山西的很多县城甚至乡、镇中，这些居民集中地、繁华热闹区，在正月十五到来之前，满街便挂满了灯笼，到处花团锦簇，灯光摇曳，直到正月十五晚上达到高潮，街头巷尾红灯高挂，有宫灯、兽头灯、走马灯、花卉灯、鸟禽灯等，吸引着观灯的群众。太原一带，太谷县的灯是很有名气的，以品种繁多、制作精巧、外观引人出名。

元宵节，中国民间有"观灯猜谜"的习俗。据记载，猜灯谜自南宋起开始流行，把谜语写在纸条上，贴在五光十色的彩灯上供人猜。灯谜活动一直流传至今。春灯谜语，上自天文、下至地理，经史辞赋、现代知识，包罗无遗，是一种益智的娱乐活动。本章节搜集了一些关于书画的灯谜，看看读者朋友们能猜中多少。

谜面一：大雁哀鸣声声慢（打一现代画家）

谜面二：人人评红楼，名与姜夔堪伯仲（打一近现代画家）

谜面三：世界博览（打一现代画家）

谜面四：杜甫草堂（打一现代作家）

谜底一：徐悲鸿

徐悲鸿，擅长人物、走兽、花鸟，主张现实主义，强调国画改革融入西画技法，并强调作品的思想内涵，对当时中国画坛影响甚大。所作国画彩墨浑成，尤以奔马享名于世。他被称为中国现代美术教育的奠基者，如图2-2所示。

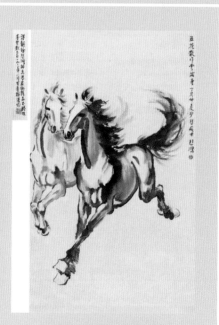

图2-2　徐悲鸿《奔马图》

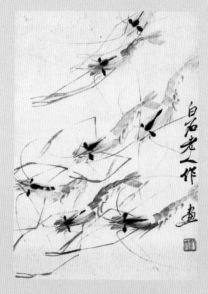

图2-3　齐白石《虾》

谜底二：齐白石

齐白石，近现代中国绘画大师，世界文化名人。擅画花鸟、虫鱼、山水、人物，笔墨雄浑滋润，色彩浓艳明快，造型简练生动，意境淳厚朴实。所作鱼虾虫蟹，天趣横生，如图2-3所示。

谜底三：张大千

张大千，中国泼墨画家，书法家。被西方艺坛赞为"东方之笔"。特别在山水画方面卓有成就，画风工写结合，重彩、水墨融为一体，尤其是泼墨与泼彩，开创了新的艺术风格。图2-4所示的这幅画作笔墨极为精练，留白处理巧妙，画面意境高远。

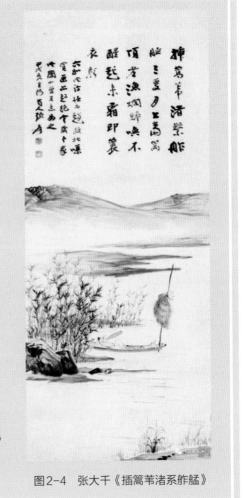

谜底四：老舍

老舍，中国现代小说家、著名作家，杰出的语言大师，新中国第一位获得"人民艺术家"称号的作家。代表作有《骆驼祥子》《四世同堂》《茶馆》等。老舍的书法造诣也很高，擅长隶书、楷书。

图2-4　张大千《插篙苇渚系舴艋》

元宵节的种种活动，充满了民族风格和生活情趣，凝结着我国劳动人民的聪明智慧，也是中华民族的艺术创举之一。

3. 二月二

农历二月初二又叫"龙抬头"，万物此时真正苏醒，生命也萌动起来了。这一天祈龙赐福，吃水饺叫"吃龙耳"，吃米饭叫"吃龙子"，吃馄饨叫"吃龙眼"，吃面条叫"扶龙须"。

二月二，龙抬头，有"剃龙头"之俗。老百姓在过大年前，都要剃头，所谓"有钱没钱，剃头过年"。正月里，一般不剃头。到二月二"龙抬头"之日，人们都要理发剃头，

大约也是为讨个吉利，沾一些龙的吉祥喜气。在二月二这天，无论大人还是小孩都会到理发店去理发，寓意着鸿运当头，一年的好运从头开始。

"龙抬头"源于对自然天象的崇拜，这与上古时代人们对星辰运行的认识以及农耕文化有关。"龙抬头"虽有着久远的历史源头，但成为全国性节日并出现在文献记载中是在元代之后。"龙抬头"相关的活动很多，但不论哪种方式，均围绕着美好的龙神信仰而展开，它是一种人们寄托生存希望的活动。不过就全国而言，由于地域不同，各地风俗也各有差异。

自古以来，人们在仲春"龙抬头"这天敬龙庆贺，以祈龙消灾赐福、风调雨顺、五谷丰登。农历"二月二"又是土地神诞辰"社日节"。由于节期重叠，南方部分地区"二月二"既有祭龙习俗又有祭社习俗，如在浙江、福建、广东、广西等地区，"二月二"（古时为立春后第五个戊日）多以祭社（土地神）为主，祭龙多在"龙飞天"的端阳。

4. 清明节

清明是我国二十四节气之一。每年4月5日前后太阳到达黄经15°时，开始的一日为清明节，清明节一般在公历每年的4月4日或4月5日。清明期间，草木繁茂，完全改变了寒冬的枯黄景象，人们三五成群到野外去游玩。

清明节凝聚着民族精神，传承了中华文明的祭祀文化，抒发了人们尊祖敬宗、继志述事的道德情怀。扫墓，即为"墓祭"，谓之对祖先的"思时之敬"，春秋二祭，古已有之。清明节历史悠久，源自上古时代对祖先的信仰与春祭的礼俗。据现代人类学、考古学的研究成果，人类最原始的两种信仰，一是天地信仰，二是祖先信仰。据考古发掘结果表明，在广东英德青塘遗址发现的万年前的墓葬，是中国年代最早的可确认葬式的墓葬，表明上古先民在一万多年前已具有明确的有意识的墓葬行为与礼俗观念。"墓祭"礼俗有着久远的历史源头，清明"墓祭"是传统春季节俗的综合与升华。上古干支历法的制定为节日形成提供了先决条件，祖先信仰与祭祀文化是清明祭祖礼俗形成的重要因素。清明节俗丰富，归纳起来是两大节令传统：一是礼敬祖先，慎终追远；二是踏青郊游、亲近自然。清明节不仅有祭扫、缅怀、追思的主题，也有踏青郊游、愉悦身心的主题，"天人合一"传统理念在清明节中得到了生动体现。随着历史发展，清明节在唐宋时期融汇了寒食节与上巳节的习俗，杂糅了多地多种民俗，具有极为丰富的文化内涵。

清明期间，还盛行放风筝、荡秋千、蹴鞠（踢足球、打马球）等民间活动。唐代著名诗人杜牧曾写下一首脍炙人口的七绝《清明》："清明时节雨纷纷，路上行人欲断魂。借问酒家何处有？牧童遥指杏花村。"

5. 端午节

端午节在不同的地区叫法也不同，常见的有端五节、重五节、地腊节等。

（1）端午节起源

端午节的由来传说很多，流传最广的一种是纪念屈原。屈原，是战国时期楚怀王的大臣。他倡导举贤授能、富国强兵，力主联齐抗秦。屈原实行政治改革的主张未能实现，被削职流放，他在流放过程中，写下了忧国忧民的《离骚》《天问》《九歌》等不朽诗篇，独

具风貌，影响深远（因而，端午节也称"诗人节"）。公元前278年，秦军攻破楚国郢都。屈原眼看自己的祖国被侵略，心如刀割，但是始终不忍舍弃自己的祖国，于农历五月五日，在写下了绝笔作《怀沙》之后，抱石投汨罗江而死，以自己的生命谱写了一曲壮丽的爱国主义乐章。

传说屈原死后，楚国百姓哀痛异常，纷纷涌到汨罗江边去凭吊屈原。渔夫们划起船只，在江上来回打捞他的尸身。有位渔夫拿出为屈原准备的饭团、鸡蛋等食物，喂鱼龙虾蟹，以求得屈原肉身保全。人们见后纷纷仿效。一位老医师则拿来一坛雄黄酒倒进江里，说是要药晕蛟龙水兽，以免伤害屈大夫。后来怕饭团为蛟龙所食，人们想出了用楝树叶包饭，外缠彩丝的方法，最终发展成了粽子。

以后，在每年的五月初五，就有了龙舟竞渡、吃粽子、喝雄黄酒的风俗，以此来纪念爱国诗人屈原。

端午节既是中国的传统节日，也是崇尚汉文化的周边各国的传统文化节日，比如日本、韩国、新加坡等国家。2006年5月，国务院将端午节列入首批国家级非物质文化遗产名录；自2008年起，端午节被列为国家法定节假日。2009年9月，联合国教科文组织正式审议并批准中国端午节列入人类非物质文化遗产代表作名录，成为中国首个入选世界非遗的节日。

（2）端午节习俗

作为中国的传统节日，不同地区有着各种各样用来庆祝端午的娱乐活动，比较常见的有端午赛龙舟、端午食粽、端午佩香囊、端午悬艾叶菖蒲等，如图2-5所示。

图2-5　端午节习俗活动

① 悬艾叶菖蒲：端午节期间，以艾叶悬于堂中，用菖蒲作剑，插于门楣，以辟邪驱瘴、驱魔驱鬼。

② 饮雄黄酒：小儿涂于头额、耳鼻、手足心，并洒于墙壁间，以去诸毒。

③ 薰苍术：将天然的苍术捆绑在一起，燃烧后产生的薄烟，散发出清香，可以驱赶蚊虫，令人神清气爽。

④ 佩香囊：端午节佩香囊，传说有辟邪驱瘟之意，实则是用于襟头点缀装饰之用。

⑤ 赛龙舟：相传起源于古时楚国人因舍不得贤臣屈原投江死去，许多人划船追赶拯救，借划龙舟驱散江中之鱼，以免鱼吃掉屈原的身体。

⑥ 画额：用雄黄酒在小儿额头画王字，一借雄黄以驱毒，二借猛虎以镇邪。

每年的端午节快到之时，家家户户煮起香喷喷的粽子，有三角形的、正方形的、菱形的……那是按形状来分的（图2-6）。按馅儿分，有肉粽、豆粽、枣粽……一个小小的粽

图2-6　形状各异的粽子

子，就有这么多说头，而且亘古千年，流传至今。端午节可以不喝雄黄酒，可以不去划龙舟，可以不在门上挂艾蒿，但是作为一个中国人一定要吃几个粽子。

6. 七夕

七夕节，又称七巧节、七姐节、女儿节、乞巧节、七娘会、七夕祭、牛公牛婆日、巧夕等，是中国民间的传统节日。七夕节由星宿崇拜衍化而来，为传统意义上的七姐诞，因拜祭"七姐"活动在七月七日晚上举行，故名"七夕"。拜七姐、祈福许愿、乞求巧艺、坐看牵牛织女星、祈祷姻缘、储七夕水等，是七夕的传统习俗。随着历史发展，七夕被赋予了"牛郎织女"的美丽爱情传说，使其成了象征爱情的节日，在当代更是产生了"中国情人节"的文化含义。

在我国，农历七月七日之夜，天气温暖、草木飘香，这是中国传统节日中最具浪漫色彩的一个节日，也是过去姑娘们最为重视的日子。

关于七夕，戏曲中有《天河配》《鹊桥会》等曲目，七夕也是年画和剪纸常表现的题材。

图2-7是选取了牛郎织女鹊桥相会这一个典型片段所绘的一幅年画。画面中，上半部分是织女和两名侍女，驾着云头在天上，两名侍女举着花带，分列织女两边，织女脸部圆润、表情含蓄，怀里有两个卷轴，正深情望着下面的牛郎。画面下半部分则是牛郎和黄牛，他们立在海边，牛郎面部方正，露出喜悦之情，眼神表达出一种深深的眷恋。黄牛的表情也很丰富，它昂头的姿态好似要与织女交流。上面的花带与周围的六只喜鹊在画面中穿插，色彩更是极具美感。而在年画的左上角处，以八个字"七月七夕郎女相会"点明整幅年画的主题。

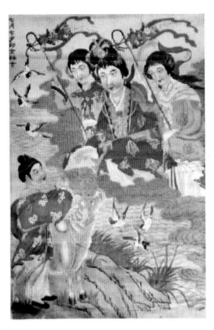

图2-7　年画《七月七夕郎女相会》

《牛郎织女》的故事与《白蛇传》的故事一样，在民间知名度很高，在对抗自然的斗争中，老百姓希望神仙出现来解救现实的苦难，因此天仙下凡也成了大家的一种情结和寄托。

7. 中元节

农历七月十五是"中元节"。在古代，中元节要祭祖。民间百姓要扎制各种衣物器具，焚化祭祖，并于河中放莲花灯。

在《易经》中，"七"是一个变化的数字，是复生之数。《易经》："反复其道，七日来复，天行也。"七是阳数、天数，天地之间的阳气绝灭之后，经过七天可以复生，这是天地运行之道，阴阳消长循环之理。"七"也带着神秘的色彩，如天上有"七星"（七星高照）、人的感情有"七情"、色彩有"七色"、音乐有"七音"、诗歌有"七律"、人体有"七窍"等。"七"也是人的生命周期，七岁始受教育，十四岁进入青春期，二十一岁身体完全成熟……七数在民间也表现在时间的阶段性上，在计算时间时往往以"七七"为终局、复生之局。七月是个吉祥月、孝亲月，而十四日（二七）是"七"数的周期数。古人选择在七月十四（七月半）祭祖与"七"这复生数有关。

这个节日源于早期的"七月半"农作丰收秋尝祭祖，"七月半"的产生可以追溯到上古的祖先崇拜与农事丰收时祭。古时人们对于农事的丰收，常寄托于神灵的庇佑。奉祀先祖在春夏秋冬皆有，但初秋的"秋尝"在其中十分重要。秋天是收获的季节，人们举行向祖先亡灵献祭的仪式，把时令佳品先供神享，然后自己品尝这些劳动的果实，并祈祝来年的好收成。

8. 中秋节

每年的农历八月十五，是我国传统的中秋节。"中秋"二字，按我国古历法解释是：农历八月在秋季中间，叫"仲秋"；而八月十五又在仲秋之中，因称"中秋节"或"仲秋节"。中秋之夜，月亮最圆、最亮，月色也最美丽。人们把月圆看作是团圆的象征，因而也称八月十五为"团圆节"。

每到中秋节，月饼是必不可少的，它象征着团圆，寓意着圆满，是我们对亲情的寄托。在中秋节来临之际，亲朋好友互赠月饼，是一种亲情的体现，也是社会关系的联络。

这一天月亮很美，我们都会情不自禁地看几眼。一家人一起赏月才叫圆满，一个人漂泊在外赏月，会异常孤单。

9. 重阳节

农历九月初九是中国的"重阳节"。重阳之说来自《易经》。该书中九为阳数，九月九

日，两阳相重，故名"重阳"，又称"重九"。九九归真，一元肇始，古人认为九九重阳是吉祥的日子。古时民间在重阳节有登高祈福、秋游赏菊、佩插茱萸、拜神祭祖及饮宴祈寿等习俗。传承至今，又添加了敬老等内涵，于重阳之日享宴高会，感恩敬老。登高赏秋与感恩敬老是当今重阳节活动的两大重要主题。

重阳节的风俗很多，主要是登高、插茱萸、饮菊花酒、赏菊、吃重阳糕。在古代重阳节，人们还开展骑射活动。南北朝时，每年重阳，人们骑马射箭，后来骑马射箭成为一种武举应考项目。

10. 冬至

在民间很多地方都有过"冬节"的习俗。"冬节"就是冬至，时间在每年阳历的12月21日至23日之间。

每年冬至这天，不论贫富，饺子是必不可少的节日饭。那么冬至为何吃饺子呢？我们都知道端午节是为了纪念屈原，那么，你知道冬至是为了纪念谁吗？据说这种习俗，是因纪念"医圣"张仲景冬至舍药留下的。

张仲景是东汉末年南阳郡人，他著《伤寒杂病论》，集医家之大成，祛寒娇耳汤被历代医者奉为经典。东汉时他曾任长沙太守，后毅然辞官回乡，为乡邻治病。其返乡之时，正是冬季。他看到白河两岸乡亲面黄肌瘦、饥寒交迫，不少人的耳朵都冻烂了。便让其弟子在南阳东关搭起医棚，支起大锅，他把羊肉和一些驱寒药材放在锅里熬煮，然后捞出来切碎，用面包成耳朵样的"娇耳"，煮熟后，分给大家，大家吃了"娇耳"，喝了"祛寒汤"，浑身暖和，两耳发热，冻伤的耳朵都被治好了。后人学着"娇耳"的样子，包成食物，叫做"饺子"或"扁食"。原来冬至吃饺子，是为了不忘"医圣"张仲景"祛寒娇耳汤"之恩。

11. 腊八节

腊八节，俗称"腊八"，日期在农历十二月初八。

俗话说："过了腊八就是年"，许多人家自此日便拉开了春节的序幕，"年"的气氛逐渐浓厚。而在腊八这一天，谁都知道要喝腊八粥！可为什么要喝腊八粥呢？有一种说法，说腊八粥源于朱元璋。传说朱元璋小时候给地主放牛，经常挨饿。一天，他发现一个老鼠洞，想抓老鼠充饥，挖到深处，发现里面竟是一个小粮仓，有大米、芋艿、玉米、豆子等，于是他将它们熬成一锅粥，喝得十分香甜。后来，朱元璋当了皇帝，每日山珍海味，极是厌烦，在腊八这天，他想起旧事，令御厨以各色五谷杂粮煮粥进食，吃后大悦，并将此粥赐名为"腊八粥"。

12. 小年

小年，并非专指一个日子，由于各地风俗，被称为"小年"的日子也不尽相同。小年期间主要的民俗活动有扫尘、祭灶等。民间传统的祭灶日是腊月二十四，南方大部分地区，仍然保持着腊月二十四过小年的古老传统。从清朝中后期开始，帝王家就于腊月二十三举行祭天大典，为了"节省开支"，顺便把灶王爷也给拜了，因此北方地区多在腊月二十三过小年。

小年通常被视为新年的开始，意味着人们要开始准备年货、扫尘、祭灶等，准备干干净净过个好年，表达了人们一种辞旧迎新、迎祥纳福的美好愿望。

第二节　民间艺术中的图腾崇拜

在动物世界里，各类鸟兽虫鱼不仅有着自身的习性，相互之间也有着非常复杂的关系，而神话、寓言、童话和各类艺术中借动物形象、习性喻人的情况则更为普遍。本节选取一些人们常见的图腾形象进行详细叙述，希望能进一步加深读者朋友们对传统图腾的认识。

1. 龙

龙为众鳞虫之长，四灵（龙、凤、麒麟、龟）之首。传说多称其能显能隐、能细能巨、能短能长，呼风唤雨，无所不能。在神话中是海底世界的主宰（龙王），在民间是祥端的象征，在古时则是帝王统治的化身，是在原始社会就形成的一种图腾崇拜的标志。

龙是中国神话传说中的一种善变化、兴风雨、利万物的神异动物。它是由各种动物拼合而成的虚构的动物。它是中华民族最具代表性的传统文化中的一部分。数千年来，龙已经渗透在中国社会的各个方面，成为一种文化的凝聚和积淀。

对龙的崇拜在中国历史上是一种绵延了数千年的特殊现象。在中国人的心目中，龙具有非凡的能力，它有鳞有角、有牙有爪、钻土入水、蛰伏冬眠；他能控制自然之力，能兴云布雨，又能电闪雷鸣。关于龙的形象，无论古今，都没有给出一个非常确切的说法。而如今人们所表述的龙的形象，都是完美化之后的形态。龙最初的形象是什么样的呢？也许是蛇。主要有三方面的例证，一为古籍，二为史记资料，三为龙蛇并提的习惯。

清末民初的民间年画里，把龙当作至高无上的吉祥之物。如年画《招财进宝》中的财神赵公明身坐元宝，手托云龙，祥龙口吐元宝于赵公元帅手中。赵公明是道教信奉的财神。年画《魁星图》中的魁星又名"奎宿"，相传为二十八宿之一，道教奉其为主宰兴衰的神，此画中的魁星头部像鬼，一脚向后翘起，如魁字的大弯钩；一手执笔，意用笔点定考生的姓名；足踏海鳌，寓意金榜高中，独占鳌头，如图2-8所示。

2. 凤

凤是古人对多种鸟禽和某些游走动物的形象模糊集合而

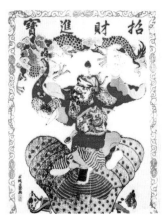

图2-8　年画《招财进宝》《魁星图》

产生的一种神物。长翅膀的鸟禽是凤的主要集合对象，因此，凤便登上了"羽族之长"的宝座，有"百鸟之王"之称，常用来象征祥瑞。雄的叫凤，雌的叫凰。

在封建上层艺术中，龙凤图形始终占有主要地位，而从隋唐开始，牡丹花登上了"花中之王"的宝座。以往"非梧桐不栖"的凤鸟正好可以和"花中之王"成为伙伴，即花王配鸟王，名正言顺，合情合理。唐代的"凤穿牡丹"图案，有帝王、富贵的吉祥寓意，但流传于民间后，通常是夫妻恩爱、幸福和谐的象征，这一时期的凤形象格外秀美华丽。

宋元以来，凤鸟的声誉更是与日俱增，文学、诗词、绘画中描写、借喻凤鸟的作品屡见不鲜。到了明清时期的龙凤装饰图案集历代题材之大成，普遍出现在建筑、家具、陶瓷、染织、金属工艺品上。从图腾标记到权威的象征，龙凤图案随着历史的发展被赋予了新的时代精神。

凤被广大人民赋予了生活幸福的美好寓意，人民因此丰富了凤的形象和内容。特别是在民间刺绣中，人们赋予凤图案以无限丰富的艺术生命，使之不朽，使之永生。

3. 麒麟

民间美术作品中的麒麟和龙凤都是由多种动物的特征综合而成的，鹿和牛在麒麟的造型中是最重要的原型。自汉以来，麒麟就被归入"四灵"，一直是民间美术中吉祥纹样的重要组成部分，被神化成龙头、鹿身、牛尾、马蹄，能腾云驾雾、口吐玉书的神兽。

在封建社会，作为群兽之长的麒麟到了老百姓中间，更是成了能给人类带来好处的神兽。"麒麟送子"的主题意在祈求、祝颂早生贵子、子孙贤德（图2-9）。"麟吐玉书""麒麟送子""赐福麒麟"是民间美术中最为常见的题材。

4. 龟

龟与龙、凤、麒麟并称"四灵"，是人们心目中最常出现的神物、灵物、吉祥物之一。同时，更是因为龟寿命极长，所以成了长寿的象征。"龟龄鹤寿"为祝寿之词，喻人长寿，吉祥图案有"龟鹤齐龄"。

在唐朝社会中，对龟的崇拜可以说是到达了一个巅峰时期，在这一时期中，传统的兵家虎符也被改成了龟符，中国历史上第一位女皇帝武则天在位期间，更是将龟这种吉祥符号传递给了朝廷上下。

据史料记载，当时朝廷中的官员凡是五品以上者，都要佩戴一种龟形的小袋子，以金、银、铜三种不同的材质来区分官员品级的高低。三品以上佩金龟袋，四品以上佩银龟袋，五品以上佩铜龟袋。在朝廷中，对国家做出巨大贡献的官员，更是可以在死后被赐以龟驮碑，如果说哪个人家能够流传下来一块龟驮碑的话，这个家族的后代也能够享受到人们的尊敬。

图2-9　"麒麟送子"

　　唐朝社会开放的文化氛围，使这种崇尚龟的文化流传到了很多邻国中。在日本，为老人祝寿的礼物就是以龟形玉石为主，由此可见，在日本的文化中，龟也一样是作为长寿的代表。

5. 虎

　　人们对于大自然中的虎是惧怕的，而存在于观念形态中的虎，则是人们崇奉的神物。历代虎的艺术造型，动势大而多变，有很强的韵律感。能工巧匠继承上古猎虎遗风，创制了许多猎场观虎的作品。

　　虎的崇拜应源自楚文化中对虎的图腾崇拜。虎一直受到汉民族的崇拜，是正义、勇猛无匹与威严的象征。据考证，虎的形象在古羌戎族也有出现，但在我国西南地区最为流行。新石器时代良渚文化中玉琮的兽面和殷商青铜器上的兽面都与虎的形象相似，直到今天我国的彝族、白族、布依族、土家族等民族仍称虎是其祖先。虎被看作是百兽之王，而且仙人往往也乘虎升天。白虎是五百年才变白的虎，被认为是镇西之兽。

　　我们祖先由猎虎、拜虎，到驯虎、做虎，是一段颇为有趣和激动人心的历程。秦汉时的瓦当雕刻有义字、图案，其中龙、凤、虎、鹤为主要图纹。甲骨文中的虎字和青铜器上的虎纹，都是张着血盆大口的侧面形象，显出老虎腾跃的英姿。经过漫长的历史演化与发展，崇虎的文化意识已成为中华民族的共同文化观念。虎的形象通过劳动人民的创造，成为人们心中的吉祥物、保护神。

6. 蛙

　　人们对青蛙的崇拜，自上古就有了。蛙崇拜，也是在南方少数民族中一种很值得重视的礼俗。我国少数民族流传一种说法，青蛙指导人喝了圣洁的神水，人才比其他动物更聪明、更有智慧，才成为万物之灵。而蟾蜍形象在民间美术作品中，特别是陕西一带也很常见，关于蟾蜍的传说和民间工艺品也很多。

　　今中国陕西、晋南、河南、山东、四川、甘肃等地，方言均把人之子女称为"蛙"，即娲的子孙。在这些地区，民间至今还盛行给小孩子做蛙形耳枕，蛙纹围涎、肚兜，香包中也有传统的蛙形象。在所谓的五毒图案中，以蛙为中心，造型最大、最精细，而其他诸毒虫则以小形体围绕蛙旁，它具有震撼五毒的威力与神性，是儿童的守护神，意在驱邪接福。

　　蛙的形象虽然没有上升到皇族文化中，也没有与龙凤为伴成为以皇权推行的中国文化的象征物。至今，中华各族多以女娲为其祖，她的文化意义要比龙更古老，图腾意义比龙更确实。蛙与虎当是中华民族先民们的两个原生图腾，而龙与凤则是后代在民族融合中形成的图腾演化物，进而成为一个庞大的中华民族的共同文化观念的象征。

7. 象

　　大象力大无穷却性情温和，憨态可掬又诚实忠厚；且能负重远行，被视为吉祥、力量的象征，也被人们称为兽中之德者。而在神话传说中，大象则为摇光之星生成，能兆灵瑞。

　　春回大地、万象更新，由于大象象征吉祥，在民间美术的创作中，它便成了不可缺少的题材。在雕刻、绘画作品的象背上驮有一盆万年青或是在象的披巾上饰以"万"字，寓意为"万象更新"。

　　图2-10是一幅晚清年画《万象更新》，其中的大象背驮宝瓶，上有五凤飞翔，中间是怀抱如意的财神，旁有招财进宝、利市仙官等推来金银财物，象征财源不断，时运好转。

图2-10　晚清年画《万象更新》

8. 鹿、鹤

　　因为"鹿"和"禄"的发音一样，长久以来人们把它跟"爵禄"联系在了一起，成为一种非常吉祥的动物，并且在许多神话故事中都有鹿的身影，尤其是梅花鹿。梅花鹿长长的鹿角，会营造出一种很有趣的神话意味。在中国古代，有着许多传奇色彩的人物，民间在传说他们的故事时，常常说这些人都骑着鹿。鹿身上漂亮的斑点花纹，强健而又修长的四肢，尤其是其天生的善良内敛以及优雅的气质，更是得到人们赞扬。

　　鹤的清瘦长相，给人以一种仙风道骨的感觉。它整体的形态非常优美，双腿纤细，羽毛洁白，脖颈修长，形体秀丽，给人带来一种潇洒、飘逸、轻灵之感。鹤称"仙禽"，人们视之为长寿的象征。传说中的神仙是乘着仙鹤飞翔于云端的。

　　每至新春，家家贴"六合同春"的横幅，表现出了对春天将至的喜悦。"六合"是指天地四方，"六合同春"便是天下皆春，万物欣欣向荣，带着新的生机，标志着新的开始。"六合同春"运用谐音的手法，主要选取了人们珍爱的鹿与鹤这两种动物为原型。以"鹿"取"陆"之音，"鹤"取"合"之音，"春"的寓意则取花卉、松树、椿树等。

　　"六合同春"的图案在明、清最为流行，至晚清时，在宫廷中甚至取代了威严的团龙（图2-11）。

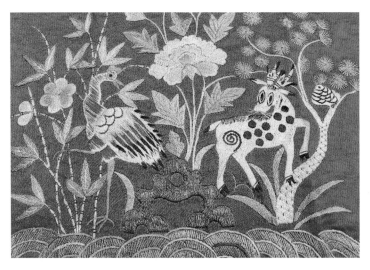

图2-11 "六合同春"刺绣图

敦煌壁画中的九色鹿高贵神秘，让人移不开眼。九色鹿也是一代人的记忆，图2-12中是一副学生设计的"九色鹿"耳坠，这副耳坠将"九色鹿"这一传统图腾融入了首饰的设计中，极富深意和内涵；这副耳坠在图样定下方向后，先提取元素进行手稿再创作，然后再应用到耳坠上。

作品名：吉祥纹样设计应用

南昌大学 工业设计系　李琦　　　　　　　　　　　　　　　　指导教师：齐瑞文

图2-12 "九色鹿"耳坠设计

9. 燕子

在古人的画卷中或民间工艺装饰上，常见有杏林双燕的画面。燕子代表欣欣向荣、青

春的活力，杏林则寓意妙手回春。相传东汉名医董奉居庐山，不种田地，每日为人治病不收钱。他让治愈的病人为其栽种杏树作为报酬。凡重病得愈者，栽杏五株，轻者一株。如此数年，有杏树万株。故事流传下来，后人便以"杏林"为医家的专有名词，如"誉满杏林""杏林春满"等。杏林中飞着双燕，以燕喻春，正是"妙手回春"的写照。

10. 蝙蝠

民间传说蝙蝠为老鼠变化而成。老鼠食盐，即变为蝙蝠，故蝙蝠的首及身如鼠，又有"飞鼠""仙鼠"之称。蝙蝠之所以被视为吉祥物，原因仅在于一音相谐，即"蝠"与"福"的谐音。由于中国人认为"福"是幸福如意的统称，故而蝙蝠图案的应用极广。

唐代元稹《景申秋八首》中有诗句："帘断萤火入，窗明蝙蝠飞。"

民间绘画中画五只蝙蝠，意为五福临门。旧时丝绸锦缎常以蝙蝠图形为花纹。婚嫁、寿诞等喜庆日子，妇女头上戴的绒花（如"五蝠捧寿"等）和一些服饰、器物上也常用蝙蝠造型。

第三节　民间传统十二生肖

1. 十二生肖和十二时辰

十二生肖的真正由来，和与之对应的十二时辰是中国传统民俗的精髓。古人用十二种动物（鼠、牛、虎、兔、龙、蛇、马、羊、猴、鸡、狗、猪）同十二地支相对应，来代表每天十二个时辰。后来用这十二种动物纪年，这十二种动物即十二生肖，也叫十二属相。古往今来出现了大量描绘生肖形象和象征意义的诗歌、春联、绘画和民间工艺作品。

古人根据动物出没的时间规律配以十二时辰，对十二生肖进行排序。

子：子夜11点到第二天凌晨1点，此间鼠最活跃，称"子鼠"。

丑：牛从凌晨1点到3点还在"倒嚼"，准备清晨出来耕地，称"丑牛"。

寅：凌晨3点到5点的老虎最凶猛，所以称"寅虎"。

卯：凌晨5点后，太阳还没露脸，月亮（玉兔）还在照耀大地，因此称"卯兔"。

辰：早晨七八点钟是群龙行雨时，所以辰时就称"辰龙"。

巳：早上九十点钟，蛇不在人行走的路上游动，隐蔽在草中，不会伤人，因此称"巳蛇"。

午：上午11点到下午1点，太阳当头，据方士的说法，午时阳气刚产生，马跑路离不开地，属阴类动物，因此称"午马"。

未：下午1点到3点，羊吃了这时候的草，并不影响草的再生长，所以称"未羊"。

申：下午3点到5点，将晚未晚之时，猴子喜欢在此时啼叫，因此称"申猴"。

酉：下午5点到7点，傍晚来临，鸡开始归窝，因此称"酉鸡"。

戌：下午7点到9点，黑夜来临，狗开始看家、守夜，此时称"戌狗"。

亥：晚上9点到11点，夜渐深，万籁俱寂，猪睡得更熟了，此时称为"亥猪"。

生肖取数十二，暗合着古人对自然现象的归纳性认识。

中国先民感受到寒暑交替，植物枯荣的周期，以之为"一岁"。月亮的盈亏周期也与"岁"相关——十二次月圆正好一岁。用木星作为年的周期，"岁星"绕行一圈刚好十二年。《周礼·春官·冯相氏》："掌十有二岁，十有二月，十有二辰"，除计年计月，十二也用于计量时辰。

"十二天象"又是古代对天气的统称，即暗、阴、雨、雪、冰、雾、露、霜、风、沙、雷、电；"十二经脉"是中医对人体经络的认知；古代音乐有"十二律"；饮食有"十二食"；穿衣有"十二衣"。

2. 十二生肖与寓意

干支纪年，就是在天干、地支中依次各取一个搭配起来，如甲子、乙丑、丙寅、丁卯……甲和子分别在干支首位，从甲子到癸亥，正好60年一个循环。又由于天干与地支的结合是穿插进行的，呈插花之势，所以又把每一个甲子，称为"花甲子"。成语"年逾花甲"，说的就是年龄超过了60岁。甲子适逢金鼠，被认为是头名登科、金甲及第的"状元年"，所以过年时，老鼠娶亲也是年画里的福寿图景之一，如图2-13所示。

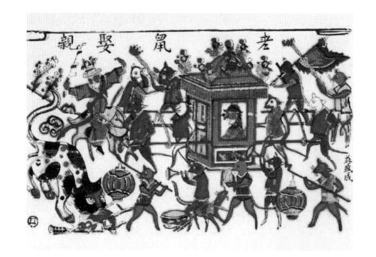

图2-13 《老鼠娶亲》木版年画

我国的民间艺术家对刻画老鼠的形象很是得心应手，早在国外的米老鼠问世之前，我国民间艺人就在对老鼠的形象默默地进行着艺术创造了，如儿歌、玩具、花纸、剪纸等民间艺术创作中都有体现他们对鼠的奇异构思的题材。河北地区曾流行一首关于老鼠的儿歌："小老鼠，上灯台，偷油吃，下不来……"唱儿歌的同时还结合游戏。"老鼠上灯台"的儿歌还被做成了泥模。民间艺术中老鼠的喜庆造型可以让我们从中获得新的艺术灵感。

耕牛，是农民劳动的老伙伴。牛年，被人们认为是农畜兴旺的年头。民间艺人用土、木、金、石等材料和各种艺术手法制作的牧童骑牛形象，在民间也是百看不厌的。鲁迅先生曾用"俯首甘为孺子牛"来比喻甘当老黄牛的献身精神。

在民间美术创作中，多有"春牛图"这一题材的出现。如木版年画《春牛图》（图2-14），牛背上驮着聚宝盆，赶牛人为牧童，手执牛鞭，另外还画有一个官样人物，两相对照，很是有趣。我们祖先辛勤劳动，耕耘土地、种植粮棉，牛是人们的忠实助手。牛郎织女的故事，也正是我国封建社会男耕女织小农经济的反映。

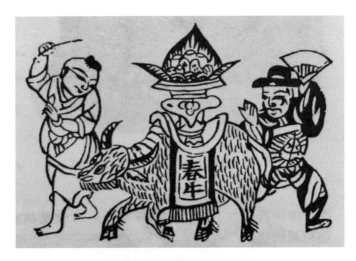

图2-14　木版年画《春牛图》

《牛郎织女》是由著名画家墨浪先生创作的连环画作品。墨浪在充分发挥中国工笔重彩人物画的基础上，巧妙地吸取了民间年画的特点，把图案美、装饰美、造型美等清新的画风融汇到了他的作品当中，为我们留下了一幅幅经典的画面，如图2-15所示。

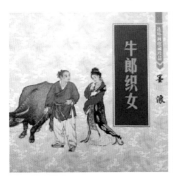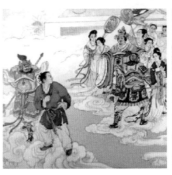

图2-15　连环画《牛郎织女》（墨浪）

李白笔下有"两岸猿声啼不住，轻舟已过万重山"的神来之笔，毛泽东诗词有"金猴奋起千钧棒，玉宇澄清万里埃"的豪迈之语。

"侯"是中国古代的爵位之一，历代都有侯爵。人们希望加官封侯，为表达此种心愿，便选择了与"侯"谐音的"猴"为象征。"侯"是中国古代贵族爵位的第二等级，即公、侯、伯、子、男五等的第二级。因此，猴子在作为金银、玉器等饰品上的装饰时就被赋予

了丰富的文化内涵。这些猴子形象生动，富有生活气息，图案组合谐音和隐喻的手法，寓意功名指日可待。

"马上封侯"（一只猴子骑在骏马上）这种造型很可能与汉代开始流行的杂技有关。据晋朝傅玄在《猿猴赋》中的记载，在魏晋南北朝时期，中国人已经能够驯服猴子在羊背上进行穿衣和跑动的表演了。既然猴子可以在羊背上表演杂技，那么也很可能在马背上进行。同时"马上封侯"又符合中国人祈盼封侯拜相的理想，因此也成了器物创作中的好题材。

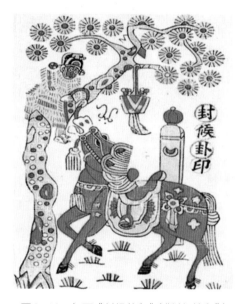

图2-16　年画《封侯卦印》（"封侯挂印"）

图2-16是一幅祈福纳祥年画《封侯卦印》（"封侯挂印"），画面上一只猴子坐在松树上给骏马授勋，树上挂着金印，取"马到成功"和"封侯挂印"之意。松树寓意"送"，如画成枫树即寓意"封"。年画情节简单、笔触明快、主题突出，整个画面饱满，内容紧凑、装饰性强，线条阴阳对比强烈，很有乡土味。

兔为十二属相之一，是一种玲珑柔顺的动物。在汉语中，有关兔的成语典故很多，最著名的要算源自《韩非子》的"守株待兔"，此外还有"兔死狗烹""兔死狐悲""得兔忘蹄"等。

在中国有一个和兔子有关的美丽传说，那就是大家所熟知的嫦娥奔月的故事。相传嫦娥吃了仙丹以后，飞往月宫，而嫦娥身边总是有一只玉兔。在中国神话中，玉兔住在广寒宫里和嫦娥相伴，并捣制长生不老药。从此兔子在中国也成为月亮的象征。人们在兔子这种动物身上寄托了很多美好的希望，它能引起人们奇妙的联想，兔子具有善良、美丽、祥和的寓意。

俗语有云："蛇盘兔，必定富"。民间美术图案中"蛇盘兔"的纹样也应用极广，剪纸、字画、刺绣等都有，有的被做成窗花，有的则被巧妙地组成一个大"福"字，彩绘或雕镂于照壁、屏风上（图2-17）。

图2-17　"蛇盘兔"刺绣

第四节　民间艺术中的寓意内涵

　　吉祥是人们几千年来共同的向往与追求。蕴含着吉祥寓意的传统吉祥图形符号，以其优美的意境、独特的风格，散发着带有地方特色的人们对于美好生活的向往与期盼。鲜明浓郁的民族性、遍及千家万户的普及性、讨人喜欢的趣味性，构成吉祥图符别具风格的艺术特色。吉祥图符是千百年来民间艺人用独具匠心的艺术构思，寓巧于拙、寓美于朴的特定图案。中国的吉祥图案多不胜数，本章节只选取了几种最具代表性的传统民俗图案来讲述。

1. 囍

　　囍在日常生活、礼仪中的应用极广，双喜字是中式婚礼中最不能缺少的元素，能够为婚礼增添喜庆与红火的好意头！所谓双喜字就是把两个喜字组在一起，有喜事加倍的寓意，也表示希望能够给新人带来好运气和幸福的生活。

　　图2-18是一幅19世纪英国设计师欧文·琼斯根据中国文物绘制的纹样，收录在《中国纹样集锦》一书中。一个方方正正的双喜字，位于视觉中心位置，双喜字周围繁盛交缠的花草，也含有延绵子嗣的隐喻。鲜艳的色彩和饱满的构图，寓意着喜庆与祝福。

图2-18　设计师欧文·琼斯绘制
的"双喜"纹样

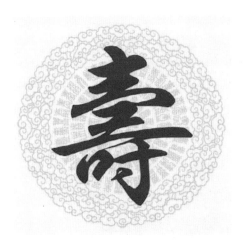

图2-19　寿

2. 寿

中国人重视寿文化，寿字纹起源于商周时代，汉字中"寿"字的使用频率很高，字意吉祥且体态多样，很多文人墨客用书写"寿"字来表达对他人寿命长久的恭贺、赞美和希冀。

古人在"寿"字上做了不少文章，他们将"寿"字形化、符号化、艺术化，创造了近三百个不同的"寿"字。古人有用一"寿"字表意的图案，长方形的"寿"字叫"长寿"，圆形寿字叫"圆寿"（即无病而终的意思），也有许多寿字组成的图案，如有一百个小寿字组成的一个大寿字图案叫"寿图"，还有"双百寿图"等。从前祝寿时，常送一幅"百寿图"，

人们将它看作是最好的礼物，其寓意自是不言而喻了。不仅如此，古人还经常在日常生活中使用的器皿、家具、房屋、衣被等用品上刻上或绣上、织上"寿"字。"寿"字成了中国人心目中不可或缺的艺术元素，如图2-19所示。

中国人的福寿观念往往与佛、道、儒家宣扬的天命人相、善恶因果、阴阳轮回相联系，人们祈福、祈寿的美好愿望，总是会在日常生活的各个方面表达出来。

3. 卍（音"万"）

"卍"字纹是中国古代传统纹样之一，为古代一种符咒，用作护身符或宗教标志，常被认为是太阳或火的象征。"卍"字在梵文中意为"吉祥之所集"，佛教认为它是释迦牟尼胸部所现的瑞相，有吉祥、万福和万寿之意，唐代武则天长寿二年（693年）将其纳入汉字中，读作"万"。这种连锁花纹常用来寓意绵长不断和万福万寿不断头之意，也叫"万寿锦"。

过去的研究曾一度认为"卍"字纹是通过佛教传入中国的，但其实中国境内出现"卍"字纹可以追溯到距今约4000多年的新石器时代晚期的马家窑文化，而佛教在东汉时期才传入中国。不过随着佛教的传入，"卍"字符号在中国的流行和使用确实更为普遍了，古巴蜀国的铜带钩上、唐代铜器上、清代织锦和镂空门窗上比比皆是。但这些器物上使用的"卍"字纹大多取吉祥寓意，曾经浓厚的宗教意味，渐渐失去了原来的含义，而审美成分越来越浓，已经渐渐演变成民族传统的审美对象了。

如今，随着人们对万字纹加深理解，并基于万字纹的表现张力，承袭传统国风的各种设计都在不断涌现，这不仅是对中华五千年传统文化的血脉继承，更将推动万字纹乃至中国传统纹饰走入新的发展历程。

4. 盘长

也称万代盘长，纹路中线条首尾相连、没有断点，永久循环着，民间有子孙绵延、福

禄承袭、寿康永续、财源不断、爱情永恒的寓意。在剪纸中，它尤其传承了其中古老的寓意，即生殖繁衍、子孙长续的意义。

盘长符号在中华民族几千年的生存史中，被赋予阴阳祥和与生命繁衍的意义流传至今。而中国结艺中最具有代表性的"盘长结"就是"盘长"符号的立体再现。在民间，盘长结主要象征着对家族兴旺、富贵吉祥的美好祈愿。例如：中国联通公司的企业标识就是由盘长纹样演变而来的，迂回往复的线条象征着现代通信网络，展示了中国联通通信、通心的服务宗旨，将永远为用户着想，与用户心连心，同时也象征着联通公司的事业无以穷尽、日久天长。该标志造型中的四个方形有四通八达、事事如意之意，六个圆形有路路相通、处处顺畅之意，而标志中的十个空穴则有十全十美之意。整个标志洋溢着浓郁的民族情结，如图2-20所示。

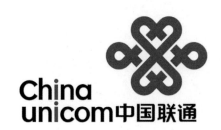

图2-20 中国联通标志

5. 方胜

方胜在民俗生活中，与宝珠、古钱、玉磬、犀角、银锭、珊瑚、如意合称"八宝"，又称"双八宝"，也称"叠胜"，是一种由两个菱形压角相叠而成的几何纹样。方胜纹有同心吉祥之意，又称为同心方胜，表示心连心，象征男女之间坚贞的爱情，又象征同心就能协力，有事业成功昌盛的含义。

6. 宝相花

宝相花又称宝仙花、宝莲花，传统吉祥纹样之一，是吉祥三宝之一，盛行于中国隋唐时期。

我国纹饰的主题，主要是以动物和几何图形的纹饰为主。从魏晋南北朝开始，在佛教装饰艺术的影响下，植物花卉题材的纹饰才开始渗透到了包括陶瓷装饰、建筑装饰和金属器皿装饰等几乎所有的艺术领域。佛教将莲花视为圣洁、吉祥的象征，自南北朝开始，莲花纹饰便被大量运用在了石窟装饰艺术中。北朝时期的莲花图案以写实造型为主，多选取正面俯视的角度来表现，中心为圆盘状的莲蓬，莲瓣向四周均匀地呈多层放射状排列。这种图案发展演化到隋唐时期，造型更加饱满。从花形看，除了莲花，还有了牡丹花的特征，花瓣多层次的排列，使图案具有了雍容华丽的美感。这种图案便是宝相花。

宝相花是一种吉祥花卉，它综合融会了牡丹、荷花、菊花、石榴等诸多名花的特点，由牡丹、莲花构成主体，中间镶嵌着形状不同，大小粗细有别的其他花叶，通过艺术加工，重新创作组合成新花形，成为一种装饰性的吉祥花纹。尤其在宝相花的花蕊和花瓣基部，经常会用圆珠作规则排列，像闪闪发光的宝珠，加以多层次退晕色，显得富丽、珍贵，"宝相花"之名也是因此而来。宝相花花纹造型饱满，层次清晰，给人恬静舒适，超凡脱俗的感觉，成了吉祥的象征，寄托了人们美好的愿望，具有较强的传承性。

隋唐以后宝相花广泛用在金银器、石刻、刺绣、织锦、铜镜以及瓷器的装饰上，含有吉祥、美满的寓意，是一种独具我们民族特色的图案纹样，如图2-21所示。

图2 21 剔彩宝相花纹圆盒

7. 缠枝花

缠枝纹，全称"缠枝纹样"，俗称"缠枝花"，又名"万寿藤"。缠枝纹约起源于汉代，从南北朝一直盛行至明清。明代或称为"转枝"，以植物的枝干或蔓藤作骨架，向上下、左右延伸，形成波线式的二方连续或四方连续，循环往复，变化无穷。缠枝莲、缠枝牡丹、缠枝草蔓均属此类。缠枝纹以牡丹组成的称"缠枝牡丹"；以莲花、葡萄组成的称"缠枝莲"和"缠枝葡萄"；以人物和鸟兽组成的称"人物鸟兽缠枝纹"。

因其结构连绵不断，故又具"生生不息"之意，寓意吉庆。缠枝纹是以藤蔓卷草经提炼变化而成，委婉多姿、富有动感、优美生动。缠枝纹与莲瓣纹、卷云纹、如意纹、回字纹等一样，都是中国古代汉族艺术品的重要装饰纹样，被广泛用于雕刻、陶瓷、家具、漆器、编织、刺绣、玉器、年画、剪纸、碑刻等之上。

8. 祥云

祥云图形，是民族历史文化的艺术形式，也是其中最重要的符号代表之一。

祥云纹受各个时代文化影响，造型逐渐变化和发展，在现代文明社会中不断继承和创新，它不再是对传统纹样的模仿和照搬，而是对传统祥云造型的提取、意蕴的把握、色彩的再创造，使祥云纹呈现多样性，并且随着社会发展，紧跟时代步伐，使其更具时代性。

祥云纹样是大众喜闻乐见的一种设计元素，即使在现代生活中，大众也仍然将其作为吉祥的标志，用在许多设计作品中。广泛的应用使它的地位提升到了另一个新的高度。当今的设计者把更多有关祥云纹样的灵感应用到了自己的设计中，使其具有了更多不同的意境。例如：2008年北京奥运会上就广泛使用了"祥云"纹样。特别是火炬的创意灵感来自"渊源共生，和谐共融"的祥云纹样。优雅的"祥云"纹样，给世界各国的人们留下了深刻的印象，如图2-22所示。

图2-22 2008年奥运火炬

9. 云雷纹

云雷纹是陶瓷器、青铜器上装饰的一种原始纹样，基本特征是由连续"回"字形线条构成。有的作圆形的连续构图，单称为"云纹"；有的作方形的连续构图，单称为"雷纹"。云雷纹是两者的统称。

云雷纹有拍印、压印、刻划、彩绘等表现技法，在构图上通常以四方连续或二方连续式展开。云雷纹出现在新石器时代晚期，可能从漩涡纹发展而来。虽然至商代晚期，在很多需要装饰的地方云雷纹已经比较少见了，但在商代白陶器和商周印纹硬陶、原始青瓷上，云雷纹仍是主要纹饰。商周时代云雷纹大量出现在青铜器上，多作衬托主纹的底纹。到了汉代，随着青铜器的衰退，陶瓷器上的云雷纹也消失了。

西汉文、景、武、昭、宣五帝时期是绵延百年的盛世，当时房屋的瓦当基本都采用云纹装饰。千年之后，到了清朝康乾盛世，皇帝的龙袍，尤其是乾隆皇帝的龙袍上，仍然有跟商周时期一模一样的云雷纹。从这些例子中，我们足以体悟到云雷纹与中国盛世之间的密切联系。

图2-23所示的作品是苗族人民设计的云雷纹丝巾。云雷纹，从对自然的崇敬之情中升腾而来，承载着先民天人合一的审美理想。在飘逸而回转的云雷纹中，寄托着先民对自然的炽爱。

10. 回纹

回纹是指以横竖折绕组成如同"回"字形的一种传统几何装饰纹样，其构成形式回环反

图2-23 云雷纹丝巾

复、延绵不断。回纹在民间有"富贵不断头"的说法，根据其纹样的特性，人们赋予了回纹连绵不断、吉利永长的吉祥寓意。二方连续的回纹可以呈现出整齐划一的视觉效果，所以它常被用作间隔或锁边图案，而在织锦纹样中出现的回纹通常是以四方连续的形式来进行组合的。

回纹凭借其简约婉转、百转千回的美，已经上升为一种文化符号，一个民族的符号。在现代的新中式家具设计中，就经常会大量使用到回纹，很大程度上提升了家具的文化内涵，让人眼前一亮，更富魅力，如图2-24所示。

图2-24　应用回纹纹样的新中式家具

小结

本章节以民俗、图腾崇拜、图形符号、寓意与内涵四个方面为中心，讲解了色彩斑斓、种类繁多的民间艺术的生命基因，并通过具体的实例，将民间传统与现代审美观念相结合，让民间传统艺术得以较好地传承和发展。

思考题

1.民间艺术与民俗之间的关系。

2.民间艺术具有哪些审美价值和社会价值？

第三章
平面的深度——剪纸

扫码获取
◆配套视频
◆配套课件

◆ 导读：

从蔡伦造纸术将纸材料推广开来，中国人用纸传承着文化，体现着智慧和创意，形成了别具一格的纸文化。洛阳纸贵、跃然纸上、落纸云烟等典故，无不诉说着纸中凝结着的独特意趣，追溯中国的纸历史，可知唐宋时期纸已经开始作为家居饰品而进入人们的日常生活之中。剪纸艺术是我国一项历史悠久、群众基础广泛的民间艺术，最初是民众用剪刀或刻刀在彩色（以红色为主）的纸上剪刻花纹，用于装饰自己的居所，或在庙会等民俗活动上展卖，具有丰富的文化内涵和深厚的美术价值。2009年9月，剪纸艺术成功"申遗"，关于民间剪纸艺术的美学价值和现代意义再次引起了广泛关注。

民间剪纸艺术是我国最古老的民间艺术形式之一，代表了广大劳动人民的审美观与世界观，对中华文化有着深远的影响。古老的语言形式、强烈的生命信仰、独特的艺术功能，以及生生不息、天人合一的思想观念，延续了中华民族深层心理结构的框架，历经数千年，即便是在现代社会的审美嬗变及国际文化的碰撞中，依然凭借独具魅力的艺术语言延续着中华民族的思维方式，以纯粹的形式、深厚的内涵，呈现和传承着中华美学精神。

◆ 学习目标：

1.了解剪纸的基本知识。

2.认识民间剪纸艺术，学会运用剪纸的基本技法制作剪纸作品。

第一节　剪纸艺术的"前世今生"

剪纸，又称之为"剪纸艺术"，从字面上理解是用剪刀铰纸，但也可以用特制的刻刀刻纸，其效果与剪纸大体相同，也是在平面上镂刻花纹，都归为"剪纸"。剪纸是中国汉族最古老的民间艺术之一，在视觉上给人以透、空的感觉和艺术享受。用于剪纸的材料可以是纸张，也可以是金银箔、树皮、树叶、布、皮革等片状质软的材料。因为纸的成本低、容易折剪，很早以前人们就以纸作为剪纸工艺的主要材料。

从技法上讲，剪纸实际也就是在纸上镂空剪刻，使其呈现出所要表现的形象。中国劳动群众凭借自己的聪明才智，在长期的艺术实践和生活实践中，将这一艺术形式锤炼得日趋完善，形成了以剪刻、镂空为主的多种技法，如撕纸、烧烫、拼色、衬色、染色、勾描等，使剪纸的表现力有了无限的深度和广度。细可如春蚕吐丝，粗可如大笔挥抹。其不同形式可粘贴摆衬，亦可悬空吊挂。由于剪纸的工具材料简便普及，技法易于掌握，有着其他艺术门类不可替代的特性，因而，这一艺术形式从古到今，几乎遍及了我国的城镇乡村，深得人民群众的喜爱及赞美。

早在1200多年前，就有诗词歌咏剪纸："欲剪宜春字，春寒入剪刀"，这是唐朝诗人崔道融的诗句，描述的就是咱们今天要介绍的剪纸艺术。民间剪纸往往通过谐音、象征、寓意等手法，提炼、概括自然形态构成图案。

那么，剪纸工艺的"身世"如何呢？下面我们以时间为序，逐一进行归纳。

1. 战国

① 1950～1952年在河南辉县固围村战国遗址的发掘中，发现了用银箔镂空刻花的弧形装饰物。

② 湖南长沙黄泥圹出土的金片装饰物。这些用金银箔镂空而成的装饰物，虽然不能说就是剪纸，但在刻制技术和艺术风格上，可以说是剪纸艺术的前身，如图3-1所示。

图3-1　金片装饰物

2. 南北朝

用纸剪成美丽的图案花纹，目前最早发现而且有据可查的是新疆吐鲁番火焰山附近，先后出土了五幅团花剪纸：南北朝对马团花、南北朝对猴团花、南北朝金银团花、南北朝菊花团花、南北朝八角形团花。

3. 唐代

唐代是古诗歌的鼎盛时期，同时也是剪纸处于大发展的时期，杜甫《彭衙行》诗中有"暖汤濯我足，剪纸招我魂"的句子，以剪纸招魂的风俗，在当时的民间较为流行。在以剪纸为题材的古诗词中，唐诗为最多。据统计，《全唐诗》中有40多首描写剪纸的诗。

图3-2　唐代剪纸

图3-3　日本正仓院凤凰金铜藏品

由现藏于大英博物馆的唐代剪纸便可看出当时剪纸手工艺术水平已极高，画面构图完整，表达一种天上人间的理想境界，如图3-2所示。唐代流行缬，其镂花木版纹样具有剪纸特色，如现藏日本正仓院的凤凰金铜藏品，其纹样就是典型的剪纸手工艺术表现手法，如图3-3所示。

4. 宋代

宋代造纸业更加成熟，纸品种类繁多，为剪纸艺术进一步深入民众提供了可能。宋代关于剪纸的记载就很多了。有的将剪纸作为礼品的点缀，有的贴在窗上，有的用来装饰灯彩，还有的被剪成所谓"龙虎"之类。在南宋时期，已出现了以此为职业的艺人，这时，皮影盛行，雕镂皮影的材料，除了动物的皮外，也有用厚纸制作的。

宋代剪纸被用于工艺装饰中是一个重要的创新，最早是吉州窑的瓷器，产品有茶盏和花瓶等，图案题材很多，有凤凰、梅花、枇杷和吉祥文字等，造型生动、活泼，它是作者在施釉过程中，贴上剪纸，入窑烧制而成的。

现代民间蓝印花布，是用镂花纸板刮浆后仿染而呈现花纹的，这种印染工艺宋代已很普遍，山西省出土的南宋印花布便是一例，如图3-4所示。

5. 明清时期

明清时期民间剪纸手工艺术的运用范围更为广泛，经过了千百年的传承和发展，此时的剪纸手工艺术已经走向成熟，并达到了它的鼎盛时期。

图3-4　蓝印花布

民间灯彩上的花饰、扇面上的纹饰，以及刺绣的花样等，很多都是利用剪纸作为装饰再加工的，而更多的时候常常将剪纸直接作为装饰家居的饰物，用来美化居家环境，如窗花、柜花、喜花、棚顶花等都是用来装饰门窗、房间的剪纸。例如：明代很有名的夹纱灯，是将剪纸夹在纱中，用烛光映出花纹，这是剪纸在日常生活中的又一应用，《苏州府志》："剡纸刻花竹禽鸟，用轻绡夹之，名'夹纱灯'"，以江浙一带多见，现代人们叫它"走马灯"。

6. 清末和民国时期

　　清末和民国时期列强入侵、国力衰退、百业俱废，剪纸艺术陷入了前所未有的困境。剪纸作品能够流传下来的很少，这并不表示在当时剪纸艺术已经不再流行了，北京故宫博物院坤宁宫的室内顶棚和宫室两旁过道壁间就均是用白纸衬托出黑色龙凤双喜的剪纸图样来作为装饰的。

　　峰回路转，延安时期，中国共产党重视文艺。剪纸因其具有深厚的群众基础，能够很好地帮助宣传革命而受到重视。20世纪40年代，以现实生活为题材的剪纸开始出现。1942年，毛泽东发表的《在延安文艺座谈会上的讲话》指出了文艺为工农兵服务的发展方针。

　　此后，延安鲁艺的艺术家陈叔亮、张仃、力群、占元、夏风等人开始学习当地具有深厚群众基础的民间剪纸，对民间剪纸进行了搜集、发掘、整理和研究，并创作出了一大批反映边区人民生产、生活、战斗的新剪纸。作品运用了民间传统的样式，描写了抗日战争和边区建设的新内容。它推动了群众性剪纸的创作和发展，使传统的民间剪纸发生了革命性的变化。1944年，在陕甘宁边区还首次展出了西北地区的民间新剪纸作品，为新中国成立后剪纸艺术的发展拉开了序幕，可以说在这一时期延安的剪纸开创了中国剪纸的新纪元。

7. 新中国成立后

　　新中国成立后剪纸再次走入了一个欣欣向荣的时代，各地剪纸不断创新，形成了三大流派，各有千秋。广大专业美术工作者和业余美术爱好者积极学习、继承、发扬民间剪纸的优秀传统和艺术形式，并把它应用到其他艺术领域，丰富了现代中国装饰美术的形式和内容，为民俗文化研究提供了丰富的资料。可以说，我国传统的艺术中，最接近人民的，同时又以反映人民生活、愿望为主的，而且是劳动人民直接参与的艺术创作，就要算是民间剪纸了。

　　民间剪纸博大精深，延续着中华民族的人文精神与思想脉搏，是观察一个民族的民俗、民风传承的窗口。因此，我们每个人都有责任去弘扬剪纸文化，宣传剪纸技艺，为剪纸艺术的延续贡献自己的力量，如图3-5所示。

图3-5　永远跟党走
作者：董焕姣

第二节 剪纸的种类

剪纸的分类方法有多种，它们包括：

1. 剪纸的形式分类

剪纸的形式分类有单色剪纸、彩色剪纸和立体剪纸三种。

（1）单色剪纸

单色剪纸是剪纸中最基本的形式，由红色、绿色、褐色、黑色、金色等各种颜色的纸剪成，常用于窗花装饰和刺绣底样，主要有阴刻、阳刻、阴阳结合三种表现手法。折叠剪纸、剪影、撕纸等都是单色剪纸的表现形式。

① 折叠剪纸：所谓折叠剪纸即经过不同方式折叠剪制而成的剪纸。其折法简明，制作简便，省工省时，造型概括而有一定变形，尤其适于表现结构对称的形体和对称的图式，如蝶、倒影、对鱼、几何纹、花卉、器具等。

② 剪影：剪影是通过外轮廓表现人物和物象的形状，最为注重外轮廓的美和造型，一般以表现人物或其他物体的侧面为主。其工具主要是剪刀和刻刀，纸一般用黑色或重色纸，如图3-6所示。

图3-6 剪影剪纸作品
作者：钱洁、毛良娟
指导老师：邱璟

③ 撕纸：撕纸是利用不同类型的纸，采用手撕的方法去撕裂造型，以手代剪，不适合去表现巧工细琢的效果，以其随意性呈现出自然天成的韵味。

（2）彩色剪纸

随着对剪纸表现形式的探索和发展，彩色剪纸的形式和技法在逐渐增多，有点染、套色、分色、填色、木印、喷绘、勾绘和彩编等。

① 点染剪纸：以颜色在刻纸上进行点色为点染的剪纸。这种剪纸也属于刻纸，在设计上阳线不多，偏重于小面积的阴刻，以留出大面积的阳面进行点染，装饰性强，类似于木版年画的效果，如图3-7所示。

② 套色剪纸：套色剪纸以阳刻为主，大面积镂空，给套色留有余地。在作品背面贴以色纸块，多用黑纸或金纸剪刻，按肤色、服饰、花木等分别贴以不同颜色。全部套色要强化主调，局部套色要注意少而精，起到画龙点睛的作用，如图3-8所示。

图3-7　点染剪纸

图3-8　套色剪纸

图3-9　分色剪纸

图3-10　填色剪纸

③ 分色剪纸：分色剪纸又称剪贴剪纸，是两种或两种以上单色剪纸的组合拼贴。它是用剪好的不同颜色形状的纸拼成一个画面。拼贴组合时要注意颜色之间的协调性，不宜过于琐碎，如图3-9所示。

④ 填色剪纸：填色剪纸亦称笔彩剪纸，着色时运用笔绘。具体做法是，将黑色剪纸贴到白衬纸上，用笔在线条轮廓内涂绘。填色后可出现浓淡变化和自然晕出的效果。注意用笔不要呆板和反复涂改，可充分利用自然晕开的效果，如图3-10所示。

⑤ 木印剪纸：木印剪纸是印刷与剪刻相结合的一种剪纸形式，其近似民间木版年画，可大量制作。多用于表现戏曲人物和深化故事的题材，与纯刻纸相比有更强烈的表现力，但不及点染刻纸那样完美自然，如图3-11所示。

图3-11　木印剪纸

⑥ 喷绘剪纸：喷绘剪纸是经喷笔（喷枪）喷染成的剪纸。可喷在衬纸上，也可喷在裱好的剪纸上。喷笔喷出的雾点，有特殊效果，像薄雾、晨露、霜雪、雨珠。点有大小、疏密之分。

⑦ 勾绘剪纸：勾绘剪纸是剪纸与绘画相结合的一种剪纸形式。采用剪画结合的表现手法，很多细节部分可以直接用笔画出，剪画结合可以产生一种新的意趣，既使用了绘画技法，同时也保留了剪纸的独特性，如图3-12所示。

图3-12　勾绘剪纸

⑧ 彩编剪纸：彩编剪纸是一种编剪并用的剪纸类型，经过裁剪和编织各种色彩的纸条，组成各种几何图案及花卉、动物、人物等。线条明快、构图别致，除具有装饰作用外，还具有广泛的实用价值，可用于席编、刺绣、儿童手工等。

（3）立体剪纸

立体剪纸既可是单色的，也可是彩色的。它采用了绘画、剪刻、折叠、黏合等综合手法，是一种近似于雕刻、浮雕的新型剪纸，它吸取了现代美术的技巧，充分体现了写实与美术中浪漫的特点，使剪纸由平面变为立体化，如图3-13所示。

图3-13　立体剪纸作品
作者：钱洁
指导老师：邱璟

2.剪纸的功能性分类

① 装饰类：贴于他物之上以供欣赏或增加他物之美的剪纸，如窗花、墙花、顶棚花等。
② 俗信类：用于祭祀、祈福、祛灾、祛邪、驱毒的剪纸，如门神。
③ 稿模类：用于版模、印染的剪纸，如绣稿。
④ 设计类：能增加他物之美，或能宣扬他物的剪纸，如电影或电视的片头。

3.剪纸的纹样分类

按剪纸的纹样分类，主要包括了人物、鸟兽、文字、器用、鳞介、花木、果菜、昆虫、山水等。

4. 剪纸的题材分类

按剪纸的题材分类，主要包括纳吉、祝福、驱邪、除恶、劝勉、警戒、趣味等。

5. 剪纸的地域特色和风格分类

闻名遐迩的有山东滨州剪纸、山东高密剪纸、广东佛山剪纸、河北蔚县剪纸、江苏邳县剪纸、贵州台江剪纸、江苏南京剪纸等都是按照剪纸的地域特色和风格来进行分类的。

第三节　剪纸的制作工具及制作步骤

1. 剪纸的制作工具

剪纸的工具较为简单，主要工具是剪刀、刻刀和纸张。

剪刀，是剪纸的主要工具。选择比较轻巧、刀尖比较细的，松紧适度，刀尖齐、刀刃快的更为适宜。

刻刀，是刻纸的主要工具，主要有斜尖刀和圆口刀两种。

纸张，是剪纸的基本材料，纸张选择得好，能为剪刻带来很多方便。单色剪纸一般选用普通大红纸，或经染色后的宣纸，效果大方、喜庆，剪出的成品传统味道浓。也可用蜡光纸或绒面纸代替，如果因纸面滑容易走样，中间可夹上一张吸水纸（如单宣纸、粉连纸）然后订在一起，稍加闷潮再刻。彩色剪纸一般采用单宣或粉连纸。

2. 剪纸的制作步骤

（1）起稿

构思确定后，起稿布局，对画面进行具体的描绘，画出黑白效果。若刻对称的稿子，画一半即可。

（2）剪、刻

如用刀子刻必须将画面和纸用订书机订好，将四角固定在蜡盘上，为了保证形象的准确，人物先刻五官部分，花鸟先刻细部或紧要处，再由中心慢慢向四周刻，运刀的顺序如同写字一样由上到下、由左到右、由小到大、由细到粗、由局部到整体。尽量避免重复刀，不要的部位必须刻断，不能用手来撕。

（3）揭离

剪刻完毕后需要把剪纸一张张揭开，电光纸、绒面纸因纸面光滑，比较容易揭开，单宣纸和粉连纸因纸质轻薄又经闷潮和上色，容易互相粘连，较难揭开，所以在揭离之前必须先将刻好的纸板轻轻揉动，使纸张互相脱离，然后先将第一张纸角轻轻揭起，一边揭一边用嘴吹，帮助揭开。

（4）粘贴

揭离完毕后还需把成品粘贴起来，便于保存。方法有两种，第一是把剪纸平放在托纸

上，用毛笔或细木条蘸浆糊由里向外一点点粘住，这种方法不能使剪纸全部粘平，速度也比较慢，优点是比较简便；第二是把剪纸反过来平放在纸上，然后用排笔蘸调稀了的浆糊，轻轻地平刷在要托的纸上，注意不要把纸刷皱起来，刷子上的浆糊一定要少，然后很快地把刷好浆糊的这一面扣合在剪纸的背面，用手轻轻压平，使剪纸全部平粘在托纸上。轻轻揭起晾干夹平保存。黏剂除浆糊外，白乳胶也可以。

（5）成品修改

在剪刻时有时会走刀剪坏，特别是刻纸，如小面积刻坏，可把局部刻去，补上一块重新刻。如果是彩色剪纸需要染色的部分染错了是不能覆盖的，所以也只好将染坏部位刻去，重新补上一块再染。

（6）复制：薰样、晒样

复制的方法有两种，一是将剪纸样放在白纸上，一起平放在水中，待水浸透纸面，而又不含水珠时，将刻纸和白纸同时拉出水面，贴在木版上，然后将纸朝下放在油灯上蒸，但不要离灯头太近以免烧焦。如果需要大量制作，可采取晒蓝图的方法：把原稿和刷好一层药液（赤血盐的溶液）的白纸，粘合在一起，用两块玻璃夹紧，放在阳光下晒 3 ～ 4 个小时，待显影后用清水洗净纸上的药液，即可复制。

第四节　剪纸的特点

1. 剪纸对民俗文化的影响

剪纸是民间美术中一种简单易学、使用广泛的艺术形式，也是遍布于我国传统民间社会的一种特有的民俗文化形式，至今已有三千多年的历史，其创作者和功能之多、流传之广、影响之深、价值之大，都是其他艺术种类无法相比的。2006 年 5 月 20 日，剪纸艺术经国务院批准被列入第一批国家级非物质文化遗产名录。2009 年 9 月 28 日至 10 月 2 日举行的联合国教科文组织保护非物质文化遗产政府间委员会第四次会议上，中国申报的中国剪纸项目入选。

剪纸是一门极简艺术，纸张在剪刀的每一次接触中改变自身的形态。如同漫山遍野的野花，凭其朝气蓬勃的旺盛生命力，在人民的生活中年复一年地开放与生长，成为民间自发传承的一种文化现象。中国民间剪纸之所以有如此旺盛生命力，是因为民间剪纸在民间生活中并不是孤立的存在，而是与很多方面，比如人民的物质生活条件、生产水平、历史社会文化等相关联的，可以说民俗活动与民间剪纸是有直接联系的。民间剪纸是民俗文化的一个有机构成部分，是民俗观念的形象载体，是民俗活动的艺术张扬。例如，从新疆出土的晋至唐代殉葬品中，就发现有纸钱、纸人等，而且纸人数恰为七枚，进一步印证了文献记载中当时人们将剪纸作为死者殉葬品，作为崇信佛教、祭奠鬼神的一种方式。

中国民间剪纸基本单元是线条和块面，基本语言符号是装饰化的点、线、面，它用有秩序的线条将三维空间的物象变为二维空间的平视构图，并用简练的线条对素材进行大胆的取舍删减，概括突出画面的重点，增强作品的表现力。

我国地域广阔，不同的地域环境背景使剪纸形成"北方粗犷、南方秀丽"的风格，具有明显的地域特征。在南方以扬州剪纸为例，其特点是以画为稿、构图简练、形象夸张简洁、技法变中求新、线条圆滑、显得清秀而挺拔，给人以厚实完整之感，具有优美、清秀、细致、玲珑的艺术风格和地方特色。

2. 剪纸在艺术上的特点

剪纸艺术是具有浑厚、单纯、简洁、明快的特殊风格民间技艺，它反映了民间百姓朴实无华的精神世界。虽"易学"但"难精"。剪纸的艺术特点大概有以下几个方面：

（1）线线相连与线线相断

剪纸作品由于是在纸上剪出或刻出的，因此必须采取镂空的办法，由于镂空，就形成了阳纹的剪纸必须线线相连，阴纹的剪纸必须线线相断，如果把一部分线条剪断了，就会使整张剪纸支离破碎，不能形成画面。由此就产生了千刻不落，万剪不断的结构。这是剪纸艺术的一个重要特点。剪纸很讲究线条，因为剪纸的画面就是由线条构成的，可以说线条是剪纸造型的基础。

（2）构图造型图案化

在构图上，剪纸不同于其他绘画，它主要依据形象在内容上的联系，较多使用组合的手法，由于在造型上的夸张变形，又可使用图案形式美的一些规律，作对称、均齐、平衡、组合、连续等处理。

（3）形象夸张、简洁、优美，富有节奏感

由于受到工具和材料局限，要求剪纸在处理形象时，既要抓住物象特征，又得做到线条连接自然。因此，就不能采取自然主义的写实手法。要求抓住形象的主要部分，大胆舍去次要部分，使主体一目了然。形体要突出，形成朴实、大方的优美感，物象姿态要夸张、动作要大、姿势要优美，就像舞台上的亮相动作一样，富有节奏感。

（4）色彩单纯、明快

剪纸的色彩要求在简中求繁，要求在对比色中求协调，同时还要注意用色的比例。

第五节　剪纸艺术和现代设计的结合

1. 剪纸艺术在现代包装设计中的运用

剪纸是一种用剪刀、刻刀在材料上剪、刻花纹的艺术。剪纸艺术可以将用纸刻画出的各种自然形态运用到产品包装上，而现在越来越多的设计师也开始用插画的方式，将剪纸这一类风格运用到包装上。

现代包装设计旨在提高产品质感及美观度，满足消费者的审美需求。剪纸艺术极具中国特色和文化内涵，在包装设计中应用剪纸艺术，有助于实现产品推广，提升竞争力，并树立良好的企业形象和文化品牌，保障产品的整体格调和内涵。

图3-14 时尚中的剪纸艺术

2. 时尚中的中国剪纸艺术

中国民间剪纸艺术源远流长，剪纸的造型多样、类型丰富，现在也被广泛借鉴到了时装设计之中。

看到图3-14中的剪纸元素服装，有没有感觉整个人都精神激昂起来了呢？设计不分中、外，文化不分东、西，只要够美、够现代，它就可以引领潮流。传统的剪纸艺术延续了千年，只有让它跟上时代的步伐，适应现代人们的审美和生活习惯，剪纸才能继续陪伴我们的设计焕发青春，走向国际。

3. 剪纸创意的应用

纸元素极具现代感和装饰意味，经典而又不浮夸。既有强烈的视觉冲击又善于融合当代题材，强调自我个性。

创新的剪纸元素已经被尝试应用到了很多领域。例如：在以前结婚的时候，人们都会贴上很多喜字，来表示喜庆的气氛。如今，还有人将它仅仅局限在贴传统的大双喜上吗？试试将剪纸应用到请柬中，如图3-15所示，将家具融入请柬的设计中，象征着新人对共建美好家庭的向往，既传递了深切寓意，又很好地表现了民族特色。

剪纸也可以应用到广告中，如图3-16所示，这样的设计，既有新意，又让人眼前一亮。

图3-15 现代请柬设计

在现代橱窗的设计中，传统剪纸艺术凭借其纯美、简洁的风格在视觉上给人以透空的感觉和艺术享受，以或具象或抽象的表现形式被广泛应用在不同的方面，如图3-17所示。

图3-16 剪纸运用在广告设计中

图3-17 橱窗设计中的剪纸艺术

　　剪纸在各个方面的应用还有很多,传承和新生、传统与时尚相互依存,几乎涉及了生活的方方面面,展现出既简朴又华丽,既繁复又统一的独特艺术效果。如图3-18所示,剪纸艺术和现代设计的结合是民间艺术的解放,也是中国现代设计的特色之路。

图3-18　剪纸艺术和现代设计的结合

思考题

1.剪纸艺术在中华美学中是如何呈现的?

2.民间剪纸艺术在当代的价值。

第四章
色彩的光晕——印染

扫码获取
◆配套视频
◆配套课件

◆ 导读：

　　民间手工印染艺术传承着古代优秀的文化与底蕴，是我国一门独特的传统工艺。古老的民间印染工艺，主要有扎染、蜡染、拔染、夹染等，其中扎染较为突出。印染不但具有使用价值，也同样具有审美价值。同时它选用的纹样素材往往都会含有某种吉祥的意义，直接或间接地反映民族共同的心理愿望，人们常常借助一件美好的事物，间接地表达希冀吉祥的心愿。

◆ 学习目标：

　　1.了解民间印染工艺的特点，并掌握一般的扎染制作方法。
　　2.掌握印染的历史、发展、演变。

第一节　概　说

中国的民间印染，常常会出现两个字：绞缬（xié）。常常有人问，这第二个字怎么读？究竟是什么意思？首先，我们来说下"缬"吧，这个字起于何时不知，但在唐代才流行起来，作为中国古代防止局部染色印花织物的统称，也指防染显花工艺。

防染是什么？看字面你就懂了：阻止你染色。古代人想出了各种稀奇古怪的手段，就是要阻止颜色染上去，故意造成留白，以便形成各种创意图案。直到今天我们仍然可以经常看到中国各种"缬"的作品在生活中出现，比如绞缬、灰缬等，说白了，它们就是很多人都很喜爱的以扎染、蓝印花布做成的服装：头巾、披肩、裙子、面纱等。

中国古代防染显花工艺有"四缬"之说，即绞缬、蜡缬、夹缬、灰缬。具体怎么区别呢？

相比较而言，绞缬是四缬里最简单的一种，此工艺至今还有使用，即是现在说的扎染。它是用扎结的方法，通过浸染使结处在染色时产生防染作用而显现花纹。魏晋到隋唐的墓中，出土过很多小点状，或者网目状、花朵图案的扎染实物。唐诗里，经常会出现撮晕缬、鱼子缬、醉眼缬、鹿胎缬、团窠缬等绞缬名目，说的就是扎染。比如，李贺诗有"醉缬抛红网，单罗挂绿蒙""杨花扑帐春云热，龟甲屏风醉眼缬"，醉眼缬就是一种花纹小点状的扎染。

至于蜡缬，就是用蜡进行防染印花的产品，现在通称"蜡染"。蜡染是用蜡刀蘸熔蜡绘花于布后进行染色的，将蜡煮洗干净，织物上就会呈现蓝底白花或白底蓝花的多种图案。因蜡在染液中自然龟裂，布面呈特殊的"冰纹"，这是蜡染的特色。蜡染目前在我国苗族、布依族等少数民族地区得到了较好的保存。

灰缬，是用碱性的防染剂（糊状物，俗称"灰药"）进行防染印花的工艺，成品即蓝印花布，西湖船娘身上穿的，西塘、乌镇经常看到的蓝印花布，就是它了；夹缬，图案一定要对称，比如，爱美的隋炀帝也是"对称控"，他曾经命令工匠印制五彩夹缬花罗裙，专门用来赏赐宫女及百官的妻母。

印染是指在各种纤维织物上以物理或化学的方法染色和印花的工艺技术。我国古代最早用染料在纤维物上绘制纹样的方法称"画缋"，又称敷彩和章施，亦即现代所称的"手绘"。

第二节　民间印染的历史

早在六七千年前的新石器时代，我们的祖先就能够用赤铁矿粉末将麻布染成红色。居住在青海柴达木盆地诺木洪地区的原始部落，能把毛线染成黄、红、褐、蓝等色，织出带有彩色条纹的毛布。我国古代染色用的染料，大都是以天然矿物或植物染料为主。在古代将原色青、赤、黄、白、黑，称为"五色"，将原色混合可以得到"间色（多次色）"。

商周时期，染色技术不断提高。宫廷手工作坊中设有专职的官吏"染人"来"掌染草"，管理染色生产，染出的颜色也不断增加。到汉代，染色技术达到了相当高的水平。

周代服饰的色彩和花纹已经具有了严格的等级制度。如将色彩分为正色和间色两大类。青、赤、黄、白、黑，称为"五方正色"，黄色为天子服色，青、赤、白、黑为官吏服色，而平民百姓则只能服间色。

秦汉时期，丝织品的染色工艺被进一步完善。汉代的配色技术大有提高，色谱扩大到十种色调和三十九种色彩名称。

唐代的印染业相当发达，除缬的数量、质量都有所提高外，还出现了一些新的印染工艺。

宋代防染技术不断发展，民间采用石灰和豆粉调和成浆（灰药），代替蜡作为防染剂，产生了一种青白相间的"药斑布"，即流传至今的蓝印花布。

第三节　民间印染的种类及其制作工艺

我国是世界上最早发明及使用印染技艺的国家之一，这一发明为丰富和创造人类物质文明做出了重要的贡献。中国的民间印染泛指蓝印花布、蜡染、扎染和彩印花布等，它们经常被应用于民间的日用装饰品上，所做的服装、头布、被面、布兜、包袱和门帘等都具有浓厚的乡土气息，并反映出浓郁的乡俗民情。而论及起源，在中国有史可证的手工印染，最早可以早到旧石器时代的南方元谋人和北方的蓝田人、北京山顶洞人，这一时期既是早期绘画出现时期，也是纺织品出现时期，可以在陕西华县仰韶文化遗址中发现的朱红色麻布残片上看到当时的纺织品已经开始染色了。

传统印染"四缬"工艺发展到现在虽都还是有迹可循，但跟有些传统手工艺一样，也面临了濒临失传、后继乏人的境遇。所幸它们还是引起了不少人的关注和喜爱，比如扎染，相对容易上手，自己扎染一条围巾、一个包包也不是特别困难。不少文艺女青年偶尔也会停下忙碌，做做手工，也许这就是一种返璞归真的慢生活吧。

中国传统的手工印染大体可以分成两大类，即"手工染缬"与"型版染缬"。"手工染缬"就是指"绞缬""蜡缬""手绘"等技法，"型版染缬"则是指"凸版印花"与"镂空版染缬"。最具代表性的工艺种类仍然是"四缬"：

1. 民间扎染（绞缬）

扎染古称扎缬、绞缬，是我国民间最早采用防染技术进行染色的工艺之一。扎染是一种古老的防染印花工艺，是按预先设计好的或是大概想好的图案花纹，用绳线通过对纺织品面料等扎结、折叠、钉缝固定扎牢成形后，置于染缸染色，染色完成后，拆去扎线，由于被扎部分未能染色，与染色底相衬，从而形成了特有的美丽的色晕白花扎染效果，如图4-1所示。

那么，大家都很爱的扎染，那些晕染成朦胧写意效果的围巾、披肩，可不可以自己做？比如，你想要做条围巾，上面要弄成一滴蓝墨水滴进水里那种水墨效果，怎么染？

扎，是头等大事。怎么扎，花头精很多。

图4-1　扎染作品　作者：杨吉红、高文劼、傅雨霞　指导老师：邱璟

　　可以用针缝起来，也可以让织物自己打结，或者用线把布捆起来。这是最基本的三种方法，当然，如果你想滴蓝墨水"晕"得再创意一点，还可以加辅助材料：夹子、木棍、石头……只要是你想得到的东西，都可以跟布一起"纠缠"。扎，就是故意留白，然后再染蓝色，如此一来，颜色自然就不会渗到你扎的地方了，还会自然晕开。如果你嫌蓝白太单调，还可以"套色"，也就是再扎一次、染一次。

　　在白布上用针引线扎住或用绳索捆成意外花纹，目的是防染，扎好后投入染缸浸泡染色，干后拆线，紧扎的地方不上色，呈现出白色花纹。山东的豆花布就是放入黄豆、高粱扎结后进行染色而成。扎染在云南大理白族妇女中比较流行，一个白族妇女会扎数十上百种花纹。另外戴扎染制成的头帕，还是白族妇女婚后当妈妈的标志。

2. 民间蜡染（蜡缬）

　　蜡染，古称"蜡缬"，传统民间印染工艺之一，是一种以蜡为防染材料进行防染的传统手工印染技艺。蜡染与绞缬（扎染）、夹缬（镂空印花）并称为我国古代三大印花技艺。由于蜡染图案丰富，色调素雅，风格独特，用于制作服装服饰和各种生活实用品，显得朴实大方、清新悦目，富有民族特色（如图4-2所示）。

　　蜡染工艺也是多种多样的，在世界各地的历史中多有出现，我国在汉唐时期也有运用，而现在以贵州地区为代表，称为"蜡染之乡"。

图4-2　蜡染作品
作者：傅雨霞
指导老师：邱璟

蜡染大体可以分三类：一类是西南少数民族地区的民间艺人自绘自用的蜡染制品，属于民间工艺品。另一类是工厂、作坊面向市场生产的蜡染产品，属于工艺美术品。第三类是以艺术家为中心制作的观赏型艺术品。这三大类蜡染同时并存，互相影响。蜡染艺术在少数民族地区世代相传，经过悠久的历史发展，积累了丰富的创作经验，形成了独特的民族艺术风格，是中国极富特色的一株民族艺术之花。

蜡染图案以写实为基础，艺术语言质朴、天真、粗犷而有力，特别是它的造型不受自然形象细节的约束，富于大胆的变化和夸张的表现，这种变化和夸张出自天真的想象，有无穷的魅力。图案纹样十分丰富，有几何形，也有自然形象，一般都来自生活或优美的传说故事，具有浓郁的民族色彩。

蜡染是古老的艺术，又是年轻的艺术、现代的艺术，它融合简练的造型、单纯明朗的色彩、夸张变形的装饰纹样，适应了现代生活的需要，符合现代的审美要求。

3. 民间夹染（夹缬）

夹染古称"夹缬"，是我国古代传统的防染印花技术。夹染是将纺织品面料夹于刻有相同凹凸花纹的两块型版之间，夹板间未夹到的面料便可进行染色，图案具有对称性。它起于秦汉，而盛行于唐宋，到了明清时代则不见多见，而近现代则更少见，只在浙南地区有少量夹染工艺"敲花被"保留（如图4-3所示）。

图4-3 夹染作品 作者：王艺霖、王一舒、封佳蕾、李思瑶、朱惠 指导老师：邱璟

夹缬在唐代曾辉煌一时。唐代士兵的标准号衣必须用夹缬染色，而御前步骑从队，头上还要戴花缬帽。防染显花工艺日臻成熟并普及开来，最终成为我国古代纺织印花工艺的主流。但自唐以后，由于种种原因，夹缬发展衰微，而在日本，夹缬却受到追捧。在日本奈良的正仓院收藏了若干件唐代的夹缬，得以使我们看到当时夹缬的风采。

4. 民间蓝印花布（灰缬）

说起灰缬大家比较陌生，但说蓝印花布，大家就比较熟悉了，去西塘、乌镇等江南水乡一带游玩时经常能见到。蓝印花布主要是用灰缬的方法制作，即用黄豆和石灰磨成浆，作为防染剂，再通过镂空花板把浆刷到白布上形成花纹。蓝印花布图案朴素优美、吉祥如

意，大多取材于飞禽走兽、花草树木与神话传说，有一种乡土、朴拙的温暖气息，已成为江南一带的文化符号之一。

蓝印花布也采用防染印花工艺，该工艺从宋代的"药斑布"工艺基础上发展而来。蓝印花布又称靛蓝花布、浇花布等，是汉族传统的工艺印染品，最初以蓝草为染料印染而成，蓝印花布用石灰、豆粉合成灰浆烤蓝，采用全棉、全手工纺织、刻版、刮浆等多道印染工艺制成，在中国汉族民间艺术中堪称独树一帜。蓝印花布具有广泛的使用价值，应用于全国各地。

蓝印花布在我国民间广为流传，是过去农村人们普遍使用的手工印染品。印制蓝印花布纹样采用的也是镂空印花的工艺，历史比较悠久。长沙马王堆一号西汉墓随葬的印花敷彩纱，已用小幅镂空花版直接漏印银灰色藤蔓底纹，民间蓝印花布的生产地主要在汉族聚居地区，其图形纹样内涵主要受到汉文化传统影响，选用的纹样图形素材往往都含有某种吉祥或积极的意义，同时，直接或间接反映出了传统的民间风俗和人民的审美情趣等。

蓝印花布为床上用品提供了丰富多彩的面料，如被面、褥面、褥边、床罩、枕巾、床帐等。此外，还是制作服饰的好面料。其他方面的使用还有围裙、肚兜、腰带、头巾、包袱、门帘、窗帘、桌布、沙发罩、坐垫、靠垫、褥垫等，如图4-4所示。

图4-4　手工印染作品《童趣》
作者：张成玉　指导老师：邱璟

第四节　民间印染的工艺方法

1. 扎染的工艺方法

扎染古称扎缬、绞缬，是中国民间传统而独特的手工染色技术之一。扎染工艺分为扎结和染色两部分。它是用纱、线、绳等工具，对织物采用缝、扎、缀、缚等手段固定面料产生褶皱，染色时起到防染作用，从而形成深浅不均、层次丰富的花纹。扎结就是利用纱、线、绳等工具，对织物采用扎、缝、缚、缀、夹等多种形式固定面料手法的总称，而染色就是利用颜料对织物进行染色，这时，扎结的地方仍保持原来的颜色，同时也形成了不同的试样和花纹，深浅不均、层次丰富。

扎染工艺是先扎后染。具体的流程可分为10个步骤：前处理、定形、描稿、扎结、浸色、晾干、水洗、固色、脱结、后整理。扎结过程是决定最后染色效果的关键。扎结的方法有很多，常见的有以针线缝制为主的扎结方法，有借助于道具的扎结方法，也有通过织物的折叠捆扎形成的扎结方法。不同扎结方法的选择，应遵循纹样的设计要求进行。同

时，不同扎结方法的具体扎结特点也有区别，所获得的染色效果也不尽相同。

扎染多为蓝白两种颜色，营造出清新淡雅的平和之感，与青花器有异曲同工之妙。

（1）主要工序一：扎结

① 在布料选好后，按花纹图案要求，在布料上分别使用撮皱、折叠、翻卷、挤揪等方法，使之成为一定形状。

② 用针线一针一针地缝合或缠扎，将其扎紧缝严，让布料变成一串串"疙瘩"。织物被扎得愈紧、愈牢，防染效果愈好。

③ 扎染用的布料过去完全采用手工织的较粗的白棉土布，现在土布已较少，主要用工业机织生白布、包装布、棉麻混纺白布等布料，吸水性强，质地柔软。而扎染出的图案是由民间美术设计人员根据民间传统和市场的需要，加上自己一定的创作，事先设计出来的。

④ 由印工用刺了洞的蜡纸在生白布上印下设计好的图案，再由负责扎染的人将布领去，用细致的手法按图案扎紧或缝住布上需要防染的部分，再送到扎染厂或各家染坊。

（2）主要工序二：浸染

① 将扎好"疙瘩"的布料先用清水浸泡一下，再放入染缸里，或浸泡冷染，或加温煮热染，经一定时间后捞出晾干，然后再将布料放入染缸浸染。

② 反复浸染，每浸一次色深一层，即"青出于蓝"。缝了线的部分，因染料浸染不到，自然成了好看的花纹图案，又因为人们在缝扎时针脚不一、染料浸染的程度不一，带有一定的随意性，染出的成品很少一模一样，其艺术意味也就多了一些。

③ 浸染到一定的程度后，最后捞出放入清水将多余的染料漂除，晾干后拆去缬结，将"疙瘩"挑开，熨平整，被线扎缠、缝合的部分未受色，呈现出空心状的白布色，便是"花"；其余部分成深蓝色，即是"地"，出现了蓝底白花的图案花纹，至此，一块漂亮的扎染布就完成了。

扎染既可以染成带有规则纹样的普通扎染织物，又可以染出表现具象图案的复杂构图及多种绚丽色彩的精美工艺品，稚拙古朴、新颖别致。扎染取材广泛，常以当地的山川风物作为创作素材，其图案或苍山彩云、或洱海浪花、或塔荫蝶影、或神话传说、或民族风情、或花鸟鱼虫，妙趣天成、千姿百态。在浸染过程中，由于花纹的边界受到蓝靛溶液的浸润，图案产生自然晕纹，青里带翠、凝重素雅、薄如烟雾、轻若蝉翅、似梦似幻、若隐若现、韵味别致，如图4-5所示。

扎染主要染料来自苍山上生长的蓼蓝、板蓝根、艾蒿等天然植物的蓝靛溶液，尤其是板蓝根。以前用来染布的板蓝根都是山上野生的，属多年生草本，开粉色小花，后来用量大了，染布的人家就在山上自己种植，好的可长到半人高，每年三四月间收割下

图4-5　扎染桌布
作者：邱璟、刘成武

来，先将之泡出水，注到木制的大染缸里，掺一些石灰或工业碱，就可以用来染布了。

2. 夹染的制作方法

（1）面料的折叠方法

先检查面料的吸水情况，夹染对面料的吸水性要求比较高，吸水性越好，色彩渗透越自然。把布料折叠成长条以后，可用多种折叠法，折叠成各种形状。

（2）夹固的方法

① 利用木质衣夹、文具夹进行夹固。这种夹固方法十分方便，根据疏密、长短变化的规律，将折叠好的面料进行自由夹固，染色后可得到对称的以小方点组成的方形图案，或者是对称的以长条形组成的条形图案。如果在木质衣夹或文具夹的下方分别放上硬币、纽扣之类的圆形物，染色后又可得到由圆点组成的圆形图案。

② 利用长方形木条夹。用长方形木条夹固时，注意应使木条与折叠好的布边呈一定的角度，这样染出的作品才会是由四方连续菱形图案构成，变化比较丰富。为了丰富画面，也可在长木条夹板的四周夹上一些木质衣夹，这样染出的作品有点有线，图案显得更加丰富多彩。还可先对折叠好的布料进行夹固，把余出的角分别用扎染的方法扎牢。

③ 利用三角形夹板夹固，三角形夹板夹固的作品使得图案变化更加丰富，再配合染色变化，就会显现出神奇的效果。

④ 长条分段夹固法。若想各部位的图案具有不同的特点，可采用长条分段夹固的方法，这样图案变化比较灵活。分段夹固法往往需要多组相同风格、不同大小的夹板。

3. 蜡染的工艺过程

蜡染是我国古老的民间传统纺织印染手工艺。蜡染的基本原理是在需要白色花型的地方涂抹蜡质（古代是蜂蜡，现代是石蜡、蜂蜡、木蜡等混合蜡），然后去染色，没有涂蜡的地方染成蓝色（各种颜色都能加工，但从绿色环保的角度来看，还是靛蓝蜡染布更加有益健康），有蜡的地方呈现白色。

由于蜡染图案丰富、色调素雅、风格独特，常被用于制作各种服装服饰和生活用品，包括床单、头巾、背包等，显得朴实大方、清新悦目。

蜡染工艺流程：选择面料→图案设计→绘稿→绷布→熔蜡→上蜡→待干→染色（棉布要先润湿）→脱蜡→水洗→整理。

4. 蓝印花布的制作工艺

蓝印花布在很长的历史时期内是用手工印染的。制作工艺有两种，一是漏板刮浆，二是木板捺印。其中漏板刮浆是民间蓝印花布的主要制作方法。

① 漏板刮浆的制作工艺首先是刻板。所刻的板是用纸裱成的，多用牛皮纸、斗方白麻纸，桑皮纸等，以麦面糯糊或野柿子捣汁泡水胶合而成，厚度在六七层到十一二层之间。然后把设计好的图案纹样画在纸板上或印在纸板上。刻板的方法同阴刻剪纸相同，用油纸刻板以增强牢固性，油纸不易透水，晾干后即可使用。

② 防染灰浆是用黄豆粉和石灰加水调成的糊状物，石灰豆粉越细越好，否则影响蓝白效果。或者用熟石灰拌入豆腐水，发酵后搅拌均匀，调成糊状，再继续搅拌到出现胶状就可以使用了。

③ 印刷的时候，将刻好的纸板放在白布上面，固定好，把调好的防染灰浆倒在纸板上，用牛骨或木板做的刮刀（俗称"抹子"）将灰浆刮入纸板花纹的空隙处，要着力使防染灰浆平整均匀地进入板孔。刮浆过重会使灰浆流成一片，造成纹样模糊不清；刮得过轻会染不上，造成图案不完整。

④ 防染灰浆刮入纸板之后的白布还要晾干，然后放在加有猪血浆的45℃温水中浸泡，使灰浆更牢固地附着在面料上，再放在靛蓝的染缸中浸染。捞出晾干后刮去白布上的防染灰浆，即成为蓝底白花的花布了。

木板捺印的蓝印花布，则是用木刻凸版（阳刻如同浮雕）直接着色在布上印成图案花纹。布是白布，色是蓝色，这样的木板大都是连续花纹的一个单元。这样就可以顺序地一版接一版把图案花纹像盖印章一样捺印在布料上面。这种蓝印花布的制作方法，在我国主要为维吾尔族使用，并已形成传统。

第五节　民间印染纹样的造型特征

民间传统手工印染纹样作为特定文化土壤中所存在的艺术形式，在造型上与其他民间艺术形式有明显的差别，这与其工艺形式、制作材料、产品使用者之间的关系有着密切联系。同时，其独特的纹样造型样式也反映了劳动人民在生活习惯、审美理念、宗教信仰等方面的个性。民间印染纹样的造型特征主要包括：

1. 秩序化的构图

民间传统手工印染纹样在构图上，以适合纹样、单独纹样、二方连续纹样、四方连续纹样为主，其构图考究，装饰性强，在制作工艺的限制下，适合纹样常见于蓝印花布中，单独纹样常见于蜡染与扎染中，二方连续与四方连续纹样常用于夹染。

2. 平面化的图形处理方法

受印染制作工艺的限制，民间传统手工印染纹样的图形通常多以平面化的视觉形式来呈现，画面多以经过抽象、概括的点、线、面元素来构成。以传统蓝印花布为例，其画面通常会巧妙地应用大小各异的点来表现各种长线条和大块面，由点组织而成的线条生动流畅、伸展自如。这种平面化的处理方法将制作工艺的约束转化成了优势，反而成就了蓝印花布的独特艺术风格。

3. 夸张的造型方法

民间传统手工印染纹样在造型时常用夸张的手法，一方面是为了让图形适合制作工艺

的要求，另一方面，则是为了强调表现对象的特征，从而突出形象的个性。夸张是将视觉形象中的某一方面的特征进行强调和夸大，使印染纹样符合工艺上的要求，突出印染纹样的形式美感，使其拥有自己独特的风格特征。

民间传统手工印染纹样在造型过程中常会抓住对象某一方面的特征进行夸张和强调，从而体现出纹样的形式特征，加强纹样的可识别性，达到为劳动人民的生活服务的目的。在印染纹样的创作中，应用夸张的表现手法需要作者具备丰富的想象力和敏锐的观察力，这样才能使印染纹样具备个性化、抒情化的图形特性。

4. 浪漫的意境

民间传统手工印染纹样常会用到比喻、虚构等浪漫主义的造型手法，在纹样中通过组织具象的图形来表现抽象的意念。这些意念往往蕴含着吉祥、美好的寓意，其纹样的内容大多取材于劳动人民所熟知的民间传说或吉祥概念，最具代表性的有"马上封侯""吉祥如意"等，尽显中华民族独特的文化内涵和劳动人民淳朴的审美习惯，寄托着他们对美好生活的无限向往，表达出他们朴素的审美情趣。

比喻即借助人们熟知的某些具备特定含义的事物，在其中寄托吉祥美好的精神意愿。印染纹样中常根据某些动植物的形态特征、色彩、功能等属性特点，来表达某种特定的意义。某些动植物的繁殖功能引起劳动人民的崇拜，因此繁殖能力强的动植物就常被劳动人民用来作为比拟的参照物，从而成为象征子孙繁茂的图形符号。如葫芦、石榴、鱼等常被作为多子多孙、生命力旺盛的象征图形而广泛应用于印染纹样的图形表现中，并逐渐衍生出如"瓜瓞绵绵"等美好主题。如"万事如意"则因"柿"与"事"谐音，于是成堆的柿子被组合成纹样，表达对未来的美好期盼。

民间传统手工印染纹样的造型方法具有独特的乡土风格，它们的造型理念无时无刻不在体现劳动人民坚定乐观、积极向上的审美理想，极好地表现了中华民族传统民间文化心态的特征。总之，民间传统手工印染纹样的造型方法具有高度的审美价值与实用价值，具有独特的民族特色，将劳动人民向往美好生活的心态表现得淋漓尽致。

民间传统手工印染的主要构图形式适合纹样有很多。如贵州蜡染中的常见纹样基本都符合一定的适合纹样构成形式，图案纹样边缘都有一定的装饰界限。云南及四川扎染纹样形式除了适合纹样，还有一些单独纹样描绘自然场景。湘西的扎染纹样十分特别，一般使用较为散落的点为元素，纹样多以小型图案为主，风格纯美典雅，原始质朴。

民间传统蓝印花布的纹样构图通常是根据需求来布局的，除了直接被用作被面、床单、头饰的适合纹样，还有四方连续纹样的构成形式。这种四方连续的形式也是在蓝印花布上比较常见的一种纹样构图形式，具体的组织形式有散花组织形式、缠枝花组织形式、格子花组织形式、满地花组织形式，其纹样单元形重复出现，铺天盖地，能够给人以美妙的节奏韵律感。

夹染纹样的布局和构图通常是一种独具特色的固定程式。由于制作工艺的限制，夹染纹样一般会呈现出一种规矩严谨、对称的稳定美感。除了对称构图，整体纹样也会形成一种固定的模式，即中间是人物、动物、花鸟的主纹样，旁边是水果、花叶等辅助纹样，纹样线条的粗细，点和面的大小都很统一。每幅的构图框架虽然相似，但题材内容有所区别，正所谓统一中有变化，变化中又有统一。

第六节　民间印染的文化意义与审美价值

1. 扎染艺术的现代应用

现代的扎染艺术在强调继承传统的同时也在将传统工艺与现代时尚设计理念相结合，许多优秀的设计师甚至会借鉴国外印染艺术的新观念、新技法，丰富和发展我国的扎染艺术，有效地推动了传统扎染艺术的设计发展，弥补了现代化工艺所造成的不足与缺陷，将传统扎染艺术独特的艺术魅力与文化价值融入现代人们的生活中。

在现代产品设计中，我们要不断尝试扎染与现代设计创新结合的新方式，以展现出扎染艺术清新自然的美感，并努力将对扎染的应用延展至服装、背包、帽子、围巾、扇子、抱枕等一系列时尚潮品之中，如图4-6、图4-7所示。

图4-6　扎染的现代设计《客乡情》　作者：谢玉萍　指导老师：邱璟

图4-7　扎染的现代设计《方巾系列》
作者：张妙语、杨雨萌　指导老师：邱璟

2. 夹染艺术的现代应用

夹染（夹缬）是一种传统的镂空木版双面夹染技术。它是将织物夹持于镂空版之间紧紧固定住，将夹紧织物的雕版浸入染缸，刻版留有沟槽让染料流入使布料染色，被夹紧的部分则保留本色，形成对称的花纹。夹染的印染工艺非常繁复，从植物染料的采摘、制靛青、布匹的印染、图案的雕刻，每道工序都需手工操作。

现今，这种传统工艺得到了许多艺术家和印染工作者的重视。他们在传统的夹染工艺基础上，结合新材料、新工艺，进行了大胆的创新，使古老的夹染工艺重新焕发了青春，如图4-8所示。

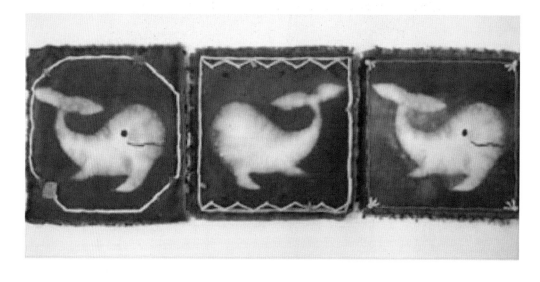

图4-8 夹染的现代设计

作者：张凌智、石锦、汤水英 指导老师：邱璟

3. 蜡染艺术的现代应用

蜡染是一项古老的民间艺术，有着自身的审美特色，蕴涵着丰富的文化意识。但是流传到现在，由于社会的飞速发展与科技的进步，这种传统的蜡染工艺，已经被很多人遗忘了。蜡染的创意设计必须在继承与革新的双向前提下展开，我们要以开放融合、包容并蓄的手段处理好它在整个艺术市场中的价值，并合理地将它运用到社会生活中，将蜡染图案纹样结合时代气息，并且洞察时代的步伐，创造出具有鲜明时代特征的产品设计，从而使传统蜡染获得新的生命力。

蜡染作为中国传统民间印染艺术之一，具有独特的风格，在进行蜡染创意设计时要求设计者既要保持、继承传统精髓，又要有所创新，要将传统文化的精髓与现代时尚观念加以整合、重组，如图4-9、图4-10所示。

图4-9 蜡染的现代设计

作者：张芷萱、王雨晴、李琳琳 指导老师：邱璟

图4-10　蜡染作品《虎蝶》
作者：李非凡
指导老师：邱璟

如今，蜡染工艺正以其特有的艺术魅力越来越得到人们的青睐，传统蜡染逐渐走向了现代，这既是继承发扬的结果，又是积极创新的结果。传统蜡染已经成为苗族等少数民族十分出色的文化特征，随着工艺品的发展，蜡染也在不断地走向世界，融合各国的时尚元素，被应用于许多创意手工作品当中。

4. 蓝印花布艺术的现代应用

蓝印花布发展至今已经在全国形成了多个知名的产地，如沂蒙蓝印花布、南通蓝印花布等。蓝印花布在人们心中仿佛对应着一个已逝的年代——一个用木头、青砖、油灯、团扇、青瓷、线装书、油纸伞、儒家的礼仪等构筑起来的年代。蓝印花布的美和时尚，正如春雨般润物细无声，悄悄地融入我们的生活之中！

我们要赋予传统民间印染技艺在当下传承时更多的可能性。无论是遵循古法忠于传统，依托民间力量传承，还是创新设计应用于现代生活，结合市场反哺民间艺术，都要回归乡土，追根溯源。

思考题

1.民间印染的特色有哪些？

2.民间印染对现代印染的影响。

第五章
历史的天空——风筝

◆ 导读：

中国是公认的风筝"母国"，风筝至今已有2000余年的历史。春秋战国时期，风筝的雏形就已经出现了；唐宋时期，潍坊风筝普遍流行；明清时期，潍坊风筝已达到鼎盛。今天，风筝仍然在经济、政治、娱乐、健身等方面发挥着重要作用。风筝作为民间艺术的一种，自然有其特有的造型艺术、色彩内涵、社会文化背景等，由于不同时代、地域、文化等原因的制约，各地方的风筝风格迥异，千姿百态。

中国有三大风筝流派——北京风筝、天津风筝、潍坊风筝，其中又属潍坊风筝最具特色。被誉为现代世界风筝之都的潍坊，亦称鸢都，至今已有近千年的风筝制作历史。潍坊风筝造型浑朴优美、扎制工艺精细，具有浓郁的地域文化特色，2006年入选国家第一批非物质文化遗产名录。

据记载，风筝最早使用的材料是木头，故被称作"木鸢"，随着造纸技术的发明，其原材料也得以改进，开始采用纸质，故其名字又被"纸鸢"替代。"风筝"一词最早可以从唐朝的文献中寻见，李白在《登瓦官阁》中曾诗云："两廊振法鼓，四角吟风筝"但是那时所谓的风筝却并不是指现在的"风筝"，古时的"木鸢"或"纸鸢"，是指檐铃，一般悬挂在檐阁下，金属质地，起风时会发出"筝筝"的响声，故称之为"风筝"。

◆ 学习目标：

1.初步了解风筝的流派、色彩图案特点、制作方法并制作一个风筝。

2.培养对传统风筝艺术的热爱之情，使学生在生活中学会爱护和保护民间美术、关注民俗文化，并通过放飞风筝的活动培养学生热爱自然、珍惜生命的情感。

第一节　风筝的来历

风筝源于我国春秋战国时期，距今已有2000多年的历史了。最早是由春秋末期战国初期人墨翟用木头制作的一只木鸟，放飞在天空中，因其"翅膀"不动，像极了翱翔的老鹰，故称为"木鸢"（鸢就是老鹰）。风筝是世界公认的最古老的飞行器之一。美国华盛顿美国国家航空航天博物馆的大厅里就挂着一只中国风筝，上面记载着："人类最早的飞行器是中国的风筝和火箭。"

后来鲁班大师将材料改成了竹子，做成了"木鹊"，传说中"木鹊"能在天上飞达三天之久。到了东汉，蔡伦改进了造纸术，人们又用竹篾做架，再用纸来糊"木鸢"，这个时候的风筝，有了非常美的名字"纸鸢"。到了五代，人们在做纸鸢时，又在上面拴上了竹哨，风吹竹哨，声如筝鸣（筝是一种古代乐器），"风筝"这个名称便由此从檐铃身上转给了"纸鸢"。

不要以为风筝只是古人的消遣玩意儿，它曾被用作军事侦察工具，在南北朝时期，还是重要的信息传递工具。直到宋代，放风筝才成为盛行的户外活动。《清明上河图》中就有放风筝的生动景象。到了明清时代，风筝艺术达到了鼎盛阶段，成为一种极为风雅的活动。很多文人曾为风筝赋诗，留下了很多脍炙人口的诗篇。清代诗人高鼎《村居》诗云："草长莺飞二月天，拂堤杨柳醉春烟。儿童散学归来早，忙趁东风放纸鸢。"生动形象地描绘了杨柳垂青时节儿童放风筝的欢乐情景。这首诗以神来之笔写春景，草长莺飞、杨柳依依，令人沉醉。儿童放学归童趣，东风正好放纸鸢。儿童笑入画，风筝飞上天。能不忆童年？

风筝是世界上最早的重于空气的飞行器。本质上风筝的飞行原理和现代飞机很相似，绳子的拉力，使其与空气产生相对运动，从而获得向上的升力。除了前文提到的美国国家航空航天博物馆中的中国风筝，英国的大英博物馆也把中国的风筝称为"中国的第五大发明"。据史料记载，中国的风筝大约在14世纪传入欧洲，并为后来滑翔机和飞机的发明带来了重要的灵感。

第二节　风筝的特点

传统风筝中经常出现的哪吒、八仙、雷震子等题材基本都取材于民间传说；老百姓期盼福禄寿喜、麻姑献寿、龙凤呈祥、吉祥春燕等风筝应运而生；老百姓希望祛病免灾，就把风筝放得高高的，然后将线割断，期冀让风筝带走所有的郁闷之气。风筝的造型设计基本都源于普通百姓生活，人物、走兽、花鸟、器物等应有尽有。风筝的造型是带着人们心中的美好向往和追求而被创作出来的。比如金鱼样式的风筝，寓意着年年有余；"鲤鱼跃龙门"的样式寓意着奋发向上、步步高升；人物样式的风筝都会有一段有寓意的故事，总之，风筝反映着不同地域百姓的现实生活与美好愿望。人们借风筝来讲述故事，传承文化。到清朝中后期，我国各地风筝就形成了各自的特点。老百姓把对生命的信仰和对生活的期望，都画进风筝里，释放出全部的热情。

风筝的图案通常是运用人物、走兽、花鸟、器物等形象和一些吉祥文字，以民间谚语、吉语及神话故事为题材，通过借喻、比拟、双关、象征及谐音等表现手法，构成"一句吉语一图案"的美术形式，赋予风筝求吉呈祥、消灾免难之意，寄托人们对幸福、长寿、喜庆等美好生活的期盼。它因物喻义、物吉图案，将情景物融为一体，因而主题鲜明突出、构思巧妙、趣味盎然，富有独特的格调和浓烈的民俗色彩。例如一对凤鸟迎着太阳比翼飞翔的图案，称为"双凤朝阳"，它以丰富的寓意、变化多姿的图案，体现了人们健康向上的进取精神和对美好幸福的追求。中国吉祥图案内容丰富，大体有"求福""长寿""喜庆""吉祥"等类型，其中以求福类图案最多。

求福：

人们对幸福有共同的追求心理。蝙蝠因与"遍福""遍富"谐音，尽管形象欠佳，但经过劳动人民的充分美化，仍把它作为象征"福"的吉祥图案。以蝙蝠为图案的风筝比比皆是，如在传统的北京沙燕风筝中，以"福燕"为代表，在整个硬膀上，可以画满经过美化的蝙蝠。其他的取其寓意的风筝有"福中有福""福在眼前""五福献寿""五福捧寿""福寿双全""五福齐天"等，另外求福的吉祥图案还有"鱼"和"如意"（如意原是竹木制的搔杖，专搔手够不到的地方，因能尽如人意而得名）。与此有关的吉祥图案常用于风筝上的还有"连年有鱼""喜庆有余""鲤鱼跳龙门""百事如意""必定如意""平安如意"等。

长寿：

古往今来人们都希望健康长寿。寄寓和祝颂长寿的图案也很多，有万古长青的松柏，有据说能享几千年寿命的仙鹤及色彩缤纷的绶带鸟，有据说食之可以长命百岁的"仙草"灵芝和能够使人长生不老的西王母仙桃等。追求和表达长寿的"寿"字有一万多种字形，变化极为丰富。"卍"字纹样，寓"多至上万"之意。在沙燕风筝中，腰部的图案就多为回转"卍"字纹样。与此有关的吉祥图案常用于风筝上的还有"祥云鹤寿""八仙贺寿"等。

喜庆：

风筝能够用来表达人们美好、愉快、幸福的心情。喜字有不少字形，"囍"是人们常见的喜庆图案。喜鹊是喜事的"征兆"，风筝中有"喜"字风筝，"囍"字风筝等，与此有关的风筝和吉祥图案还有"喜上眉梢""双喜登眉""喜庆有余""福禄寿喜""双喜福祥"。颇具情趣的喜庆图案还有百蝶、百鸟、百花、百吉、百寿、百福、百喜等，如"百鸟朝凤"。又有寓意美满婚姻、夫妇和谐的鸳鸯图案风筝等。

吉祥：

龙、凤、麒麟是人们想象中的瑞禽仁兽。龟在古代是长寿的象征，后来以龟背纹代替。特别需要强调的是关于龙的话题，中国是个尚龙的国家，在我们国家里龙是有着特别意味的，龙被视为中华古老文明的象征。以瑞禽仁兽及其他物象构成的传统吉祥图案有"龙凤呈祥""二龙戏珠""彩凤双飞""百鸟朝凤"等。中国传统风筝——龙头蜈蚣长串风筝，尤其是大型龙类风筝，以其放飞场面壮观、气势磅礴而受人喜爱。

　　北京风筝典雅工整，具有浓厚的古典色彩，以沙燕最为著名；"沙燕"风筝是老北京的一个代表性符号。

　　天津风筝从清代杨柳青年画《十美图放风筝》上就可见一斑，仅这幅画中就有串灯、盘鹰、唐僧取经、蝴蝶等十余种不同的风筝，软翅居多，彩绘逼真，如图5-1所示。

　　江苏南通风筝融灯彩、绘画、风筝于一体，以六角板最为知名，如图5-2所示。

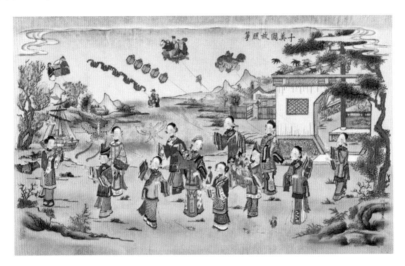

图5-1　杨柳青年画《十美图放风筝》

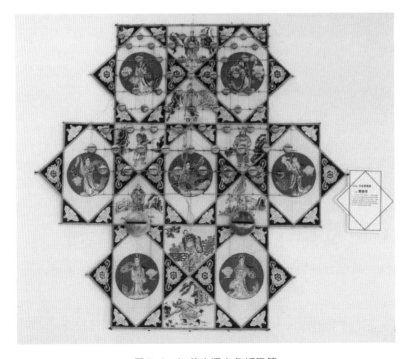

图5-2　江苏南通六角板风筝

潍坊风筝吸收了木版年画、刺绣等民间艺术之长，其制不一，除鹤、燕、蝶、蝉各类外，兼作种种人物，无不惟妙惟肖，奇巧百出。潍坊又称潍都，因其制作风筝的历史悠久，工艺精湛，用料考究而举世闻名。1984年，潍坊举办了第一届潍坊国际风筝会，从此，一年一度的潍坊国际风筝会在潍坊举行。1987年，潍坊被定为"世界风筝之都"。国际风筝联合会还作出决定，将国际风筝联合会的总部设在潍坊。

第三节　风筝对科学发展的影响

风筝的发明，对科学的发展产生了深刻的影响：

1749年，美国一位名叫威尔逊的天文学家，研制成世界上第一台空中试验仪。他用6只风筝将天文仪器吊到700多米的高空中进行科学试验，推动了天文学的发展。

1752年，美国科学家富兰克林曾用风筝挂上一只铁钥匙，在雷电交加时，把风筝送上天，引来雷电，从而证明了雷电也是一种放电现象，避雷针也由此发明。

1804年，英国的乔治格雷爵士用两只风筝作机翼，研制出了一架5英尺（1英尺=0.3048米）的滑翔机。

1893年，英国人劳伦斯为美国气象局设计了一种可以装在箱中的可拆卸的风筝，推动了气象事业的发展。

1894年，英国科学家设计了一只供战场观察的军用风筝，其作用犹如当今的卫星电视转播。

1899年，美国的莱特兄弟制作了一个双身的风筝，用来观察它在空中的翻滚动作和如何借助空气的浮力由下降转向上升，从而发明了机翼，并在此基础上于1903年发明制造了世界上第一架真正的用内燃机作动力的飞机。

1911年，意大利科学家马可尼，在试验英格兰和纽约、芬兰之间无线电通信时，不巧遇到暴风，把天线给刮断了。紧要关头马可尼将电线拴到风筝上升空，使首次横跨大西洋的无线电发报试验获得成功。

此外，英国的克里夫顿悬索桥长达700多英尺，宽30多英尺，高出它所跨过的亚逢河200余英尺。英国桥梁建筑师利用巨型风筝把钢缆拉到对岸，成功地架起了悬索桥，被人们传为佳话。

第四节　草长莺飞乐——风筝制作

制作风筝需要用细竹扎成骨架，再糊以纸或绢，系以长线，做好后利用风力升入空中。传统的中国风筝制作包括"扎、糊、绘、放"四种技艺，简单地理解这"四艺"即扎架子、糊纸面、绘花彩、放风筝。但实际上这四字的内涵要广泛得多，几乎包含了全部传统中国风筝的技艺内容，而只有对这"四艺"综合运用才能更好地对风筝进行设计与创新。风筝主要分为"硬膀"和"软翅"两类，"硬膀"风筝翅膀坚硬，吃风大，飞得高；"软翅"风筝柔软，飞不高，但飞得远。

1. 扎架子

（1）选材

中国风筝的骨架制作以各种竹材为主，辅以苇子、高粱秆等。现代又开始加入了木材、玻璃纤维、碳纤维复合材料或轻金属。

（2）劈竹

由于竹的纹理平直，因此可用"劈"的办法加工。什么叫"劈"呢？"劈"是指沿竹的自然纹理把它撕开，而不是用刀切开。

（3）削竹

削是劈后的精加工，是用刀刃削刮竹材，加工制作各种风筝零件所需要的不同宽度、厚度和斜度的竹条。

（4）弯竹

竹材的一个重要特性是在一定的温度下很容易弯曲，在弯曲状态下冷却便可定型。利用竹材的这个特性可制作出各种弯曲复杂的零件来。中国风筝的玲珑精巧也和使用这种可以任意弯曲的竹材有关。

（5）连接

把各个竹条零件连接在一起，组成风筝的整体骨架。连接的方法很多，其中在传统中国风筝制作中使用最多的是绑扎，所以在"四艺"中把"扎"放在第一位。

2. 糊纸面

（1）选材

传统中国风筝的蒙面以纸、绢为主，现代也使用人造纤维纺织品或无纺布、塑料薄膜等多种新材料。

（2）裁剪

裁是指蒙面的下料，就像裁衣服似的。

（3）糊

如何把蒙面糊在风筝骨架上，是糊艺的关键。在蒙面的过程中要不断地检查风筝骨架的正确位置，发现有扭曲等情况要随时校正。

3. 绘花彩

风筝除了能飞以外，人们总希望它更美一些。而且对于不同类型的风筝，美的含义也不同。富兰克林用来测雷电的风筝，马可尼用来代替天线的风筝和韩信用来把张良带上天空吹奏楚歌的风筝等，在人们的眼里，它们能完成好自己的任务就是最美的。可操纵的花样风筝，或进行"战斗"的战斗风筝，是用灵巧神奇的飞行来体现它们的美的。所以风筝在"绘"这个部分不仅仅是指绘画风筝上的图案，它包括了风筝的造型美、构图美和色彩美。

（1）风筝的造型美

风筝的外轮廓形状，在风筝的艺术效果里是十分重要的。在风筝的轮廓造型方面要注意两点：

① 要选择最有表现力的造型。突出它们的特点，表现它们最生动的形象。

② 要利用随风而动的"软造型"。如动物的尾巴、人物的飘带等。这些能动的部分能够给风筝增添无限的活力，如图5-3所示。

（2）风筝的构图美

在中国风筝的构图形式上，有以下几个特点：

① 对称：中国风筝多用对称形的构图。

② 镶嵌：在中国风筝上，有些图案是镶在其他完整的图形之中的，如沙燕风筝的膀窝里有时镶着蝙蝠、荷花等，如图5-4所示。

③ 丰满：中国风筝的图案构图都十分丰满充实。

（3）风筝的色彩美

放飞着的风筝与观赏者的距离少则十几米，多则几十或几百米。风筝上的色彩要鲜明，对比要强烈，色块要大。蓝色调在风筝上很少应用，因为放上天空很不明显。

传统的中国风筝几乎只使用品红、槐黄、品绿和"锅烟子"（黑色）四种颜色，但画出来的风筝却绚丽多彩。再加上黑、白线条的运用，可以加强对比效果。风筝

图5-3 "软造型"风筝

图5-4 镶着其他图案的沙燕风筝

上对绿色的应用要注意，最好不要让绘了绿色的部分与蓝天直接相接，而是给它加绘上其他颜色的边线，使轮廓更加清晰。

4. 放风筝

放飞是风筝的灵魂。清明节是我国传统节日之一，不仅是祭奠祖先、缅怀先烈的节日，我们更要继承先辈的优良传统，弥补自身的不足，修正自己的行为习惯，更加努力学习。大家可在清明假期，与家人一起放飞亲手制作的风筝，踏青祭祖。

现在大家买风筝都很方便了，但是却缺少了自己手工制作的乐趣。对风筝感兴趣的读

者朋友可以抽出些时间动手试试，做个独一无二的风筝，我们不用去深山里挖掘竹子，只要带上亲近手艺人的心就够了。我们可以按照以下步骤进行制作：

① 找一些废旧的竹帘子，或者轻细结实的树枝，作为制作风筝的材料，裁切出不同长度的几段。

② 把剪切好的竹条（或细木枝）搭成三角形的框架，用绳子或者胶布把接头的地方绑牢，越牢固越好，这样风筝的骨架就做成了。

③ 把纸按照做好的骨架裁剪成三角形，粘在骨架上。让我们自由地发挥想象，在上面画一些喜欢的图案，让风筝看起来更漂亮吧。

④ 用剩下的纸剪出三个小条，把它们粘在风筝的下面，这样风筝就有了尾巴。尾巴不仅让风筝看起来更好看，而且能让风筝飞得更平稳。

⑤ 把线绑在骨架上，线一定要结实，以免风筝飞得过高断线。这样，风筝就做成了，可以放飞啦！

读者朋友们，让我们将祝福写在风筝上，将"希望"化作图腾放飞天空，它将会成为一份宝贵的回忆！

温馨提示：放风筝要选择空旷并且没有障碍物的地方进行；同时，要注意放风筝也存在着一定的安全隐患，紧绷的风筝线犹如一把隐形的"利刃"，另外还要避开高压线，放飞快乐的同时，更要注意安全！

具体方法是由一个人在下风处拿着风筝，放风筝的人用手牵着风筝线站在上风处，拽紧风筝线，当有风吹来的时候，拿着风筝的人要将风筝向上举，并顺势推向空中，放风筝的人拉着风筝线迎风奔跑，当风量流速增加到一定程度时，风筝就飞起来了。风筝都需要以逆风方式起飞，必须把握合适的时机，等待有一阵风吹来时赶紧升放，如果风力不够强则必须耐心等候。

放风筝，不需要有太多的准备，更不需要你大把的时间，只要准备一个风筝，找一片绿地，即可放飞心情，收获快乐！

思考题

1. 风筝都有哪些特点？

2. 风筝分为哪些流派？

第六章
经纬的交织——竹编

扫码获取
◆ 配套视频
◆ 配套课件

◆ 导读：

　　非物质文化遗产是古代人民生活、文化习俗的产物，蕴涵着中华人民的智慧与汗水，具有重要的历史意义与文化价值，也是我国文化软实力的重要组成部分。竹编工艺是我国一项重要的非物质文化遗产，可追溯至新石器时代，千百年来，竹编制品与民众生活息息相关，其工艺与造型在人民的生活劳作中不断推陈出新，演变出了众多的器物品类和艺术流派。在"包装设计"概念尚未被提出的时代，竹编因其特性被广泛运用于收纳、盛放物品，是最早的包装材料之一。民间竹编包装制品中凝结着人民的生活经验和巧妙质朴的造物观念，有着成熟的生产工艺与流程。

◆ 学习目标：

　　1.掌握竹编基本元素，并会动手编出图案。
　　2.了解竹编的排序数码编织法，并会根据编织法绘制简单的图案。

第一节 竹编的历史回顾

千百年来,竹子在我国文化艺术和实际生活中一直占有极其重要的地位,其中竹丝、竹篾的编织使用历史最为悠久。汉字的器皿用字中,就有很多用竹做部首的。20世纪50年代,在浙江湖州钱山漾村新石器时代良渚文化遗址中,出土了200多件距今4000多年历史的竹编日用品遗物。直到今日,几乎家家户户还都能看到竹编器具的身影。

1. 远古的回音

据考古资料证明,新石器时期的良渚文化遗物中,已经出现竹编器具。原始人类开始定居后,便从事简单的农业和畜牧业生产,为了储存剩余食物,便就地取材,使用石刀、石斧等工具,砍取植物的枝条编成器皿。在实践中先民们发现,竹子易于加工,且坚固耐用,便用它来作器皿编制的主要材料。中国陶瓷的起源也在新石器时代,它的形成与竹编密切相关,先民们在无意中发现涂有黏土的容器,经过火烧后不易透水,可以盛放液体。他们便以竹编的篮筐为模型,再在筐的里外涂上泥,制成陶胚,然后在火上烘烧,制成器具。随着工艺进步,陶器不再需要竹编做内胎,先人们还是喜欢在陶坯上拍印或绘制各种编织纹样作为装饰。这种手法是新石器文化的标志,从中我们可以得出结论,竹编的出现先于陶器。这些依附在陶器上的竹编纹样,是竹编在历史长河中的古老回音。

2. 战国楚墓出土短柄竹编扇

20世纪80年代,在湖北江陵的战国楚墓出土了一把竹编古扇,扇面部分用极细薄的篾片,先染成红黑两色,再编织成矩纹图案,和当时的织锦图案非常相似,扇面略近梯形,靠近扇柄一侧有两个长方形的孔洞。扇的四周夹有较宽厚的竹片,做工十分规整,是一件技艺超高的竹编工艺品。这种古扇又名便面,靠近手柄一侧的两个长方形小孔,可以方便主人以之遮住脸部时眼睛透过孔向外看,至今仍能在不少古代壁画、雕塑中看到当时的人们使用便面的场景,如图6-1所示。

怀袖之物,君子之风。扇在中国古代文人士大夫心目中,具有较重要的地位,他们常随身带一把扇子,在各种场合常持扇揖让,反映出君子应有的谦逊之风。在古代民间人们也普遍认为,"扇"和"善"谐音,代表和谐友善,这也可以说是从一个侧面诠释了中华民族善良质朴的优秀品质。

3. 唐宋时期的竹编

唐宋时期湖北蕲春的竹编艺人,利用当地特产的蕲竹编成称为"蕲簟(qí diàn)"的席子,这种席子做工精细堪称一绝。据《新唐书》记载,蕲簟是唐代当地官员向皇宫呈送的必不可少的贡品。唐代大诗人白居易贬

图6-1 战国楚墓出土竹编古扇

官江州（今江西九江）司马时，买得蕲席一床，寄给他的友人通州（今四川达县）司马元稹。写诗赞颂说蕲簟"滑如铺薤叶，冷似卧龙鳞。"北宋时期大文豪苏东坡也钟情于蕲簟，写诗称其能"千丝万缕自生风"。

竹夫人始于唐代，当时称之为"竹夹膝"，后传世至今。到了宋朝得到竹夫人的雅号。这种寝具用光滑纤细的竹皮编成，形状像空心灯笼，一端封口一边可开口。由于其中空透气，凉爽而富有弹性，所以夏季搂抱入睡时会觉得凉快许多。竹夫人的腹内还可以放置薄荷、栀子花、艾草等芳香草药，避免蚊虫叮咬，并带来阵阵幽香。暑热时置于床席之上，抱之入眠，丝毫不碍凉风直入。苏东坡有一首名为《送竹几与谢秀才》的诗："留我同行木上坐，赠君无语竹夫人。"

4. 明清时期的竹编

明代中期，竹编的用途进一步扩大，编织越来越精巧，还和漆器等工艺结合起来，创制了不少上档次的竹编器皿。如珍藏书画的画盒、盛放首饰的小圆盒、安置食品的描金大圆盒等。"褐漆竹编圆盒"是明代官宦人家使用的一种竹编圆盒。明代万历年间的《金华府志》记载：东阳有毛竹、笙竹、雷竹、石竹、斑竹、紫竹、水竹、苦竹、淡竹、箭竹、方竹、佛面竹、桃丝竹、山竹、凤凰竹、花竹、凤尾竹、花节竹等18个种类，可以作为生活和生产的原料。东阳竹编的元宵花灯、龙灯和走马灯之类竹编工艺灯，早在宋代已闻名四方。明清时期，竹编技艺发展迅速，竹编工艺品的艺术性与实用性进一步结合，上至送往京城皇亲国戚的"贡品"，下到寻常百姓的家常生活用品，比比皆是。据清代康熙年间《东阳县志》记载："笙竹软可作细篾器，旧以充贡。"当时的竹编工艺制品主要有门帘、果盒、托篮等，其中书箱、香篮等至今还广泛流行于绍兴、诸暨、嵊州、新昌一带。

到了乾隆年间，竹编工艺得到进一步发展。江浙一带出现了编制更为精致的作品，竹编成为江浙地区一道醒目的民俗风景。如走亲戚担的挑篮，盛糖果用的盘罐，赶考用的考篮、针线盒、香篮、食盒等都已经算是编织相当考究的工艺品了，这些工艺竹编品的形态多种多样，所用篾丝也日趋精细，还能编出各种花样和字画。

特别是清代从事竹编行业的艺人与经营者逐年增多，针对用户的需求，竹编艺人们编制发篓、针线篓、水壶、取暖篮、竹箱子、帽筒、藏画盒、竹夫人等竹编器物。这些器物内蕴含了许多民俗风情，比如发篓，又叫发箩，用来存放梳落的头发。《孝经》上说："身体发肤，受之父母"所以古人梳头所脱落的头发，不敢随意丢弃，遂将头发先贮藏于发篓中，待积蓄到一定数量，再将其像黛玉葬花一般埋入土中，如图6-2所示。

5. 竹编在20世纪的兴衰

19世纪末至20世纪30年代，中国南方各地的工艺竹编勃勃兴起。传统竹编技法和编织图案得到进一步完善，汇集起来已达到150余种编织

图6-2 发篓

法。后因战争原因，竹编工艺受到沉重打击，生产处于停顿状态，直至20世纪50年代以后开始复苏，竹编名正言顺地归入工艺美术行业，手艺高超的竹编艺人也被归入了艺术家行列，古老的传统技艺焕发出灿烂的青春。1990年以后，浙江嵊州、四川青神县和渠县先后被评为"中国竹编之乡"。

6.21世纪至今的竹编

进入21世纪以后，随着现代工业技术对手工行业的巨大冲击，竹编工艺渐渐失去市场竞争力而出现滑坡，其编织技艺也成了一种需要被保护的"非物质文化遗产"。很多传统竹编厂停业，老手艺人被迫转行。幸而与此同时，受到现代设计教育和国际化审美情趣滋养的年轻竹编设计师，从较高的视野回望这个行当，也开始有了自己不同的思索，定位出不同以往的发展路线，设计了不少既传承古典又富有现代情趣的作品。有不少竹编艺术家们都在孜孜不倦地追求新的艺术，新的作品在缓缓冒尖。竹编艺术又一次开始空前发展。竹编艺术产业化，成为地方经济的一大支柱产业，具有规模大、艺术水平高、品种多、效益好的特点。例如：2016年东阳竹编非遗传承人何红兵与荷兰设计师跨界合作的大竹灯系列作品，

他们两人一位擅长新材料研发及产品结构设计，另一位善于灵活运用色彩，两人取长补短，合力完成了竹灯的设计。这款设计的大小竹灯不仅可以作为生活实用品，还可以作为观赏的艺术品，是非遗生活化、国家化的体现，如图6-3所示。

图6-3　竹灯系列作品

日本著名民艺理论家、美学家柳宗悦曾说过："只有当美与民众交融，并且成为生活的一部分时，才是最适合这个时代的人类生活。"竹编老手艺想要在当下"活"下去，必须赢得年轻人市场。无论是外观造型、色彩还是编织花样，都要做出相应革新，手艺需更精细，产品要简单实用兼具美观，其文化符号能调动人的情感，单纯的工艺品之路只会越走越狭窄。老手艺与新生活结合起来，才能使传统竹编重新找到在现代日常生活中的定位，如图6-4所示。

图6-4　现代竹艺

第二节 竹编器具的分类

千百年来，竹制器具被广泛应用于大众的日常生活与劳动中，竹编是一个庞大的家族，从编织形式上可以大致分为平面竹编与立体竹编。也可以根据使用功能的不同，将其分为生活器具类、文化用品类、生产用具类及工艺品类。我们主要围绕这四大类展开叙述。

1. 生活器具

我们生活中的很多用品是用竹制成的，涉及衣食住行的方方面面，产品不胜枚举。在过去，厨房炊具中竹制品占了很大部分。从吃饭用的竹筷，到装竹筷的筷篓，从淘米用的筲箕，到蒸食物用的笼屉、笼箅，到放干货的竹盒，还有竹制的碗橱、菜罩、锅盖、刷把、捞子、菜篮等真是多不胜数。

（1）篮

在传统竹编盛物器皿中，使用最广泛的是竹篮，轻巧耐用，是中国南方人民日常生活中不可缺少的用具。竹篮的种类繁多，造型也很别致。比如：套篮，是传统民间工艺竹篮中容积最大的一种，竹篮层层相套，形如宝塔。套篮往往两只合为一副，每只篮的盖面上用金漆写着祠堂或主人的名和姓。这种套篮一般是用于喜事、节庆时亲朋装贺礼用。另外，常见的还有食篮、鞋篮和烘篮。

食篮，以小食篮为多，一般是2~3层，编织和做工均十分精细，一般用手提，大型食篮则要两个人抬，家常日用的点心篮和饭篮，大多为有盖的单层篮。

鞋篮，只有单层，以无盖的为多，是民间妇女做针线活时盛放针线、剪刀、尺等的盛具，在江浙一带使用十分普遍。当时，妇女制作鞋子的时间比较多，故称鞋篮。编制小巧的则称针线盒。此外还有花篮、毛线篮、粉丝篮等。

烘篮又叫烘笼，用竹编篮，篮里放陶制的火钵，山区用它取暖或烘物。

（2）篓

筷篓是一个比较深的镂空圆桶，每次筷子使用完毕，竖直放入篓中，余水从底部滴下，可以保持干净，比把筷子平堆起来要科学得多。

竹蒸笼的主体是一个很扁的圆桶形，也可归入"篓"中。竹蒸笼从侧面看，很像从前姑娘绣花用的绷架，架底是细篾编织成的底垫，上面铺一层细纱布，布面上放包子、馒头。

发篓，前文已经介绍，此处不再赘述。

背篓是我们这个农业大国人们劳作时的帮手，在南方地区最为常见，特别是在湘西，背篓是一道风景，人们装粮食、柴火、猪草，甚至看护孩子等都离不开背篓，并且根据不同内含物的特点和使用者的身高，背篓的高矮大小也会有变化。

（3）瓷胎竹编

瓷胎竹编多用在茶酒具与花瓶上，其工艺是在已烧制好的瓷胎表面，用竹丝将其编织包裹，就像是给瓷器穿一件精细的竹编衣服，竹编部分的大小与瓷胎紧紧相扣，密不可

分。瓷胎竹编使用的竹材是经过严格挑选来自成都地区的特长无节瓷竹，经过破竹、烤色、去节、分层、定色、刮平、划丝、抽匀等十几道工序，全部手工操作，制作出精细的竹丝。瓷胎竹编所用竹丝断面全为矩形，在厚薄粗细上都有严格要求，厚度仅为一两根头发丝厚，宽度也只有四五根发丝宽，根根竹丝都通过匀刀，达到厚薄均匀、粗细一致，观者无不赞叹其难。瓷胎竹编在制作过程中全凭双手和一把刀进行手工编织，让根根竹丝依胎成形，紧扣瓷面，所有接头之处都做到藏而不露，宛如天然生成、浑然一体。

瓷胎竹编产品只使用竹材表面一层，纤维十分致密，同时进行了特殊的处理，能够耐干燥、不变形、不虫蛀、耐水可清洗。缠嘴过把、紧扣瓷器，精心编织出不同图案，是瓷胎竹编产品与其他任何竹编不同的独特技艺，也是最能体现瓷胎竹编工艺以精细见长的地方。

（4）纳凉竹物

纳凉竹物中竹扇是很重要的生活用具，其款式很多。1972年长沙马王堆一号汉墓出土的长柄大竹扇，柄长176厘米、扇面宽45厘米，以细竹篾编成，这种大扇又称"障扇"，用于遮阳挡风避沙。宋代还有一种竹丝扇，因其所用材料形如梳头所用的篦子，也被称为"青篦扇"。扇的中间有一根木轴，轴的两侧钻有数以百计的微孔，孔内插入一毫米左右细直而柔韧性很强的竹篾丝作为扇骨，排列展开成长圆形，再包裹上柿漆处理过的绢或纸，既强韧耐用又精致美观。此外，还有四川的"龚扇"，龚扇的编制借鉴了提花织物的组织原理，所用竹丝仅一毫米宽，编出层次分明的图案，扇面如同锦缎一般有光泽。

生活中纳凉避暑有关的竹编器物还有竹席、竹夫人、竹枕、竹榻以及既能遮阳又能挡雨的斗笠等。试想古人在炎热的夏日，闲卧竹榻、枕着竹枕、倚着竹夫人、轻摇竹扇、品茗听曲、焚香插花，多么闲适风雅啊！

（5）竹储物

我们把传统竹制的储物箱，大的叫箱，小的叫箧。放书的叫书箧，放衣物的叫衣笥，海昏侯墓的西回廊专门储藏衣物的地方，就叫衣笥库。古人比喻某件东西珍贵就说："贵为箧笥之珍"，意思是压箱底的宝贝。

（6）斗笠

斗笠，是用来遮阳光和挡雨水的帽子，有很宽的边沿，用竹篾夹油纸或竹叶、棕丝等编织而成。斗笠起始于何时已不可考，但《诗经》有"何蓑何笠"的句子，说明它很早就为人所用。在古代，斗笠作为挡雨遮阳的器具，在山村水乡随处可见；到了现代，更有一些旅游景点，将斗笠作为一种既实用又美观的工艺品明码标价。在中国南方的很多家庭，往往会在墙上挂一个斗笠作为装饰。

2. 文化用品

竹编作为文化用品时多是与学习、祭祀、娱乐等行为有关的器物，如文具盒、香篮、考篮、画盒、竹豆、竹马、鸟笼、蝈蝈笼等。

（1）香篮

香篮是旧社会专门用来盛放香、烛之类的供佛、祭祖用具的篮子，比食篮略长，一般为2～3层，外形为长方形或长方八角形。

（2）考篮

考篮又称作书篮或帐篮，有大小两种。旧时专门给文人、书生盛放文房四宝、书籍和账单之类的用具。篮的四周和提柄大多贴有铜质的镂空图案，明清时期，江浙一带的书生赴京赶考时，就常用这类篮子。

（3）画盒

专门用于珍藏书画的竹盒，编织细腻能防虫鼠，多为书香门第使用，画盒表面往往有精美的装饰。

（4）竹豆

祭祀、酒宴时用来盛放干肉、果实的食器。

（5）竹马

民间节庆表演的道具，表演者往往用一根竹竿作道具来模仿骑马的动作，分别在胸前和背后镶配用竹篾编制的"马头"和"马屁股"，周围蒙上绸布或彩纸。"马头"挂在齐腹高处，"马屁股"挂在背后腰间，看上去犹如人跨骑在马鞍上。

此外，人们赏鸟、斗鸡、斗虫的休闲娱乐方式使得鸟笼、蝈蝈笼、蛐蛐笼的制作技艺得以代代传承，由于各路高端爱好者痴迷的投入，制作精良、选材考究的产品往往价格不菲。人们欣赏的不单单是其制作的工艺，还有融入其中的文化韵味。

3. 生产用具

从古至今，中国百姓的劳作就离不开竹编，他们用竹搭棚避雨，用竹篱笆圈养家禽。在距今2000多年前的春秋战国时期，秦昭王任命蜀郡太守李冰治理岷江，李冰采用竹笼装卵石的方式，成功地修筑了能灌溉300多万亩农田的都江堰，这是世界历史上用竹编创造出的奇迹。

此外，中国四大发明之一的造纸术中，舀纸的纸帘就是竹丝编织中的精品，采煤的煤笆和煤筛，养蚕的蚕簸和采桑的背筐，还有建筑的模板等，也都是竹编产品。竹编还被制成各种农具和渔具，如晒粮食的晒垫、装粮食的箩筐、扬场的簸箕、磨掉谷物外壳的竹磨、选粮食的竹筛，还有鱼篓、泥鳅笼、虾笼等。

这些流传下来的经典竹编生产用具，承载着光阴和岁月的味道，蕴含着竹编艺人的巧智。

竹编生活器具从传统到现代的衍变主要有以下几种形式，一些产品因功能在现代生活中不再被需要而消失，如发篓、发篮（与前文介绍过的发篓作用类似，是古代女性用于盛放脱落的头发的竹篮）；一些产品被保留了下来，它们或是继续用于日常生活中，或是成了博物馆、旅游景点中的陈设；当然，也有少部分产品在现代社会生活的影响下，发生了积极的转变，在功能和形式上推陈出新，如竹编灯、传统的竹夫人，如图6-5所示。

4. 工艺品

竹编能制成造型多变、体裁丰富的精美工艺品，满足人们日常所需之外的装饰需求，当然作为工艺品的竹编其编织技法也更为复杂，难度更大。但是很多日常器用竹编由于出

图6-5　发篮、竹编灯和竹夫人

色的设计和精巧的工艺，也会令其审美价值远高于使用价值，从某种角度上说，竹编工艺品与竹编日用品这两个概念是无法完全割裂开的，比如：精工的篮盘、屏风，以及自贡的龚扇等。在20世纪60年代，浙江省嵊州、东阳、新昌等地的竹编企业，领头设计制作了一系列竹编工艺品，开启了竹编艺术精品的新篇章，他们的作品，从题材上大致可分为建筑、神禽灵兽、人物和大型屏风四个大类。

第三节　竹编的技艺

1. 竹编的选材与加工

选竹是竹编的第一道工序。我国竹种多、分布广，并不是每一种竹子都适合制作竹编，就是适用的竹类也要进行严格的筛选。目前，经常选用的是楠竹、早竹、水竹、青篾竹、慈竹和青皮竹六种，根据制作产品类型的不同，艺人们就地取材开料加工。

然后经过锯竹、修竹节、劈竹分块、破篾、刮青（斑竹、紫竹等需要展示表面质感的竹材可以省去此道工序）、劈丝、抽篾、刮篾，从而得到宽窄、厚薄一致的篾片或者篾丝。

2. 编制的技术

竹编可分为细丝竹编和粗丝竹编，它的制作可以分为起底、编织和锁口三道工序。在编织的过程中，主要以经纬编织法进行编织，期间会根据需要选择适用的其他穿插方法，比如：插、锁、削、疏编、套、扎等。劳动人民用竹材制作家具，编制用品，创造了具有不同艺术特色的多种编织工艺，常用的有：

①编织，即用竹丝、篾片以挑和压的方法构成经纬交织；

②车花，将竹节车成一定形状和装饰；

③拼花，利用竹的表面或断面，拼成花型或器皿；

④穿珠，是将竹节制成小段进行穿结；

⑤翻簧，利用竹簧加工制成各种器皿的方法。

　　竹编工艺主要分为材料处理、编织和收尾三个阶段，材料处理就是把竹子加工成竹篾，编织就是用竹篾编成各种产品，收尾是不可或缺的辅助补充工序，目的是使竹编产品更加美观、精致、顺手、耐用。

　　备置好篾片与篾丝之后，就可以开始编织，篾丝主要用于篮、瓶、罐及模拟动物的外层；篾片编织则大多用于箱、钵、盘、包的外层和内层；也有很多篾丝和篾片组合编织的作品。

　　① 在竹编的编织形式上，可分为立体编织和平面编织两大类。立体编织的对象如篮、盘、罐、瓶以及模型动物、人物等；平面编织的编织对象如席、帘、扇及建筑中的墙面装饰编织等。

　　② 在编织方法上，还可以分为密编和疏编两种类型。密编的编篾之间紧紧相扣，不留空隙；而疏编则是篾片和篾片之间间隔开组成有规律的几何图纹。变化多样的编织技法，使竹编工艺千姿百态，然而，万变不离其宗，竹编的编织技法基本上都是以挑一压一的编织方式引申发展起来的。

　　竹编工艺品发展到今日，出现了各式各样的丰富花色和图案，富有创新精神的中国人民将纸片或竹丝染色，进行插扭，形成了各种色彩缤纷、鲜艳明亮的花纹图案。

3. 常用的编织法

　　以编制实用器具为主，一般用于农业生产和日常生活。常用的编织技法是以挑压编为基础，在两向互为垂直的篾片或篾丝相互作挑和压的交织中来完成的。纵向篾一般为篾片，称为"经"或"经篾"，有的精细产品也会用到篾丝做纵向经；横向篾一般称为"纬"或"纬篾"，用篾丝、篾片均可。

　　在挑压编方法上，根据产品的需要，有"十字编""人字编""六角编""螺旋编"等。倘若把不同宽度的篾丝、篾片结合编织，产生的纹样会更丰富。

　　目前，竹编常用的基本技法和花式已达200余种。精细是竹编织技巧的一大特色。

　　竹编设色讲究创新。传统的竹编中，篮、盒、箱、台屏、动物等产品的设色，一般用朱黑黄加金线四色，比较单纯、古朴。新产品的设色，则进行了大胆的创新，比较成功的设色方法是"同一色调，少量对比"。"同一色调"，就是在同一个产品中只用2～3色，如蛋形端盘、立体盘、手提箱、家具等产品，都是利用竹的本色做基调，掺杂1～2色的栗棕、淡棕或黄棕。"少量对比"，就是在有些产品中穿插几条黑色篾丝。这样的设色效果给人以淡雅清新、稳重大方、和谐恬静之感。

　　竹编在它数千年的历史发展过程中，由单纯的生活用品逐渐向艺术品发展，体现出了竹编的艺术审美价值、实用价值、收藏价值和经济价值，其特点大致有以下几个方面：编制品种繁多，实用性与艺术性完美结合。竹编题材丰富，生产生活用具、传统人物和动物都是主要题材。

4. 装饰编织法

　　装饰编织法主要用在竹编工艺品的编织中，常见的有"穿篾编""穿丝编""弹花""插筋""硬板花""画面编"等。比如，"穿丝编"是在三角眼或六角眼的篾片疏编基础上，再用篾丝作有规律的穿插交织。穿丝编在工艺竹编上的用途很广泛，常用于精致的篮、罐、花瓶表面局部的编织及屏风、灯具底座的编织。

图6-6　形式多样的竹编工艺品

基于千百年来的积淀，中国传统竹编的材料融于自然，工艺精于细节，器物造型与装饰题材源于文化，整体作品凝于情感，能激发中国人内心深处的文化共鸣，是传统手工艺与民俗文化以及大众日常生活需求三者交融的产物，是中华民族传统手工艺中的一颗璀璨明珠。但是和其他传统手工艺一样，竹编在日新月异的现代社会中，也需要走一条符合自身特色的发展之路。

竹编工艺发展到今日，出现了各式各样的丰富花色和图案，富有创新精神的中国人民将纸片或竹丝染色，进行插扭，形成了各种色彩缤纷、鲜艳明亮的花纹图案。中国竹编以其各自的发展特征形成了目前百花齐放、形式多样的兴盛局面。如图6-6所示。

学者陈之藩先生在《剑桥倒影》中曾说过："许多许多的历史，才可以培养一点点传统，许多许多的传统，才可以培养一点点文化。"中国传统竹编文化，不仅仅是器物的文化，还蕴含着中国人骨血里的竹之精神，希望读者朋友们能在心底种下向往民间艺术的种子，生根发芽，助力我国民间艺术的传承与发展。

思考题

1. 中国竹编的发展历程。
2. 竹编工艺的特点。

第七章
神奇的变异——脸谱

扫码获取
◆配套视频
◆配套课件

◆导读：

　　脸谱不仅是我国传统戏曲的一种化妆手段，而且还是一门独立的艺术。脸谱被制成各种工艺品、纪念品，甚至作为一种符号和元素，对各个设计领域都有着深远的影响。近几年来，特别是2008年前后，随着奥运会和世博会在中国的举行，以中国文化为基础，以中国元素为表现形式的"中国风"，开始流行于世界文化、艺术领域，脸谱作为中国文化的典型符号，不仅在工艺品、旅游纪念品的设计制作方面应用比较广泛，而且已经渗透到广告招贴设计、工业设计、电影、时尚化妆等设计领域。

◆学习目标：

　　1.初步了解脸谱艺术的特点。

　　2.了解脸谱的谱式。

第一节　脸谱的产生与发展

脸谱是大家非常喜爱的艺术门类，它在戏曲演员脸上进行绘画，是一种用于舞台演出时的化妆造型艺术。脸谱在国内外流行的范围也相当广泛，被公认为汉族传统文化的标识之一。中国传统戏曲有一个极有意思的现象，那就是人物脸谱化。脸谱由来已久，汉剧、秦腔、昆曲、京剧等中国戏曲都有脸谱。

关于舞台脸谱的起源有几种说法，一种是源于我国南北朝的北齐，兴盛于唐代的歌舞戏，说的是北齐兰陵王高长恭，勇猛善战，貌若妇人，每次出战，均戴凶猛假面，屡屡得胜。人们为了歌颂兰陵王创造了男子独舞，舞者舞蹈时也戴上面具。唐代歌舞《兰陵王入阵曲》里，扮演高长恭的演员就必须要戴上面具的，这可能就是戏剧中脸谱的起源。戏曲演员在舞台上勾画脸谱用来助增所扮演人物的性格特点、相貌特征、身份地位，实现丰富的舞台色彩，美化舞台的效果，舞台脸谱是人们头脑中理念与观感的和谐统一。

而戏曲理论家翁偶虹先生则认为"中国戏曲脸谱，胚胎于上古的图腾，滥觞于春秋的傩祭，孳乳为汉、唐的代面，发展为宋、元的涂面，形成为明、清的脸谱。"

几乎所有的人类族群，在其部落时代都曾经有过图腾崇拜。中国先民们把他们崇拜的某种物品或者概念描绘出来，并对其进行一定仪式的祭拜。《后汉书·臧洪传》："坐列巫史，禜祷群神。"祭祀仪式时，负责祭祀的巫觋们要戴上特定的面具。举世闻名的三星堆出土文物中就有几十个青铜面具，据考证是距今4000年前的古蜀王鱼凫举行祭祀礼仪的用品。又如"傩礼"，是自先秦时代就有的一种迎神以驱逐疫鬼的风俗礼仪。傩礼一年数次，大傩在腊日前举行。《论语·乡党》："乡人傩，朝服而立于阼阶。"傩礼中的表演者要戴上特定的面具，清代昭梿《啸亭续录·喜起庆隆二舞》中说道："又于庭外丹陛间，作虎豹异兽形，扮八大人骑禺马作逐射状，颇沿古人傩礼之意，谓之《庆隆舞》。"可见古代的傩礼，人们是一定要戴上面具的。

戏曲演员的化妆通常都会让人感觉很神秘，仿佛瞬间变身古人，手提裙摆、莲步轻移、巧笑倩兮，他们脸上勾勒着梨园文化的博大精深。可以说，戏曲脸谱艺术经过了无数代人的长期努力，终于达到了今天辉煌灿烂的艺术境界，成为世界艺苑的一束奇葩。

第二节　脸谱与戏曲人物

脸谱，是中国传统戏曲演员脸上的绘画，用于舞台演出时的化妆造型艺术。具体说它指的是中国传统戏剧里男演员脸部的彩色化妆。这种脸部化妆主要用于净（花脸）和丑（小丑）。它在形式、色彩和类型上有一定的格式。内行的观众从脸谱上就可以分辨出这个角色是英雄还是坏人，聪明还是愚蠢，受人爱戴还是使人厌恶。京剧那迷人的脸谱在中国戏剧无数脸部化妆中占有特殊的地位。京剧脸谱以"象征性"和"夸张性"著称。它通过运用夸张和变形的图形来展示角色的性格特征。眼睛、额头和两颊通常被画成蝙蝠、蝴蝶或燕子的形状。

中国的戏曲脸谱有着深厚的文化底蕴及丰富的历史内容，一直以来都是戏曲文化现象中的一个重要组成部分。传统的戏曲脸谱，是根据剧情和剧中人物的需要，用夸张的手法在演员脸上勾画出不同颜色和图案。

相信大家或许对"生旦净末丑"并不陌生，但是其中的真正含义却有着极深的学问。

脸谱对于不同的行当，绘画情况都有着明显的区分。生和旦面部妆容很简单，只是略施脂粉；净与丑，面部绘画图案比较复杂，特别是净，都是重施油彩的，所以我们把这种脸谱叫做"花脸"。"丑"的脸谱在鼻梁上抹一小块白粉，以更突出生、旦的俊美之相。

戏曲中人物行当的分类，在各剧种中不太一样，因为京剧融汇了许多剧种的精粹，代表了大多数剧种的普遍规律，所以以上分类主要是以京剧的分类为参照的，具体到各个剧种中，名目和方法更为复杂。

在戏曲中通过脸谱的造型和颜色、图案，开宗明义地告诉欣赏者各个人物的性格特征和道德伦理特征。这样的划分使得舞台上的人物形象清楚明白，欣赏者不用再费心猜测、推理、判断。

第三节 脸谱与中国传统文化

中国戏曲脸谱，是戏曲文化现象中一个重要的组成部分，有着深厚的文化意蕴和丰富的历史内容。戏曲脸谱不仅仅是供人欣赏的，而且是戏曲艺术家与观众进行对话的一种极富表现力的文化语言。正是习惯成自然的民族文化习俗和生活习俗给了这种特殊语言以约定俗成的语义，赋予它多方面的表现功能。戏曲脸谱中折射着中国传统文化的许多方面。

一看到涂红画绿的脸谱，大家一定会想到戏曲；或者一提到戏曲，一定会想到舞台上勾画五彩脸谱、身着各色戏衣的人物形象。脸谱是中国戏曲艺术的重要组成部分，也是戏曲艺术的重要特征之一。脸谱是中华民族戏剧特有的面部化妆造型艺术，它是图案化的，也是性格化的，它以夸张的色彩与变幻无穷的线条为人物增添了强烈的审美效果。

戏曲脸谱的审美意识受到很多传统艺术形式的影响。如从诗歌中引进了"意象""意境""趣味"等；从绘画中引进了"神似""形似""虚实"等；从小说中引进了"真假"等。

1. 脸谱与书法的关系

脸谱的勾画创作和中国书法的书写创作有相似之处。中国书法是从一撇一捺的文字书写中产生的艺术形式，脸谱则是从一勾一抹的人物化妆中产生的艺术形式，两者在用笔方式上都讲究线条流畅而有力度，节奏鲜明而神采飞扬。

2. 脸谱与中国画的关系

脸谱的审美意识受到中国画美学思想的重大影响。中国画中"重神似"而"轻形似"的美学思想被运用到戏曲脸谱中，脸谱中的"离形"（拉开与自然物象的距离）、"取形"（以变形的装饰化的手法取自然物象之形）、"传神"（传人物的性格、神情、心理、品德之神），就是中国画中"遗貌取神"的"重神似"美学思想的体现。脸谱的构图章法也与中

国画一样，讲究疏密、穿插、避让、虚实、均衡等。脸谱的轻重缓急、顿挫有秩的勾画笔法也与中国画笔法相通。总之，脸谱的创作与中国画创作一样，有谱有法。只有按照符合自身美学规律的程式和法则勾绘出来的脸谱，才能成为中国戏曲舞台上的人物脸谱，也才具有美的表现形态。

3. 戏曲脸谱与民间美术的关系

　　戏曲产生于民间，戏曲文化与民间美术有着更紧密的联系。民间美术中的木版年画、窗花剪纸、服饰刺绣、泥人、建筑彩绘和雕刻等，都经常会有戏曲人物形象出现，其中戏曲脸谱艺术也是经常表现的一个重要方面。戏曲是中国人重要的娱乐形式，可以说戏曲那丰富的故事、优美的唱腔深入人心。民间艺人受到戏曲文化的影响，把自己亲身所遇、所感、所见的戏曲故事、戏曲人物，塑造在他们的艺术作品中，使戏曲舞台上的形象，长久地留在人们的生活中。像三国戏、水浒戏、西游戏、民间故事戏的人物形象，就经常出现在民间美术作品中。不难看出，脸谱给民间美术提供了大量素材；民间美术又给脸谱提供了可供吸取的丰富营养，这样一来，脸谱与民间美术的关系就是相辅相成的了。民间美术为脸谱乃至整个戏曲艺术的传播起到了巨人的作用，使戏曲人物形象（包括脸谱）深入到百姓生活的许多方面。

　　与戏曲艺术一样，脸谱艺术是前人留给我们中华民族的文化瑰宝，也是人类文化的精品，我们应该很好地继承和发扬富有民族特征的脸谱艺术。

4. 戏曲脸谱与儒家文化的关系

　　传统文化以儒家文化为主体，儒家文化又以伦理道德为本位，在这浓重的道德化的文化氛围中生长的戏曲艺术当然也充满了道德化的色彩。儒家强调忠、孝、节、义，这在戏曲中有充分体现。戏曲的道德化概括起来主要表现在：善恶分明的人物形象；舍生取义的浩然正气；药人寿世的教化功能等方面。戏曲脸谱着重表现人物性格、品德，寓褒贬，别善恶，充满着浓厚的道德评价色彩，这正是儒家文化的伦理道德内容在戏曲脸谱中的体现。

　　戏曲是一种表现力极强的表演艺术，从脸谱的色彩运用上就能直接表现一个人物的性格特征。面部化妆是区分人物角色的可视的直接表征，能够更多地表现出人物性格、气质、品德、情绪、心理等方面。脸谱通过"色"与"形"的勾画，表现"寓褒贬，别善恶"的艺术功能，尤其是色彩的运用。通过脸谱对人物的善恶褒贬的评价是直接的，一目了然的。

　　从戏曲的脸谱中很容易可以看出人物的社会地位、身份和职业。首先以京剧为例，从京剧脸谱的分类上看，就有太监脸、僧脸、神仙脸、丑角脸、英雄脸等十数种之多，光从名字就可以明显知道它代表的人物在社会上的地位。其次以脸谱的色彩为例，脸谱化妆时面部色彩又可序长幼，这主要表现在俊扮的生、旦等角色上：青年用粉红色，中年用老红或古铜色，老年用灰色，示气血有盛衰。髯口的色彩也有区别年龄的作用，中年用黑，老年用白，介于二者之间者则用黪（灰白色）。例如，刘备在《长坂坡》中用黑须，《两将军》中用黪须，《白帝城》中则用白须。诸葛亮在《群英会》中用黑三（髯口之一种，三

绺），《空城计》中用黪三，《天水关》中用白三。不同颜色的须，显示了年龄的变化。所以说，脸谱这种代表身份地位的功能，与儒家文化提倡的等级制度不无关系。所谓"君君臣臣父父子子"，"故尚贤使能，则主尊下安；贵贱有等，则令行而不流；亲疏有分，则施行而不悖；长幼有序，则事业捷成而有所休"，儒家文化这种尊卑等级思想，两千多年来持续地影响着中国人。

5. 戏曲脸谱与传统色彩的关系

戏曲的历史源远流长，伴随着戏曲的发展，脸谱也在继承中不断发展，其中也表现在脸谱色彩上的运用。中国传统色彩对脸谱有着重要的影响。

（1）中国的传统五色

中国自古就崇拜五行五色说。五行是指：金、木、水、火、土；相对应的五色是：白、青、黑、赤、黄。青就是我们常说的蓝色，赤就是红色。早期先民在实践中提出了五行说理论，并以此运用到生活的方方面面，因此在人们思想、生活中占有重要的地位，与此相适应的五色说也被先民和历朝历代的人们尊为"正色"。中国古代的五色自诞生之初就被赋予了特别的象征意味。

（2）脸谱的五色

人们在长期的社会生活实践中，由于对色彩的认识与认同，也进一步对戏曲脸谱形成了约定俗成的共识。

中国传统色彩很多都被运用在了脸谱的色彩当中。红色即五色中的赤，是我国文化中的基本崇尚色，象征吉祥、喜庆、进步、成功、顺利、美丽等，在脸谱中表现为红脸。在戏曲脸谱的文化中红脸表示赤胆忠心，"赤"即为红，直接是对原有意义的运用。"赤胆忠心"，是对一个人物的褒扬与肯定，是对红色所寓意的积极意义的继承与使用。关羽是红脸的代表人物。黑色是一种庄重而严肃的色调，它一方面象征严肃、正义、正直，另一方面象征阴险、毒辣和恐怖。在脸谱色彩运用意义中，黑脸表示忠耿正直。黑脸包拯很好地诠释了黑色这种传统色彩在脸谱色彩中所代表的人物形象的意义。包拯作为一个家喻户晓的历史人物，在人们的心中他是一个秉公办案、为民请命的父母官，他的黑脸是对他最直观的褒奖。白色象征死亡，凶兆，中国人只遇凶事服白。根据这一含义，脸谱的白脸表示阴险狡诈。历史上一直用"枭雄"来评价曹操，他的典型特征是阴谋狡诈、手段毒辣，所以戏曲中曹操是白脸的重要代表人物。黄色是植物成熟时最常表现出的色彩，给人以成熟的感觉，在我国古代很长时间内一直作为古代帝王的专用色，是高贵与荣誉的象征色。脸谱中的黄脸运用于武将时代表骁勇善战，运用于文士时代表富有智慧。不管是骁勇善战还是富有才智，都是一种努力进取的精神，给人以活力的感觉。

正因为中国传统色彩的丰富多样，所以才有了庞大的脸谱色彩谱色；正因为中国传统色彩的寓意深刻，所以脸谱才具有了形象生动的色彩生命。中国戏曲脸谱是戏曲文化现象中一个重要的组成部分，有着深厚的文化意蕴和丰富的历史内容。戏曲脸谱不仅让人赏心悦目，而且是一种极富表现力的文化语言。正是习惯成自然的民族文化习俗和生活习俗给

了这种特殊语言以约定俗成的语义，赋予它多方面的表现功能。戏曲脸谱中折射着中国传统文化的许多方面。

脸谱作为最具中国特色的传统文化元素之一，蕴含着深厚的历史文化，是中华民族特有的艺术精神。现代社会的科技化、信息化发展给传统文化带来了巨大冲击，同时也带来了新的发展契机。我们要以全新的视角审视脸谱艺术，真正去了解和认识这些元素符号的寓意，寻找传统与现代的契合点，从而更好地传承脸谱文化并将其发扬光大。

第四节　脸谱的分类

戏曲脸谱的分类，通常采用谱色与谱式两种分类方法。

1. 谱色分类

脸谱色彩的表现十分丰富，一切性格特点尽情流露于色彩中。一般情况下，脸谱的脑门和两颊部位的颜色构成脸谱的主色，谱色分类就是按照脸谱的主色来分类。谱色是指有着相对固定的象征意义和特殊寓意，用来表现人物的基本性格特征、品质、气度的颜色（如图7-1所示）。这是在长期的戏曲演出中，观演之间互动对话、约定俗成的结果。

① 紫脸：象征忠贞、耿直、果断，紫脸表示刚毅威武、稳重沉着的人物。如常遇春、樊哙、李密、颜良等。

② 红脸：表示忠勇耿直，有血性的勇烈人物。如关羽、赵匡胤、姜维等。但也有例外，如《法门寺》中反面人物刘瑾就勾红脸，这里有讽刺之意，使人一看便知是个擅权的太监。

③ 黑脸：象征刚烈、勇猛、粗率、鲁莽，表示忠耿正直、铁面无私，或粗率莽撞的人物。如包拯、李逵、张飞、牛皋、尉迟恭、杨七郎、项羽等。

④ 绿脸：象征刚勇、强横、猛烈、暴躁等性格，表示侠骨义肠、性格暴躁的人物。如程咬金、张青、公孙胜、柳仙等。

⑤ 黄脸：表示武将骁勇善战、残暴，象征彪悍、凶残、阴险、工于心计等性格，如宇文成都、庞涓、晁盖等。

⑥ 白脸：又分水白脸和油白脸。水白脸表示阴险、狡诈等性格，如曹操、严嵩、赵高、秦桧、司马懿、高俅等。油白脸多为刚愎自用的狂妄武夫，如马谡、高登等。白脸多用于反面人物，但也有例外，如鲁智深、杨延德（杨五郎）等。

⑦ 粉红脸：表示年迈气衰、德高望重的忠勇老将。如廉颇、袁绍等。

⑧ 蓝脸：表示刚直勇猛、桀骜不驯的人物。如窦尔墩、夏侯惇等。

⑨ 瓦灰色脸：表示老年枭雄。如金派《连环套》之窦尔墩。

⑩ 金银脸：一般用于神、佛、鬼怪，象征虚幻之感。如二郎神、金翅鸟等。也用于一些勇猛无敌的将帅，如李元霸、金兀术等。

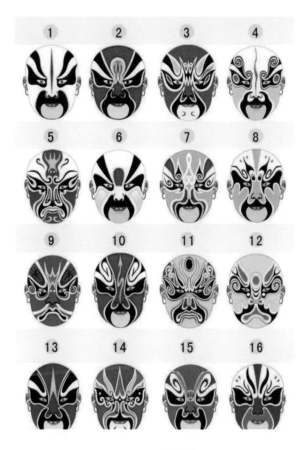

图7-1 谱色分类

2. 谱式分类

谱式分类是从脸谱的构图上来分类，一般可以分为以下这些基本类型。

① 整脸：脸部的化妆颜色基本上是一个色调，只是在眉、眼部位有变化，构图简单。如《战长沙》中的关羽是红整脸，《赤壁之战》的曹操为白整脸。

② 三块瓦脸：又称"三块窝脸"，以一种颜色作底色，用黑色勾画眉、眼、鼻三窝，分割成脑门和左右两颊三大块，形状像三块瓦一样，所以称"三块瓦脸"，是最基本的谱式。如晁盖、关胜等。

③ 花三块瓦脸：也称"花三块窝脸"，在三块瓦脸的基础上，增添了许多纹样，将眉窝、眼窝、鼻窝的纹路勾画得较复杂。如窦尔墩、典韦、曹洪等。

④ 十字门脸：由三块瓦脸发展出来，特点是将三色缩小为一个色条，从月亮门一直勾到鼻头以下，用这色条象征人物性格。主色条和眼窝构成一个"十"字，故名"十字门脸"。如《汉津口》中的张飞等。

⑤ 六分脸：也称"老脸"。特点是将脑门的主色缩为一个色条，夸大眉形，白眉形占

十分之四，主色占十分之六。如《群英会》中的黄盖、《将相和》中的廉颇等。

⑥ 碎花脸：由"花三块瓦脸"演变而来，保留主色，其他部位用辅色添勾花纹，色彩丰富，构图多样，线条细碎而复杂。如《金沙滩》中的杨七郎等。

⑦ 歪脸：主要用来夸张帮凶打手们的五官不正、相貌丑陋，特点是勾法不对称，给人以歪斜之感。

⑧ 象形脸：一般用于神话戏，构图和色彩均从每个精灵、神怪的形象特征出发，无固定谱式。画法要似是而非，不可过于写实，讲究"意到笔不到"，贵在"传神"，让观众一目了然，一看便知道是何种神怪所化。

⑨ 太监脸：专用来表现擅权害人的宦官，色彩只有红白两种，形式近似"整脸"与"三块瓦脸"，只是夸张了太监的特点；脑门勾个圆光，以示其阉割净身，自诩为佛门弟子。脑门和两颊的胖纹，表现出养尊处优、脑满肠肥的神态。

⑩ 神仙脸：由"整脸""三块瓦"发展而来，用来表现神、佛的面貌，构图取法佛像。主要用金、银色，或在辅色中添勾金、银色线条和涂色块，以示神圣威严。

⑪ 僧脸："僧脸"又名"和尚脸"。特征是腰子眼窝、花鼻窝、花嘴岔、脑门勾一个舍利珠圆光或九个点，表示佛门受戒。

⑫ 丑角脸：又名"三花脸"或"小花脸"，特点是在鼻梁中心抹一个白色"豆腐块"、桃形、枣花形、腰子形、菊花形等。用漫画的手法表现人物的喜剧特征。如《群英会》中的蒋干、《女起解》中的崇公道、《连环套》中的朱光祖等。

⑬ 元宝脸：脑门和脸膛的色彩不一，其形如元宝，故称"元宝脸"。

⑭ 小妖脸："小妖脸"表现的是神话戏中的天将、小妖等角色。

以上是脸谱整体谱式的大体分类，还可以分得更细、更多，但大体上都可以归入以上某一类。

3. 局部谱式分类

局部谱式分类是对眉、眼窝、鼻窝、嘴岔以及脑门和两颊部位的造型形式的类别区分。

局部部位的造型形象是刻画人物性格的具体地方，主要是根据对剧中人物的理解和演员自身的条件而创造。一般常用点线装饰和图案化的造型方法，采取随形附意的物象型命名方式。

眉的形式有：云纹眉、蝶翅眉、柳叶眉、蝠形眉、螳螂眉、鸳鸯眉、花眉、直眉、环眉、刁眉、方眉、尖眉、点眉、鸭蛋眉、棒槌眉、葫芦眉、火焰眉、寿字眉等。

眼的形式有：蝶翅眼、吊客眼、鸟眼、裂眼、直眼窝、老眼、喜鹊眼、勾云眼窝、尖眼窝、皱眼窝、一字连眼、垂老眼、细眼、三角眼等。

鼻窝的形式有：蝠形翻鼻窝、回纹翻孔鼻窝、直尖鼻、圆鼻窝、连眼鼻窝、尖鼻窝、连腮直鼻窝、山形翻孔鼻、虎形鼻窝、花鼻窝等。

脑门的形式有：双回纹旋额、云纹立柱纹额、金脑门、红脑门、蝠纹额、如意方印堂纹、花立柱额、点锥印堂纹、舍利额、戟形印堂纹、葫芦额、火焰额、日月额、太极脑门等。

局部谱式虽有一定规律，但没有一成不变的定法，在具体实践中是千变万化的。

第五节　几种典型的戏曲脸谱

中国戏曲脸谱是汉族传统戏曲独有的，不同于其他国家任何戏剧的化妆造型艺术。戏曲脸谱每个历史人物或某一种类型的人物都有一种大概的谱式，就像唱歌、奏乐都要按照乐谱一样，所以称为"脸谱"。从戏剧的角度来讲，它是性格化的；从美术的角度来看，它是图案式的。在漫长的岁月里，戏曲脸谱是随着戏曲的孕育成熟，逐渐形成，并以谱式的方法相对固定下来。中国戏曲脸谱与人物角色相配当，也是一种化妆效果，有着独特的迷人魅力、较高的欣赏价值和审美意义。历史比较悠久的中国戏曲种类例如京剧、川剧、昆剧等都有脸谱。

1. 京剧脸谱

京剧是中国的"国粹"，是中国最大的戏曲剧种。

京剧脸谱，是一种具有中国文化特色的特殊化妆方法。京剧脸谱在形成过程中吸取了很多地方戏曲剧种的脸谱，也是至今戏曲舞台上脸谱最多、最完整的脸谱体系。因此，京剧脸谱在中国戏曲脸谱中具有特殊的地位。京剧脸谱艺术也是广大戏曲爱好者非常喜爱的一门艺术，国内外都很流行，已经被公认是中国传统文化的标识之一。

京剧是戏曲脸谱用色最多的剧种。京剧脸谱着重在形、神、意等方面，寓意褒贬、爱憎分明，具有鲜明的思想性和艺术性，如图7-2所示。

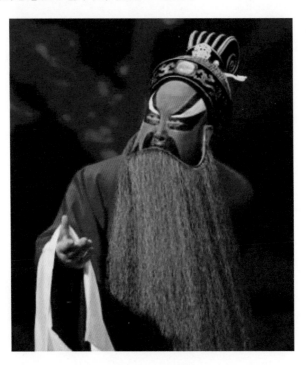

图7-2　京剧脸谱

2. 川剧脸谱

川剧脸谱，是川剧表演艺术中重要的组成部分，是历代川剧艺人共同创造并传承下来的艺术瑰宝。历史上川剧没有专职的脸谱画师，演员都是自己绘制脸谱，这在各类地方剧种中是少见的。

在川剧脸谱中，十分重视写实技法，强调工笔式的写实，使观众能目视外表，窥其心胸。另外，用动物图案表现人物特征，也是川剧脸谱的一大特色。除了每一种大类色彩脸谱都代表着一类戏剧人物的特征外，又用不同的工笔式戏条、着色等勾勒出不同的图案，从而表现不同的人物形象。为此，川剧脸谱在历史发展的长河中因剧目的增加、人物的递增，也在不断增加，脸谱色彩日愈丰富，至今已有几百之多。

川剧脸谱谱系不仅由不同大类色调、不同人物形象的脸谱体系构成，而且同一人物角色的脸谱在不同场合，随人物的身份变化、性格变化、剧情的变化，甚至人物心理的变化都会呈现出不同的脸谱构图。例如同是表现曹操这一戏剧人物，在《议剑》《献剑》《捉放曹》《杀奢》这些剧目中，曹操的脸谱因故事剧情的变化而会表现出不同的图案特征。在《议剑》中，曹操是以诛杀董卓、匡扶汉室为己任，性格以忠心骁勇为主，因此此时曹操的脸谱中还带有些许红色，后来随剧情发展，刺杀董卓失败，曹操表现出他的多疑和残暴的一面，此时的脸谱就变为了奸佞之人专用的大粉脸了。所以，川剧中同一人物的脸谱也富有变化，这大大增加了川剧表演的艺术多样性，同时也更能准确刻画人物形象和性格变化，从而使得川剧的脸谱谱系大大丰富和复杂化。

我们都听说过的川剧中的"变脸"，形成的原理是怎样的呢？读者朋友们是不是很好奇呢？下面就给大家做一个介绍吧！

变脸的手法大体上分为三种："抹脸""吹脸""扯脸"。此外还有一种"运气变脸"。

①"抹脸"是将化妆油彩涂在脸的某一特定部位上，用手往脸上一抹，则可变成另外一种颜色。

②"吹脸"只适合于粉末状的化妆品，如金粉、墨粉、银粉等。有的是在舞台的地面上摆一个很小的盒子内装粉末，演员到时做一个伏地的舞蹈动作，趁机将脸贴近盒子一吹，粉末扑在脸上，立即变成另一种颜色的脸。

③"扯脸"，顾名思义，就是要一张张扯掉脸谱，扯到哪里了呢？都到了后背里。演员表演的时候，总会有一只手背在后面，无论左手或者右手，干什么去？是在后面扯机关，扯一下一张脸谱就下来。扯脸有一定的难度，演员先在脸上贴十几张用绸子做的极薄的脸谱，表演时的假动作要干净利落。

"运气变脸"现在几乎已经看不到了，传说已故川剧著名演员彭泗洪，在扮演《空城计》中的诸葛亮时，能够气沉丹田运用气功使脸由红变白，由白转青。

还有一些小道具也是有一番大学问的，表演时演员经常用到的就是披风、上衣、脖套、帽子这四种。每个变脸艺术家在表演时都会穿一件披风，披风对变脸表演的成败有至关重要的作用，同时也是为掩饰臃肿的后背和上衣，因为机关都在里面，其次就是在表演的时候可以遮挡手上的动作。上衣的作用可就大了，里面放了电动机关和变下来的脸谱。脖套也是为了掩饰向下扯脸谱的动作，每张脸谱都是从脖子和脖套之间往下扯的。如果是撩或者卷，那么帽子里也有机关，不过帽子比较小一般放不了几张脸，整张脸谱，上面的

固定机关也要靠帽子来掩饰。以后大家在看变脸的时候，可以仔细注意他们的动作细节和道具用法。

川剧变脸是我国一大文化精粹，是中国曲艺界的一朵瑰丽之花。川剧变脸，变的是脸，不变的是那颗对传统文化的责任之心与传承之心。每个变脸艺术家都是经过长时间的学习、练习才能登台表演的，其传承靠的是严谨的师徒承袭。相信随着网络时代的到来，这门绝技一定会更加发扬光大。

3. 昆剧脸谱

昆剧是中国最古老的剧种，也是中国传统文化艺术中的珍品。昆剧脸谱是昆剧演员脸部的图案谱式，属昆剧舞台美术的重要组成部分，它对于不同的行当情况不一，总的来说可分两大类，即"生""旦"的化妆与"净""丑"的化妆。

"净"行作为昆剧脸谱的主体，有着"七红、八黑、四白、三和尚"之说。其中七红是指关羽、赵匡胤、屠岸贾、炳灵公，老回回、火判官、昆仑奴；八黑包括张飞、项羽、钟馗、尉迟恭、阎罗天子、金兀术、胡判官、铁勒奴；四白即是董卓、严嵩、吴王、万俟卨；三和尚包括杨五郎、惠明、达摩。他们仅是昆班净行演出中较有代表性的人物，而并非仅有此二十二个角色的脸谱。昆曲中旦角的头面和衣裳一般来说没有京剧那么花哨。脸部涂得没有京剧那么红（特别是眼睑上），比较素净，衣服妆容都以简单明净为主。

脸谱的作用，除表示性格外，还可暗示角色的各种情况，如项羽的双眼画成"哭相"，暗示他的悲剧性结局，包公皱眉暗示他苦思操心，孙悟空猴形脸暗示他本是猴子。另一作用是"距离化"，拉开戏与观众的心理距离。脸上的图画使观众分辨不清演员的本来面目，并且与生活中的真实人物相貌很不一样，像带着假面具。这使得观众不容易"入戏"，避免产生幻觉，而是专心于审美和欣赏。另外，"大花脸"与"俊扮"同时上场，形成鲜明对比，更突出了生、旦的俊美之相和净、丑的怪诞之容。同时，脸谱上浓重、鲜明的油彩和多样的图案，再配上净行"吼叫式"的粗犷声腔，形成强烈艺术刺激，对观众起到兴奋、宣泄和震动作用。

脸谱不是绝对固定的，由于上演的剧目、角色的年龄、演员的脸形不同而略有差别。除此之外，演员画脸谱演出时，还有一个原则，即同时在场的诸角色，其脸谱特别是基调色彩不能"犯重"，如《长坂坡》中曹营八将同时上场，除张辽不勾脸外，其余七人须一人一色，不能相同。这样的目的是用不同的颜色搭配以求美观，同时要让远距离的观众不致混淆角色。

第六节　脸谱的另类运用

脸谱是戏曲舞台上的"老物件"，也是当代中国风的特色体现。当脸谱运用在日常生活中，同样展现出了不一样的美感。如今，在我们日常生活中，家庭装饰、日用品、玩

具、纪念品、时装上时常可见脸谱艺术形象，城市雕塑、装潢设计中也屡见不鲜；国外举办与中国相关的节庆活动时也经常会悬挂京剧脸谱。由此看来，脸谱不仅可以很好地体现形式美感，也为设计师的创作提供了丰富的素材。具有民族风情的民俗墙壁上，或许会挂几张脸谱以作装饰；川渝特色的餐饮店里，或许会在客人用餐期间展示一段"变脸"的绝技等，大家在一些大型建筑物、商品的包装、瓷器上以及人们穿的衣服上都能看到风格迥异的脸谱形象。这些远远超出了舞台应用的范围，足见脸谱艺术在人们心目中所占据的地位，说明脸谱具有很强的生命力。

当前，世界各国之间的贸易往来和文化交流日益密切，这也对我国的设计行业水平提出了更高的要求。脸谱的艺术形式及内容给服装设计带来了新的活力，设计师将脸谱作为服装的设计元素之一，给现代服装设计带来了新的形象。脸谱图案与服饰的完美结合，传递出了传统文化的信息，体现了现代艺术的时尚，展现了民族文化的特点，如图7-3所示。

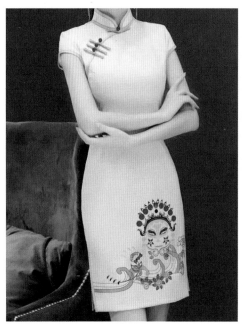
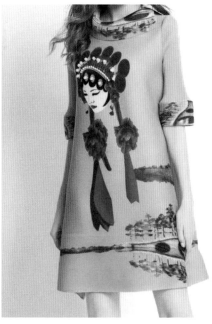

图7-3　脸谱在服装设计中的运用

随着生活水平的日益提高，人们要求产品不仅实用，装饰也要新颖、夺人眼球。传统艺术需要随着时代的变化赋予其新内涵，只有发展和创新，得到市场关注和认可，才能更好地传承下去。了解了脸谱的工艺和文化内涵，我们可以尝试开发京剧名家脸谱衍生品，包括书签、冰箱贴、明信片等，突出脸谱元素，把脸谱的原形抽象化、概念化，脸谱被打碎分割成块，再进行重组，既借其形，又离其形；脸谱色彩在箱包造型中的应用已不再是为了表现善恶忠奸，而是为了适合不同性格、不同身份、不同消费者的口味；脸谱的形与

色在箱包中表现得淋漓尽致，用彩虹般的颜色来彰显每一个人独特的魅力，让其成为中国旅游文创产品的代表，拓宽脸谱的市场需求，如图7-4所示。

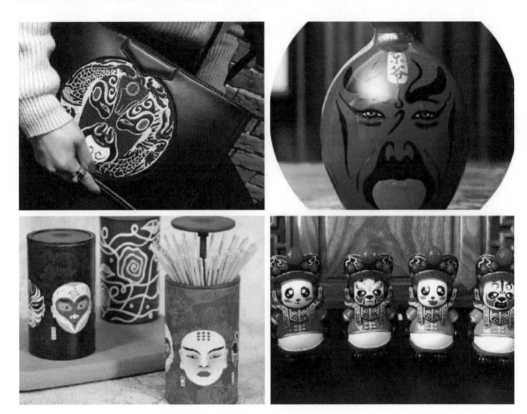

图7-4　脸谱在现代包装设计中的运用

　　脸谱的开发潜力很大，它是中国风的代表之一，我们吃穿用行中很多产品都或多或少融入了它的元素。形态迥异的脸谱艺术是激发创新灵感的源泉，提取其精华应用到现代设计中，不仅是对脸谱文化的"再开发"，也是对传统文化的继承和弘扬。脸谱作为中国传统文化元素，如今已成为一种时尚的设计元素。因此，脸谱艺术形式需要不断推出新样式、新风格。脸谱文化需要传承，时尚艺术设计是传承脸谱艺术文化的最好载体，要让脸谱元素成为设计师创作的灵感和源泉，走进百姓生活，走进时尚领域，美化环境，装饰大千世界。

　　脸谱艺术越来越多地在融入大众的审美取向，在许多家庭日用品中都多少有所体现。中国的商品进入世界市场，传统文化设计日显重要，脸谱作为中国传统文化元素，其独特的文化内涵中渗透着古朴的情感。借助商品包装等形式，脸谱作为传统文化走向了世界，并将中国的美学呈现于世界。与此同时，中国人的生活品位也正在由物化更多转向精神层次，而脸谱作为文化载体，为中国的商品也开辟出了一条独特的品牌之路，如图7-5所示。

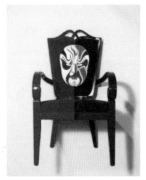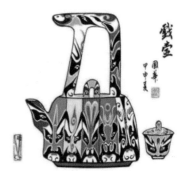

图7-5　脸谱在设计中的运用

思考题

1.京剧中为什么要用脸谱化妆？

2.脸谱的艺术价值。

第八章
光影的动画——皮影

扫码获取
◆配套视频
◆配套课件

◆导读:

　　皮影戏（影子戏，灯影戏）是一种以兽皮或纸板做成的人物剪影，在灯光照射下用隔亮布进行表演的民间戏剧。皮影戏是中国历史悠久、流传很广的一种民间艺术。堪称当今影视艺术的鼻祖，起源于中国，是中国出现最早的戏曲剧种之一。

◆学习目标:

　　1.通过学习了解皮影相关知识、人物造型特征及美感。

　　2.掌握皮影制作的流程和工艺。

说起娱乐活动，电影可以说是很受欢迎的一种形式了。坐在"小黑屋"里，盯着大屏幕，就能看到各国影片，而且种类丰富，任你挑选……但是，你知道吗？在西方人发明电影之前，也有一种在白色屏幕上表演而且很受欢迎的影子戏，它是西方人口中神奇的"中国影子"。它生于中国，然后在世界各地生根发芽，风行于世，它就是电影的鼻祖：皮影戏。本章就让我们一起来认识中国最古老的戏剧形式之一——皮影戏（图8-1）。

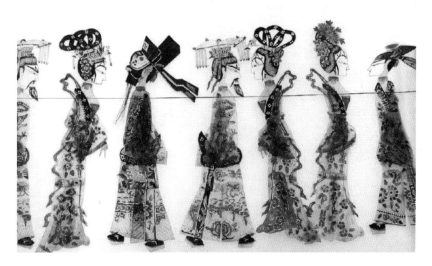

图8-1　皮影

第一节　皮影的起源

"皮影"是对皮影戏和皮影戏所使用的人物和道具的统称，它将民间的工艺美术、地方戏曲、灯光音乐巧妙地结合在一起，是一种内涵丰富、内容饱满的艺术形式。皮影戏是傀儡戏的一种，它是利用灯光将影人、背景投射到白色幕布上，然后由艺人们操控影人做出肢体动作，通过有地方特色的演唱和配乐讲述故事的一种曲艺形式。皮影戏中的影人和背景道具等，都是通过皮影艺人雕刻、彩绘、缝缀、上漆等多道工序精心制作而成的，皮影同样也是一种地道的民间手工艺品。

皮影艺术之所以被称为民间艺术，首先它是来源于民间，为民间所特有的，并且服务于民间的一种艺术形式。封建社会人们以农业为主，皮影可以满足人们某些精神寄托，表达一些对超自然的神祇的崇拜和祈求。人们通过皮影艺术的表现形式，来祈求风调雨顺、连年有余、六畜兴旺、赐福纳福等美好的愿望。时至今日，仍有许多地方保留着这种祈神式的皮影演出。

皮影戏是古老的综合艺术，包括戏曲、音乐、美术、民间文学以及宗教艺术等。到宋代已相当普及，出现了专门从事雕刻皮影的行业。

皮影戏又称"影戏""影子戏""灯影戏""土影戏"，有的地方叫"皮猴戏""纸影戏"

等，是用灯光照射兽皮或纸版雕刻成的剪影以表演故事的戏剧。剧目、唱腔多同地方戏曲相互影响，由艺人一边操纵一边演唱，并配以音乐。

我们的祖先在汉代以前就逐步掌握了一套娴熟的雕刻技艺，很早便发现太阳光与物体影子的变化关系，运用它发明创造了测定时刻的"日晷"和可以精确计算年历的"晷表"等。在很早以前就有"形影相随""立竿见影"之说。此外，还有诸如造纸术的发明以及美术绘画方面的成果等，都为我国皮影艺术的产生创造了非常有利的条件。

《史记·孝武本纪》："上有所幸王夫人，夫人卒，少翁以方术盖夜致王夫人及灶鬼之貌云，天子自帷中望见焉。"《汉书·外戚传》："上思念李夫人不已，方士齐人少翁言能致其神。乃夜张灯烛，设帷帐，陈酒肉，而令上居他帐，遥望见好女如李夫人之貌，还幄坐而步。"北宋高承《事物纪原》："故老相承，言影戏之源，出于汉武帝李夫人之亡。齐人少翁言能致其魂，上念夫人无已，乃使致之。少翁夜为方帷，张灯烛，帝坐他帐，自帷中望见之，仿佛夫人像也，盖不得就视之，由是世间有影戏。"

孙楷第在《傀儡戏考原》中推测："俗讲供事，既可于昭君变中窥其消息；余因疑唐五代时僧徒夜讲，或有装屏设像之事。如余言果确，此当为影戏之滥觞。"盛唐时代的社会经济极为繁荣，特别是宗教文化已经十分盛行。为了给死者超度，一些僧人要在灵前为死者诵念经文，并且讲述死者生前所做的善事，以求亡魂升天。最开始的时候只是诵念经文，后来慢慢加入韵律，又说又唱、说唱结合，就形成了"变文"。说唱变文类似于说唱艺人，这些僧人就被称为俗讲僧。超度亡魂的活动一般都在夜晚进行，俗讲僧们为了多赚钱，总是想方设法把自己的职业做得更为生动、更加吸引人。他们在死者的灵前挂上白纱帷帐，用纸剪出死者生前的相貌，利用烛光投射在帷帐之上，将死者生前所做的善事用剪纸投影的方法表现出来，配以生动的说唱词，吸引了许多人来观看，往往俗讲的现场会被人们围得水泄不通，大大提高了俗讲的效果。有些学者认为现今的皮影戏就是由俗讲演化而来。

从另一个思路来看，如果皮影艺术的起源以文献资料为佐证的话，目前的史料记载明确提出了"影戏"的概念是从宋朝开始的，这是以前任何文献都没有出现过的词语。

北宋孟元老所著《东京梦华录》记载："崇观以来在京瓦肆伎艺……董十五、赵七、曹保义、朱婆儿、没困驼、风僧哥、俎六弄影戏。丁仪、瘦吉等，弄乔影戏……不以风雨寒暑，诸棚看人，日日如是。"宋朝耐得翁《都城纪胜》中提到"凡影戏乃京师人初以素纸雕镞，后用彩色装皮为之。其话本与讲史书者颇同，大抵真假相半。公忠者雕以正貌，奸邪者与之丑貌，盖亦寓褒贬于市俗之眼戏也。"张耒的《续明道杂志》中描述了影戏对人们的影响"京师有富家子，少孤专财，群无赖百方诱导之。而此子甚好看弄影戏，每弄至斩关圣，辄为之泣下，嘱弄者且缓之。"

从这些记载中我们可以看出，当时的影戏已经初具规模，喜欢影戏的人越来越多，"弄影"的技术已经趋于成熟，演唱和表演已经达到了一定的水平。《武林旧事》中明确记载了南宋时期，影人已经由素纸变成了羊皮质地，并且用颜色进行装饰。当时杭州城内雕刻制作皮影的地方被称为绘革社。

从北宋仁宗到南宋高宗的100多年间，影戏艺术飞速发展，现今意义上的皮影在勾栏瓦舍中进化形成。

后来随着陆上丝绸之路的畅通，皮影戏相继传入中亚和西亚地区，最远到达今天的欧洲地区。一般认为，中国皮影戏的鼎盛时期大约在公元1644年至1927年之间。上自王侯乡绅，下至贩夫走卒，都被皮影戏的魅力所折服。清末民初，由于战争的常年破坏，经济萧条、民不聊生，更遑论有心情去观看艺术表演。在这一时期，皮影戏一蹶不振。直到中华人民共和国成立后，稳定的政治局面和逐渐好转的经济状况使皮影戏再次焕发出新的光辉。2006年5月20日，皮影戏被列入首批国家级非物质文化遗产名录。2011年11月27日，联合国教科文组织正式将中国皮影戏列入人类非物质文化遗产代表作名录。

第二节　皮影的传播

清初战乱渐平，社会环境逐渐安定下来，文化艺术有了一个稳定的环境，各种艺术都呈现出蓬勃发展之势，皮影艺术也不例外。大量的史料记载，皮影艺术在清朝时期发展得十分繁荣，众多的皮影戏班活跃在人们的生活之中，经常彻夜演出，观者众多。如乾隆三十九年《永平府志》记载河北滦州正月民俗："通街张灯、演剧，或影戏、驱戏之类，观者达曙。"乾隆四十一年《临潼县志》"戏剧"条也说陕西当地"旧有傀儡悬丝、灯影巧线等戏"。在京城，一些王公贵族购置影箱，圈养皮影戏班，就连皇宫中也出现了皮影之声。

从嘉庆年间开始，清政府的统治不稳定，社会开始动荡，皮影艺术受到限制和镇压。到了光绪年间，社会更加动荡不安，对皮影的禁演也更加严格，皮影艺术也就随之衰落。

中华人民共和国成立以后，社会安定下来，皮影艺术作为民间艺术的代表，受到全社会的重视，渐渐恢复了元气。一些地区成立了皮影剧团，政府组织的和民间个人组织的皮影社团蓬勃发展。有些优秀剧团进京演出，受到社会各界的好评，并且受到中央领导人的接见，有些皮影剧团去军队里慰问演出，受到了解放军战士的欢迎。

改革开放以后，在外来文化和新的娱乐方式的冲击下，皮影艺术难以抬头。现阶段，人们对我国民族的传统艺术重新重视起来，皮影戏已经被列为非物质文化遗产，在政府的扶持和社会各界的努力下，皮影艺术通过改革、创新、融合、宣传等一系列手段，提升了自己的艺术魅力，扩大了影响，皮影艺术迎来了又一个春天。

从南宋起至清代，中国皮影艺术相继传入了南亚诸岛、埃及、波斯、土耳其、德国、法国、英国等地，成为中国最早走出国门的戏曲艺术，也是世界上供人欣赏最多的幕影艺术。

14世纪的波斯历史学家雷士丹丁曾写道，当成吉思汗的儿子继承大统的时候，有不少中国演员到波斯。这些聪明过人的演员在帷幕后弄光舞影，表演特别的戏剧，反映出许多国家的故事，惟妙惟肖，让人惊叹不已，在埃及萨拉丁的时候，常常将影戏作为最好的消遣品。

18世纪德国的天才诗人约翰·沃尔夫冈·冯·歌德对中国皮影戏在欧洲的传播发挥了重要作用。1774年，在德国的一次博览会上，歌德把中国皮影戏介绍给观众。为发扬这一艺术，又于1781年8月28日他生日这天，用中国皮影戏演出《米纳娃的生平》，并在同年11月24日演出《米达斯的判断》。他如此热情地推崇中国皮影戏，无疑推动了中国皮影戏在欧洲的传播。

　　中国皮影戏对西方的早期电影是起到了启蒙作用的。法国著名电影史学家乔治·萨杜尔在他的《世界电影史》中开宗明义地指出，"电影的前驱"就是"皮影戏与幻灯"。主要是中国皮影戏的艺术加工及蒙太奇手法启发了西方早期的电影。

第三节　皮影的制作

1. 制作准备

　　材料：兽皮、品色或者透明水彩颜料、胶水、清漆、棉线、麦秸秆、铁丝。

　　工具：

　　① 各类宽窄刀具、针锥、凿具（艺人多自制，用旧钟表条或小钢锯条磨成，刀杆长两三寸，刀刃长一两分，刀口斜制）、毛笔、调色盘等。

　　② 蜡板：长约8寸、宽约5寸的小木板，在上面凿出木槽，四周留边。然后将黄蜡（即蜂蜡）加入少量牛油，加热融化后与香灰（或棉絮）搅拌后加入木槽中，稍凸出木槽为佳，干后用锤子捶实即可。各物配置比例以蜡板能挺住刀刻又不碎裂为宜。

2. 制作过程

　　中国地域广阔，各地的皮影都有自己的特色，但是皮影的制作程序大多相同，通常要经过选皮、制皮、画稿、过稿、镂刻、敷彩、发汗熨平、缀结合成等八道工序，手工雕刻3000余刀，是一个复杂奇妙的过程。皮影的艺术创意汲取了中国汉代帛画、画像石、画像砖和唐、宋寺院壁画之手法与风格。皮影的制作过程主要分为以下八个步骤：

　　（1）选皮

　　在中国，虽然皮影的材质较多选用牛皮、羊皮、驴皮、猪皮等，其中牛皮是目前中国市场上应用最广泛的材质，但制作材料最终还是要根据当地使用兽皮的情况而定。所以各地皮影的原材料还是有所不同的。比如陇东皮影的制作一般选用年轻、毛色黑的公牛皮，这种牛皮厚薄适中，质坚而柔韧，青中透明。

　　原皮有厚、薄、粗糙、细腻、白净、灰暗之分，可根据人物的要素分别选择。如白净细腻的制作文旦、小生等人物；选用粗糙厚实的制作武将等人物；颜色混杂的制作奸佞凶险人物；过分深色的干脆涂成黑色作苦生（全身漆黑）或雕刻道具之用。

　　（2）制皮

　　制皮的方式有很多，以陕西皮影为例，通常有两种方法炮制它的原材料——牛皮，牛皮可进一步加工为"净皮"和"灰皮"。"净皮"的制作工艺是先将选好的牛皮放在洁净的凉水里浸泡两三天，取出，用刀刮制四次，每刮一次用清水浸泡一次，直到第四次精工细作，把皮刮薄泡亮为止。刮好后撑在木架上阴干，晾到净亮透明时即可制作皮影。"灰皮"也称为"软刮"，浸泡皮时把氧化钙（石灰）、硫化钠（臭火碱）、硫酸、硫酸铵等药剂按配方化入水中，将牛皮反复浸泡刮制而成。这种方法刮出来的皮料，近似玻璃，更宜雕刻。

（3）画稿

制作皮影时有专门的画稿，称为"样谱"，这些设计图稿是世代相传的，如图8-2所示。

图8-2　画稿

（4）过稿

雕刻艺人将刮好的皮分解成块，用湿布潮软后，再用特制的推板，稍加油汁逐次推磨，使牛皮更加平展光滑，并能解除皮质的收缩性，然后才能描图样。画稿前对成品皮的合理使用，也是一项细致的工作。薄而透亮的成品皮，要用于头、胸、腹这些显要部位；较厚而色暗的成品皮，可用于腿部和其他一般道具上。这样既可节约原料，又提高了皮影质量，同时也使皮影人物上轻下重，在挑签表演和静置靠站时安稳、趁手。接下来是描图样，用钢针把各部件的轮廓和设计图案纹样分别拷贝、描绘在皮面上，这叫"过稿"，再把皮子放在枣木或梨木板上进行刻制。

（5）镂刻

雕刻刀具一般都有十一二把，甚至三十把以上。刀具有宽窄不同的斜口刀（尖刀）、平刀、圆刀、三角刀、花口刀等，分工很讲究，艺人需要熟练掌握各种刀具的不同使用方法。根据传统经验，在刻制线状的纹样时要用平刀去扎；在刻制直线条的纹样时用平刀去推；对于传统服饰的袖头、祅边的圆形花纹则需要用凿刀去凿；一些曲折多变的花纹图样，则必须用斜口刀刻制。雕刻线有虚实之分，还有暗线、绘线之分。虚线为阴刻，即镂空形体线而成，皮影多为这种线法。实线保留形体轮廓挖去余部，为阳刻，多用于生旦、须丑的白脸，凡白色的物体都用阳刻法。虚实线沿轮廓的两侧刻出断续的镂空线，多用于影片建筑的刻制。暗线则用刀划线而不透皮，多在活动关节处。绘线是以笔代之，以表现细致的物体。

（6）敷彩

皮影雕完之后是敷彩。老艺人用色十分讲究，着色的方法也各有不同。以陕西皮影为

例，敷彩的方法是先把制好的纯色化入稍大的酒盅内，放进几块用精皮熬制的透明皮胶，然后把盅子放在特制的灯架上，下边点燃酒精灯，使胶色交融成为粥状，趁热敷在影人上。虽是色彩种类不多，但老艺人善于配色，再加上点染得浓淡变化，使色彩效果异常绚烂。

（7）发汗熨平

敷色后还要给皮影脱水发汗，这是一项关键性工艺。它的目的是使敷彩经过适当高温吃入牛皮内，并使皮内保留的水分得以挥发。脱水发汗的方法很多，有的用薄木板夹住皮影部件，压在热炕的席下；也有的用平布包裹皮影部件，以烙铁或电熨斗烫；此外还有一种土办法是用土坯或砖块搭成人字形，下面用麦秸烧热，压平皮影使之脱水发汗。脱水发汗的成败关键在于掌握温度火候。过去艺人们掌握火候的土办法叫"弹指点水"，就是用手指蘸水或唾液弹滴在熨具上，观察水的变化，判断温度的高低。既看水点所起泡沫大小的变化，也看水分蒸发的速度快慢。所要求的温度一般在70℃上下。温度恰当，皮子脱水发汗顺利，皮内水分挥发了，颜色也吃入皮内了，皮影色泽鲜美，且久不褪色，而胶质也可融化封闭住皮子的毛孔，使皮影永久不翘扭变形。如果温度过高则会使皮子缩为一团，工艺全部报废；温度不足，胶色就不能渗入肉皮，皮内的水分难以排尽，造成皮影人物的色泽不亮，时间长了还会变形。

（8）缀结合成

为了让皮影动作灵活，一个完整皮影人物的形体，从头到脚通常有头颅、胸、腹、双腿、双臂、双肘、双手，共计11个部件。头部——头包括颜面、帽、须和颈部，下端为楔子，演出时插入胸上部的卡口内，不用时则卸下保管。胸部——上部装置卡口，皮影人头就插在那里。与胸上侧同点相钉结的有两臂，各分为上下臂两节，小臂下有手相连。腹部——腹部上方与胸相连，下方与双腿相连，腿部与足为一个整体（包括靴鞋在内）。皮影人物各个关节部分都要刻出轮盘式的枢纽（老艺人称之为"骨缝"），以避免肢体叠合处出现过多重影。连接骨缝的点叫"骨眼"。骨眼的选定关系到影人的造型美感，选择恰当会有精神抖擞之相，反之则显得佝偻垂死、萎靡不振。选好骨眼后，用牛皮刻成的枢钉或细牛皮条搓成的线缀结合成，11个主要部件就这样装成了一个完整的影人。为了表演的需要，还要装置三根竹棍作操纵杆，也就是签子。文场人物在胸部的上前部装置一根签子，用铁丝相连，使影人能反转活动，再给双手处各装置一根签子，便于双手舞动。而武场人物胸部签子的装置位置在胸后上部（即后肩上部），以便于武打，使皮影人能做出跑、立、坐、卧、躺、滚、爬、打斗等百般姿态。

第四节　皮影的地域特色

中华民族拥有悠久的历史。在历史长河不断前行的过程中，涌现出的民俗艺术数不胜数。皮影戏能在其中脱颖而出成为非物质文化遗产，肯定有它与众不同的特点。

由于皮影戏在中国流传地域广阔，在不同区域的长期演化过程中，形成了很多的流派，常见有四川皮影、湖北皮影、湖南皮影、北京皮影、唐山皮影、山东皮影、山西皮影、青海皮影、宁夏皮影、陕西皮影以及川北皮影、陇东皮影等各具特色的地方皮影。河

北、北京、东北、山东一带的各路皮影唱腔，虽同源于冀东滦州的乐亭影调，但各自的唱腔分别在京剧、落子、大鼓、梆子和民间歌调的滋润之下，又形成了不同的流派。流畅的平调、华丽的花调、凄哀的悲调不一而足。而其中唐滦地区的掐嗓唱法十分独特。

各地皮影的音乐唱腔风格与韵律都吸收了各自地方戏曲、曲艺、民歌小调、音乐体系的精华，从而形成了异彩纷呈的众多流派。唱腔、韵律特色突出的流派有沔阳皮影戏、唐山皮影戏、冀南皮影戏、孝义皮影戏、复州皮影戏、海宁皮影戏、陆丰皮影戏、华县皮影戏、华阴老腔、阿宫腔、弦板腔、环县道情皮影戏、凌源皮影戏等。

1. 冀南皮影

冀南皮影戏是河北省的戏曲艺术之一，源远流长，据传是北京宫廷皮影流落冀南而形成，主要分布于河北南部，并影响到冀中、冀北等地区，特别是以邯郸市肥乡区为中心的广大地区。肥乡区是冀南皮影的发祥地，肥乡当地将皮影称为"牛皮影""皮子戏""戳皮戏""一只眼戏"。肥乡皮影造型以中国传统戏剧为依托，以民间剪纸的样式出现，是典型的冀南皮影代表。

2. 浙江皮影

浙江海宁皮影戏发源于钱塘江北岸的浙江省海宁市境内，这里至今流传着这种具有南宋风格的古典剧种。海宁皮影戏自南宋传入，即与当地的"海塘盐工曲"和"海宁小调"相融合，并吸收了"弋阳腔"等古典声腔，改北曲为南腔，形成以"弋阳腔""海盐腔"两大声腔为基调的古风音乐。曲调高亢、激昂，宛转优雅，配以笛子、唢呐、二胡等江南丝竹，节奏明快悠扬，极富水乡韵味。同时将唱词和道白改成海宁方言，成为民间婚嫁、寿庆、祈神等场合的常演节目。再则，海宁盛产蚕丝，民间有祈求蚕神风俗，皮影戏也因常演"蚕花戏"，称作"蚕花班"。

3. 广东皮影

陆丰皮影戏是我国三大皮影系统之一的潮州皮影的唯一遗存，陆丰市皮影剧团是广东省唯一的专业皮影剧团。陆丰皮影戏一直在民间生存、发展，有古代闽南语系的基因，又得陆丰民间习俗的孕育，唱腔音乐丰富，地方特色浓厚，绘画、雕刻精致，表演生动逼真，优雅可观。

4. 湖北皮影

湖北皮影戏主要分"门神谱"（大皮影）和"魏谱"（小皮影）两大类："门神谱"主要集中在江汉平原的沔阳（今仙桃）、云梦、应城等地以及黄陂、孝感、汉川等县的部分地区。"魏谱"皮影分布在鄂北和鄂西北的竹溪、竹山、谷城、保康、远安、南漳、襄阳、随州一带，其形制及风格与陕豫皮影相似，是陕豫鄂三地民间文化交流融合的结果。

5. 泰山皮影

泰山皮影由独特的"十不闲"技艺大师——范正安先生为代表人物，继承民族遗产，打造泰山品牌，弘扬泰山文化。泰山皮影表演的泰山石敢当的故事栩栩如生，其皮影艺术

先后被《新闻联播》《焦点访谈》《实话实说》《走遍中国》《文化访谈录》等节目进行过专题报道。泰山皮影于2008年作为一门学科进入小学课堂，并作为山东皮影的代表在2006年经国务院批准被列为第一批非物质文化遗产名录。

6. 陇东皮影

陇东皮影的创作擅用夸张变形，人物头大身子小，身体上窄下宽，手臂过膝。面部形象除有个别丑角、鬼怪之类为四分之三的半侧面，一般都是正侧。脸谱的设计规律与陕西关中秦腔脸谱基本相同，黑忠、白奸、红烈、花勇、空（即阳刻）正。其他影件如殿堂帅帐、案几、牙床及各种动物、花卉等道具，结构被压缩，而且稍有透视感，都比影人低。

7. 京西皮影

北京西派皮影，亦称北京皮影西城派，是北京地区最早的具有都城特点的城市皮影，是北京皮影的代表和主流。

据现有资料显示，北京皮影始于900多年前的辽金时期。当时，中原北宋皮影艺术已发展成熟。北京西派皮影经过数百年的发展进步，继承和保留了山陕皮影、河南江浙皮影、滦州东北皮影等的精华与特点，形成了具有都市京味儿的北京皮影，强调精致、注重表现、富于变化、讲究透视效果是其艺术的主要特色。

皮影戏的演出，有历史演义戏、民间传说戏、武侠公案戏、爱情故事戏、神话寓言戏、时装现代戏等，无所不有。折子戏、单本戏和连本戏的剧目繁多，数不胜数。常见的传统剧目有白蛇传、拾玉镯、西厢记、秦香莲、牛郎织女、杨家将、岳飞传、水浒传、三国演义、西游记、封神榜等。近现代新发展出的时装戏、现代戏和童话寓言剧，常见的剧目有《兄妹开荒》《白毛女》《刘胡兰》《小二黑结婚》《小女婿》《林海雪原》《红灯记》《龟与鹤》《两朋友》《东郭先生》等。

第五节　皮影的发展

目前皮影技艺的传播并不热，但相关商品与相关形式却展现出"热"的状态，最明显的表现在于皮影作为中国元素，被不断地应用在不同的文化产品与休闲娱乐内容上。

1. 作为元素被运用

诸多影视作品曾利用皮影元素或者借鉴皮影的技巧、表演进行创作。香港电影《钟无艳》中运用皮影戏作为故事之间的切换，增加了电影的戏剧感。电视剧《大明宫词》中也有很多皮影戏的片段成为经典，剧中的戏和词更是将剧中人物的感情烘托得深厚而浓烈。《孙子从美国来》用皮影作为主要元素，来拉近老人与外国孩子之间的感情，其中皮影的传承与表演也道出了影片对皮影传承的关怀。动画影片，也常吸取皮影造型与动作技巧来制作独特的艺术造型。如《猪八戒吃西瓜》皮影人物中的武生、文生、小生、花脸等造型样式被运用到角色造型设计上，使人物的造型风格既具有中国传统特色又有现代感。另外，《花木兰》也曾被改编成皮影剧目。

皮影作为元素也被应用到了品牌设计、橱窗设计上，如巴宝莉、爱马仕等国际品牌与皮影戏的传承人汪天稳、汪海燕父女进行橱窗设计合作。皮影也作为广告宣传的元素，不断地出现在品牌的广告上，也有将皮影应用于室内设计中，营造空间氛围的。

腾讯发行的音乐手游《尼山萨满》人物动态和剧情的表演也类似于皮影戏。这是皮影作品经过虚拟处理之后的再现，将皮影戏演出的程式进行了虚拟化，对皮影进行虚拟符号化，这是皮影艺术的虚拟性转向。

2. 作为体验的环节

还有一些皮影工作室，通过开展体验活动、教学员皮影雕刻的技艺，让他们体验皮影，进而了解皮影文化。他们也通过讲故事的方式让孩子们了解皮影的起源，让他们亲手去摸、去看、去体验皮影从牛皮到成品的制作工艺，通过体验的方式来引起孩子们的关注与喜爱。

3. 文创产品的开发

皮影也会被开发成手机壳、明信片、雨伞等文创类日用品在旅游商店、美术馆和博物馆的文创商店里售卖。皮影的造型还被裱在画框里，当作旅游纪念品来收藏。这是皮影制作市场化很重要的渠道之一。

4. 休闲娱乐APP的传播

休闲娱乐APP是现在年轻人的主要娱乐活动，时常会有年轻人拍摄一些关于皮影的Vlog和微电影发布在各大视频网站，记录当下皮影戏的生存状态和环境。

抖音上对非物质文化遗产活动的流量加持，更是引起了很多人的关注，也推进了皮影戏的市场化。

以上所述4种形式，都让皮影的发展焕发出了新的活力，也让皮影受到了更多的关注。大部分皮影被作为元素融入，虽然能够起到娱乐和带动消费的作用，却未能获得持续性的关注，一阵热度过后，观众又会被新的形式吸引，网络会间接触发对皮影戏感兴趣的年轻人，但无法与皮影戏的文化内涵产生深层次的链接。因此，这些形式对皮影文化内涵所起到的传承效果还是有限。

思考题

1. 如何表现传统皮影？

2. 为什么皮影人物都用侧面像？

第九章
幸福的寄托——年画

扫码获取
◆ 配套视频
◆ 配套课件

◆ 导读：

民间年画,过去是众多庶民百姓喜爱的中国绘画之一。因社会不断进步,人民大众的生活水平逐渐提高,广大城乡劳动者对年画的需求量日益增多,使得画样也越来越多。后来木版刷印方法被采用,渐渐在中国绘画领域里,形成了一种绘刻兼备的样式。民间年画的内容题材继承了古代"明劝诫,著升沉,千载寂寥,披图可鉴"的传统,罕有写意山水、水墨竹兰类"写胸中逸气"之作。就此而论,元代(1271—1368年)以后,民间年画承传着我国绘画中道释人物画的传统,未致断绝。因此可以说,民间年画是中国美术史中值得研究的一门课题。

年画是中国民间传统绘画中一门独立的画种。它起源于远古时代的原始宗教,孕育于汉唐文化高度发展的过程之中,形成于宋代繁华的都市生活。中国年画历宋、元、明、清诸代,不断发展、充实、提高,至今仍是中国人民喜闻乐见的艺术表现形式。一般地说,中国年画的显著特征是与民间的世俗生活密切结合,是反映各历史时期世俗民风的一面镜子。

清末民初兴起的"改良年画"、抗战期间根据地和大后方的"抗战年画",在中国年画史中构成了与清代以前年画有别的"新年画"。其特征是既反映民俗生活,又极富时事政治色彩,兼及新人新事新的伦理道德和新的社会风尚。根据地年画和第三次国内革命战争时期(1945—1949年)解放区的年画又被称作"革命年画"。其特征是以反映革命为主、反映民俗生活为辅。这一特征延续到中华人民共和国成立直至今日。因此,也有人将革命年画和中华人民共和国的年画统称为"新年画",以区别于此前的所有"旧年画"。

年画是中国特有的一种绘画体裁，始于古代的"门神画"。年画在历史上曾有过很多名称，如"纸画""花纸"等，直到清道光年间，文人李光庭写到"扫舍之后，便贴年画"，年画由此定名。年画是中国农村老百姓喜闻乐见的艺术形式，大都用于新年时张贴，装饰环境，含有祝福新年吉祥喜庆之意。

年画形成至今已逾千载。这一漫长的发展过程，既是年画艺术由浅显、简单而至浑厚、丰富，不断地自我完善的历史，更是国家与民族在政治、宗教、经济、军事方面状况，乃至社会习俗的缩影。因此，年画可补史籍记载之不足，为中国的宗教、民俗、社会学、美术史尤其是民间传统绘画史之研究，提供了形象直观的实物资料，具有它特定的史料价值。同时，作为一门独立的画种，年画上承古代"指鉴贤愚，发明治乱"之绘画要旨，下传中国画六法和线描人物画之技艺。因此，年画在漫长的繁衍过程中，不仅在题材内容上广为拓展，而且在形象构图、刻绘手段以及色彩的运用方面也多有创新，成为城乡民众，尤其是新年之际农村数以亿计农民大众必不可少的最富魅力的精神营养品。因而年画具有很高的艺术与精神食粮之价值和实用价值。

◆ 学习目标：

1.从年画的色彩、构图以及寓意等方面初步了解年画的艺术特点。

2.通过对年画的欣赏，感受年画的艺术魅力。

第一节　年画概述

1. 年画的发展历程

年画起源于古代的门神画，始于汉代，发展于唐宋，盛行于明清。

年画的形成，既仰仗了宋代的经济、文化和社会环境，也是年画艺术本身日益成熟乃至定型的结果。

北宋初年，国家统一、社会安定、生产恢复、经济发展，促进了都市的繁荣和手工业、商业的发达；而宫廷内君臣唱酬欢宴，达官贵族佐以歌伎乐舞的文会酒聚等粉饰太平的脂粉之风，吹动了以勾栏瓦舍为中心舞台的世俗文化生活，不仅为年画艺术的发展提供了良好的客观条件，也为年画艺术组织起新的、庞大的观赏阶层——民间大众。值得一提的是雕版印刷术的广泛运用，奠定了年画艺术广为流播的坚实基础。

这一时期，经营民间绘画的"画市"以门神、灶君、钟馗、纸马等为主要题材的"纸画儿"和专事生产纸画儿作坊的出现，反映了以"纸画儿"为泛称的宋代年画作品，已由宗教崇拜物转化为世俗商品，并渗透到社会各个角落，成为千家万户（包括宫廷和达官府第）点缀歌舞升平和时令节庆的世俗生活必备品。

在适应这一转化的过程中，汉唐以来一直从属于民族传统绘画的年画艺术，在继承传统绘画的基础上，融民间绘画与历代名家文人画为一体，并在创作宗旨、题材内容和技巧手法上逐渐形成自己的风格和特点，从而异军突起，发展成为一门独立的画种。

在题材内容上，宋代年画一方面大胆地采用浪漫主义手法，赋予传统的神像类作品以世俗化的创新，如《钟馗嫁妹》和反映钟馗有妻室的《鬼百戏图》等；另一方面则坚持现实主义方向，努力挖掘世俗生活题材。

在技巧手法上，宋代年画艺术日臻成熟。表现为：一是形象构图的定型，其木版刷印的年画，如门神、桃符、春牌等，虽然不断换版，但形象、构图却大同小异，基本不变，有的甚至沿用到辛亥革命前后；二是绘画技艺上的分流，宋代年画多以"坊市行货"方式进入流通领域，激烈的竞争自然在所难免，这就迫使民间艺人、作坊画工们在技艺上精益求精，并朝着专工一物的方向发展，从而形成诸多分门别类的行家。

北宋时期，繁荣的商业和手工业、日渐成熟的雕版印刷术、丰富的民间庆贺新年活动等，为年画提供了良好的发展基础，除门神外，出现风俗、戏曲、美女、娃娃等题材。中国现存最早的年画是宋版《隋朝窈窕呈倾国之芳容》，画的是王昭君、赵飞燕、班姬、绿珠，习称《四美图》（如图9-1所示）。

元代主要延续宋代同类年画，是年画的低落期。

明代，小说、戏曲插图的勃兴，商业手工业的进一步发展，雕版印刷中的彩色套印技术的成熟，促进了木版年画的飞速发展，出现了诸如天津杨柳青、山东杨家埠、苏州桃花坞等著名的年画产地（如图9-2所示）。

清代，年画进入鼎盛期。年画不仅题材多，在表现形式上，西方明暗透视技法在年画创作中得到应用，出现"仿泰西笔意"现象，年画也因此成为清代西风东渐的一个窗口（如图9-3所示）。

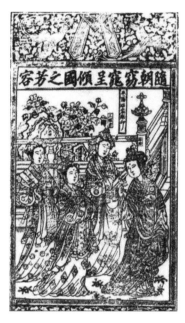

图9-1　宋版年画
《隋朝窈窕呈倾国之芳容》

图9-2　明版年画
《秦良玉勤王图》

图9-3　清代年画

　　清末民初，内忧外患，传统年画逐渐式微，出现一种将国画工笔重彩与西洋擦炭水彩结合的月份牌年画（如图9-4所示）。

　　抗战时期，解放区出现了以民间年画的形式表现革命内容的新年画。新中国成立以来，新年画摒弃了旧年画中的一些迷信、落后的内容，继承了旧年画的许多优良传统，加上专业画家加入年画的创作队伍，大胆借鉴其他画种的表现手法，年画的面貌焕然一新（如图9-5所示）。

图9-4　民国年画

图9-5　新中国成立后年画

年画在历史长河中逐步形成了不同的艺术风格和明显的地方特色，河南开封朱仙镇、天津杨柳青、江苏苏州桃花坞、山东潍坊杨家埠、四川绵竹、山东高密、河北武强、陕西凤翔、广东佛山、山西临汾平阳（古临汾）、福建漳州、湖南邵阳滩头等地的木版年画都久负盛名，各有千秋。其中，以天津杨柳青、苏州桃花坞、山东潍坊杨家埠、四川绵竹等地的年画最为著名。

2. 年画的题材和表现形式

年画的题材内容广泛，涉及政治、经济、军事、宗教、历史、哲学、地理学、社会学、民俗学、文学、艺术等诸多领域，包罗万象。它汲取民族文化的精华，尊奉传统的伦理道德，取材于世俗的社会生活，服务于平凡的民间大众。

这些丰富多彩的年画作品，勾勒出中华民族近千年来世俗民风之轮廓，有如民俗生活之图像大全。它充分体现了年画艺术在美化和丰富人们的物质与精神文化生活，进行传统的伦理与美德教育，普及历史文化知识等方面所起的潜移默化之功效。

年画的题材包罗万象，大致可分为四个方面：

（1）神仙与吉祥物题材

这是年画的基本题材，表达辟邪驱灾、迎福纳祥的主题。

（2）世俗生活题材

主要包括人们的生息劳作、节令风俗、时事趣闻等。

（3）娃娃美人

这类题材表达了人们早生贵子、夫妻和美的良好愿望，在民间年画中占有很大比例。

（4）故事传说

这类大多取材于历史事件、民间故事、神话传说、笔记小说以及戏曲等，其中戏曲题材比重最大。人们往往通过这类题材增长知识，并接受传统的道德教育。

不同题材的年画通常采用不同的形式来表现，以适应不同的装饰要求，主要有：门神，中堂，屏条，三裁、四裁，贡笺，斗方，门笺，桌围等。

①门神：又叫门画，贴于各种大门之上。

②中堂：专门张挂于客厅居中香烛案上方墙上的年画，通常用整张纸，表现福、禄、寿等内容。

③屏条：以对称的方式张贴于客厅左右墙上的年画，有双屏、四屏、六屏、八屏等形式。

④三裁、四裁：把整张纸分裁成三幅、四幅而作的年画，适用范围较广，客厅、厢房、穿堂、卧室等都可张贴。

⑤贡笺，又称官尖，是用大小不同开型的纸制作的年画。

⑥斗方，是一或二市尺见方的一种小方幅年画，张贴于窗户或箱、柜上的居多。

⑦门笺：也称挂笺、吊笺等，贴于门楣上的吉祥年画。

⑧桌围，专门装饰客厅里"八仙桌"正面的一种年画。

3. 年画的制作方法

年画的制作方法大致有人工绘制、木印、水印套色、半印半画、石印、胶印等。其中，最为常用的是套色木版年画。一般说来，套色木版年画有四道工序：

①起稿：将定稿用白描法画在毛边或薄绵纸上；

②刻墨线版：刻工将画稿的反面，用粉糊粘在刨平的木版上，刻出墨线版，先印出几幅墨线画样；

③刻套印版：刻工按不同颜色，分别刻制出几种颜色的套印版；

④印刷：墨线和套色版准备齐全后，依样刷印，刷完一版再换另一颜色版，直到全部画版刷完，年画作品才算完工。

4. 艺术特色

民间木版年画因风俗节日而兴起，建立在社会的伦理道德、文化教养、民俗生活基础之上，真实地反映着各个历史时期的社会形态、政治事件、生活情趣，寄托着人们对风调雨顺、农事丰收、家宅安泰、人马平安等祈福迎财、驱灾避邪的愿望。民间木版年画来自民间，被赋予了惩恶扬善、尊崇忠良、赞美勇武的主题，在为底层民众带来美的享受的同时，也起到了激励他们奋发的作用。

民间木版年画风格鲜明、韵味独特、内涵丰富、形式多样，注重情趣和造型的表现，形象生动、富有活力，色彩鲜艳饱满，气氛热烈、喜庆吉祥。

综上所述，中国民间木版年画是农耕文化的产物。它土生土长，是农民自发的创造活动，保持着原生态、本土文化的特色，是中国版画史上一颗璀璨的明珠。

民间木版年画又是一部地域文化的辞典，从中可以找到各个地域鲜明的文化个性。

民间木版年画还是文化流通、道德教育、审美传播、信仰传承的载体与工具，是百科全书式的民间艺术形式，包蕴着一个完整的中国民间的精神。

第二节 中国民间木版年画的代表

天津杨柳青年画、苏州桃花坞年画、山东潍坊杨家埠年画和四川绵竹年画，并称为中国四大民间木版年画。

1. 天津杨柳青年画

杨柳青年画，天津市民间传统美术，与苏州桃花坞年画并称"南桃北柳"。

据传，杨柳青年画约始于明朝万历年间，盛于清代中叶。

清光绪以前是杨柳青年画发展的鼎盛时期。那时，天津杨柳青镇及其附近村庄，"家家会点染，户户善丹青"，年画也因此以产地得名。

清末民初，石印年画兴起，杨柳青年画生产日渐衰落。

国内革命战争至解放前，杨柳青年画濒于艺绝人亡的境地。

新中国成立后，在党和政府的关怀下，杨柳青年画发展迅猛，知名度也日益提高。

2006年5月20日，经国务院批准，杨柳青年画被列入第一批国家级非物质文化遗产名录。

（1）题材和表现形式

杨柳青年画题材范围极其广泛，包括风俗、历史故事、戏曲人物、娃娃美人、花卉、山水及神像等，尤以反映现实生活、时事风俗、历史故事等方面的题材为特长。

杨柳青年画题材各代均有不同特色。清鼎盛时期，除历史名人故事，以及表现吉祥昌盛、美好幸福的美女娃娃外，场面繁华热闹、人物众多、结构复杂的历史及戏曲题材日益增多，绘刻精细，设色雅致。杨柳青年画中最突出的一类题材是娃娃，这些娃娃体态丰腴、活泼可爱。他们或手持莲花，或怀抱鲤鱼，都象征吉祥美好，惹人喜爱，如图9-6所示。

清代后期，国势渐衰，表现发财致富、五谷丰登之类的吉庆民俗画，反映山河壮美的风景画，表现除霸安良之类侠义公案画等得到发展。

（2）制作方法

杨柳青年画的制作方法为"半印半画"，即先用木版雕出画面线纹，然后用墨印在纸上套过两三次单色版，再以彩笔填绘，将版画的刀法版味与绘画的笔触色调巧妙地融为一体，使两种艺术相得益彰，既有版味、木味，又有手绘的色彩斑斓与工艺性，艺术风格独特，韵味浓郁。

图9-6 杨柳青年画

（3）艺术特色

杨柳青年画继承宋、元绘画传统，吸收了明代木刻版画、工艺美术、戏剧舞台的形式，具有构图丰满、笔法匀整、色彩鲜艳、内容丰富、形式多样、情节幽默、鲜明活泼、喜气吉祥等特色。至今，杨柳青年画有2000多种画样。

受传统绘画和北方雕版插图的影响，杨柳青年画在制版方面，分"春版"和"秋版"两种，春版刻制精细、秋版刻制粗糙。刻制以木版套印与手工彩绘相结合，风格独特。

杨柳青年画常采用寓意写实等手法，构思巧妙别致，线条流畅清新，敷彩古朴典雅，富于浓郁的生活气息。

杨柳青年画以其历史积淀厚重和文化连续性突出的特征而扬名海内外，被公推为中国民间木版年画之首，对河北武强，天津东丰台，山东潍坊、高密和陕西凤翔等地年画都有 ·定的影响，是集精神与实用、历史和现世于一身的物化成果，是历史进程中的"活化石"。

2. 苏州桃花坞年画

桃花坞年画是江南地区的民间木版年画，因曾集中在苏州城内桃花坞一带生产而得名。

桃花坞木版年画源于宋代雕版印刷工艺，由绣像图演变而来，到明代发展成为民间艺术流派。

清初至乾隆年间是桃花坞年画发展的鼎盛时期。此一时期，年画外销繁荣，为满足西方客户的审美趣味，年画工匠们在作品中大量使用"阴阳""远近"之法，即"仿泰西笔法"，表现出明显的外来风格。

清后期内外战争连绵不断，经济萧条，桃花坞木版年画逐渐走向农村，乡土趣味浓厚，内容和风格反映出农民的生活愿望和欣赏习惯，手法夸张富有装饰性，色彩运用上以大红、桃红、黄、绿、紫和淡墨组成基本色调，画面丰满热闹，受到广大农民的欢迎。

鸦片战争以后，随着胶版、铜版和石印等印刷技术的发展，"月份牌"年画的流行，桃花坞年画走向衰落。

民初，桃花坞年画基本变成"俗"的农民艺术。

新中国成立以后，时代的变迁，人们生活方式的改变，现代审美观注入桃花坞年画新的活力，其独特的传统民间艺术魅力得到很好发展。

2006年，桃花坞年画经国务院批准被列入第一批国家级非物质文化遗产名录。

（1）题材和表现形式

桃花坞年画内容丰富，题材的表现形式有门画、中堂、屏条、斗方等，主要有以下几类题材：

① 祈福迎祥类，如《和气致祥》《天官赐福》《花开富贵》《福寿双全》等；

② 驱凶避邪类，如《门神》《灶君》《关公》《钟馗》等；

③ 时事风俗类，如《苏州铁路火轮车公司开往吴淞》《春牛图》《姑苏报恩寺进香图》《合家欢》等；

④ 戏曲故事类，如《杨家将》《忠义堂》《西厢记》《孙悟空大闹天宫》等；

⑤ 山水风景类，如《姑苏万年桥》《苏州阊门图》等。

（2）制作方法

桃花坞木版年画的制作流程主要为画、刻、印三道工序。

画稿完成后，先"上样"，然后，刻工采用发、衬、挑、复、剔等技法刻制，以使线条流畅，图稿不走样。

刻版完成后，进行一版一色的分版水色套印。印刷时先印墨线版，然后根据画稿的色泽再分版套色。通常用色为红、绿、黄、桃红、紫和淡墨等五六种套色。

（3）艺术特色

桃花坞年画发展脉络清晰，艺术特色鲜明：前期表现的是江南城市文化，后期则为近代乡村文化。如《牛郎织女》《美人对弈》《五子夺魁》《百子图》《西湖十景图》和《戏猫图》等。

桃花坞木版年画构图丰满，造型夸张，色彩鲜艳，线条流畅，富有装饰性和朴实感，具有强烈的地方风格和民族特色。

桃花坞木版年画是苏州人民精神信仰、文化心理和理想追求的象征。清中期桃花坞年画的"仿泰西笔法"现象，在中国民间艺术中独树一帜，在中外美术史上具有重要的地位和影响。桃花坞木版年画是一部历史的美术宝典，携带着多层次的文化信息，是世界艺术领域内不容忽视的重要的民俗艺术样式，如图9-7所示。

图9-7　桃花坞木版年画

3. 山东潍坊杨家埠年画

杨家埠木版年画是一种流传于山东省潍坊市杨家埠的传统民间版画。

杨家埠木版年画，兴起于明代，鼎盛于清。

明代杨家埠年画绘刻工丽缜密，古朴雅拙，以神像年画为主，主要有《灶王》《门神》等；也有取法于宗教木刻画的，如《三代宗亲》《神荼郁垒门神》等；还有源于小说、戏曲插图的，如《民子山》《二月二》等。

清代前期，绘刻技术更加精熟，产生了如《年年有鱼》《刘海戏金蟾》那样绘刻稳健、具有节奏感的大量优秀作品。乾隆时期及以后的一个半世纪，是木版年画商品化高度发展

的繁荣昌盛时期，"画店百家，年画千种，画版数万"，使杨家埠成为与天津杨柳青、苏州桃花坞齐名的全国三大画市之一。

清末，受杨柳青年画的影响，杨家埠年画开始创新，出现更多戏曲故事与公案小说的题材和"发福生财"类的吉庆画，如《打樱桃》《空城计》《鹿鹤同春》《榴开百子》《五福捧寿》等。这些作品给深受列强入侵、盗贼蜂起之苦的人们一种精神上的寄托和安慰。

清末民初，杨家埠年画"以变图存"，新绘画样，以适合人们已经改变的欣赏习惯，如《四季花鸟》《八仙条屏》《山水四条屏》等。

新中国成立以来，专业美术工作者参与杨家埠年画的创作，一系列与年画相关的学术交流和考察观摩活动的开展，赋予了杨家埠年画新的生机与活力。

2006年，杨家埠木版年画经国务院批准被列入第一批国家级非物质文化遗产名录。

（1）题材和表现形式

杨家埠木版年画根据农民的风俗信仰、思想要求、审美观念的不同，在题材类型上，既有神话传说、民间故事、小说戏文，又有辟邪纳福、祥禽瑞兽、风景花卉，还有时事幽默、民俗民情、游戏娱乐等，可谓洋洋大观、应有尽有。

杨家埠木版年画的题材和表现形式主要有门画、窗饰画、炕头画、中堂画、神像画等。

（2）制作方法

杨家埠木版年画制作方法，主要分勾描、刻版、印刷三道工序。

其制作工艺，首先用柳枝木炭条、香灰作画，名为"朽稿"，在朽稿基础上再完成正稿，描出线稿，反贴在梨木版上供雕刻，分别雕出线版和色版。再经过调色、夹纸、兑版、处理跑色等，手工印刷。年画印出来后，还要再手工补点上各种颜色进行简单描绘，以使年画显得自然生动。

（3）艺术特色

杨家埠木版年画植根于民间，土生土长，长期以来形成了鲜明的艺术特色。表现手法上，通过概括、象征、寓意和浪漫主义手法来体现主题。构图完整、饱满、匀称，造型夸张、粗壮、朴实，线条简练、挺拔、流畅，色彩艳丽、对比强烈，富有装饰性和浓郁的生活气息，充分体现了我国北方农民粗犷、奔放、豪爽、勤劳、幽默、爱憎分明的性格和高尚的道德情操，是典型的"山东大汉"。

杨家埠木版年画作为中国黄河流域地道的农民画，集中了劳动人民的艺术才能和勤劳智慧，凝结了广大劳动人民淳朴的思想感情和对美好生活的强烈愿望，间接地记录下了中国民俗和民间社会生活的情况，对中国文化的研究具有重要的参考价值，如图9-8所示。

4. 四川绵竹年画

四川绵竹木版年画，因产于竹纸之乡的四川省绵竹市而得名，流行于我国西南地区。绵竹年画素有"四川三宝""绵竹三绝"之美誉。

绵竹年画起源于北宋，兴于明代，盛于清代。

宋代，由于活字印刷术的发明，民间木版年画开始广为流行和发展。明清以后，各具特色的民间木版年画制作中心得以形成，四川绵竹年画为其中之一。

图9-8　杨家埠木版年画

乾隆、嘉庆年间，绵竹年画进入鼎盛时期，年画行会相继建立，专业从业人员众多，年画作坊林立，年产量高，产品除运销两湖、陕、甘、青及四川各地外，还远销印度、日本、越南和缅甸等国家。

民国时因农村经济破产和军阀混战，昔年誉满中外的绵竹年画呈现"丹青零落不成妍"的衰败景象。

新中国的诞生使绵竹年画获得了新生，一批年青的年画作者在老一辈艺人的言传身教下，创作了一批又一批的新年画。

2006年，绵竹木版年画入选首批中国非物质文化遗产项目。

（1）题材和表现形式

绵竹年画题材内容丰富，避邪迎祥、历史人物、戏曲故事、民俗民风、名人字画、花鸟虫鱼等，应有尽有。

从表现形式看，绵竹年画主要有门神、斗方、横披、中堂、屏条等。常见斗方内容有《老鼠娶亲》《三猴烫猪》等，常见横披内容有《文姬归汉》《迎春图》等，常见中堂内容有《麻姑献寿》《紫微高照》等，常见屏条内容有《三国演义》《百寿图》《二十四孝》等。

（2）制作方法

绵竹年画的制作程序和特色全在于手工施彩和勾线，主要有以下几种方式。

①明展明挂：为绘工精细富丽的一种；

②勾金：笔蘸金粉或银粉勾出图案；

③花金：是彩绘后的再加工，用木制花形戳子，拓上金或银色花纹；

④印金：印过墨线和彩绘后，再用原印版复印一遍胶水（脸手除外），然后撒上金粉或银粉，扫净余粉后即显出金线或银线；

⑤水墨：讲究笔墨烘染和淡雅的色调；

⑥常形：力求设色单纯；

⑦掭水脚：寥寥几笔大写意，是绵竹年画的特色绘法。

（3）艺术特色

绵竹年画以彩绘见长。线版完成后，年画最后全部靠手工彩绘，因此绘画性特征强烈，此乃绵竹年画最为绝妙之处。

绵竹年画用笔、用纸、用色也别具一格，一般都用粉笺纸和鸳鸯笔，颜色多用矿物色和中国民间染料加胶矾调制而成，经过"一黑二白三金黄五颜六色穿衣裳"的彩绘过程，形成单纯强烈、鲜艳明快、对比和谐的色彩效果，如图9-9所示。

图9-9　绵竹年画

绵竹年画构图讲求对称、完整、饱满，主次分明，多样统一；色彩上讲究"深配浅、酽配淡，深浅酽淡要相间"，设色单纯、艳丽，强烈明快，构成红火、热烈的艺术效果；线条讲求洗练、流畅，刚柔结合，疏密有致，"流水褶子要活套，铁线褶子要挺直"，使绵竹年画具有更加强烈的节奏感和韵律感；而夸张、变形、象征、寓意的造型，使绵竹年画呈现更加浓郁的乡土风味和鲜明的地方特色。

5.其他地区的年画

除了以天津杨柳青年画、苏州桃花坞年画、山东潍坊杨家埠年画和四川绵竹年画为代表的中国民间四大木版年画以外，中国民间还有很多很优秀的木版年画种类，现选其中几例做一简要介绍。

（1）河南朱仙镇年画

朱仙镇木版年画是中国木版年画的鼻祖，主要分布于河南省开封朱仙镇及其周边地区。

朱仙镇木版年画始于唐，兴于宋，极盛于明清。

朱仙镇年画大多取材于历史戏曲、演义、神话故事和民间传说，几乎每幅年画都流传着一个动人的故事。其形式主要有两大类，一类是神祇画，如灶君神、天地神等；另一类是门神类，是朱仙镇木版年画的最主要类型。门神中以秦琼、尉迟敬德两位武将为主，还有五子、福禄寿等。

朱仙镇木版年画主要分为阴刻和阳刻，有黑白画和套色画两种形式，采用的是手工水

印，具有线条粗犷挺拔、粗细有
序，形象夸张、头大身小，构图
饱满、对称和谐、色彩简洁浓重、
对比强烈的艺术特点，如图9-10
所示。

2006年，朱仙镇木版年画经
国务院批准被列入第一批国家级
非物质文化遗产名录。

（2）河北武强年画

武强年画因其产地在河北武
强而得名，以其深厚的民间民俗、
独特的民族艺术风格而享誉国内，
驰名海外。

武强年画题材丰富，山水、
人物、动物、花卉、神像、戏曲
故事、神话传说、时事新闻、组
字花谜等品类繁多，被誉为"农
耕社会的艺术代表""民俗生活的
大观园"。

武强年画形式众多，有门画、
中堂、屏条、窗画、灶画、炕围
等，共计30余种；武强年画艺术
特征鲜明，构图饱满，造型夸张，
线条粗犷，色调明快，寓意吉祥，
图文并茂，如图9-11所示。

（3）山西晋南年画

山西年画分南北两大支系：
晋北年画，以大同、应县为代表；
晋南年画，以临汾、运城为中心。

晋南年画题材，以戏曲场景、
人物故事最具特色。画幅形式有
中堂、屏条、横披、斗方、挂笺、
桌围、灶画、箱画等；晋南年画
的制作有半绘半印，也有完全套
色的大红、桃红、黄绿、黑五色，
对比强烈，绘制粗犷，风格豪放、
明快、洒脱，如图9-12所示。

图9-10　朱仙镇木版年画

图9-11　武强年画

图9-12　晋南年画

图9-13　滩头木版年画

图9-14　漳州木版年画

（4）湖南滩头年画

滩头年画是湖南省宝庆（现为邵阳市）隆回滩头镇汉族民间艺术。

滩头年画多以祝福新年的喜庆丰登、免除灾祸的古老民间习俗为题材，反映人们对生活的美好祝愿和精神寄托。从题材内容和品种来看，可分为神像（门神、财神和灶神）、吉祥如意、故事（戏文、仕女娃娃）三大类。

滩头年画色彩火红、鲜艳，造型粗犷、夸张，构图简洁、均衡，用线刚劲挺拔，运动感强，富有装饰意味，如图9-13所示。

（5）福建漳州年画

漳州木版年画，始于宋代，盛于明清，主要流传于漳州的芗城区和闽南、岭南一带，并远销我国台湾、我国香港和东南亚等地。

漳州木版年画内容主要是喜庆迎新和避邪镇宅两大类。喜庆迎新类常见的题材有"五谷丰登""莲生贵子""三阳开泰"以及戏曲人物故事等。避邪镇宅类，常见内容有"祈福""童子""秦叔宝和尉迟恭""武财神"等。

漳州木版年画制作工艺独具一格，其雕版线条粗细迥异、刚柔相济，以挺健黑线为主。用色追求简明对比，印制采用分版分色手工套印，称为"饰版"。漳州年画构图大方，造型夸张，特别是用黑纸印制的年画，为其他地区所罕见，如图9-14所示。

2006年，漳州木版年画入选第一批国家级非物质文化遗产名录。

（6）高密扑灰年画

高密扑灰年画，亦称"民间写意画"，是山东省高密市的民间传统美术。

高密扑灰年画起源于明朝初期。早期的扑灰年画，受庙宇壁画的影响较深，一般工多意少，风格粗犷，以水墨为主，古朴典雅，被人们称为"老抹画子"。清乾隆时期以后，以色代墨，色彩艳丽，形象追求动感，线条豪放，形成了一种新的格调。

高密扑灰年画多采用全开纸作画，以大见长，构图上往往采取宁简勿繁的手法，少用

背景甚至省略背景，让人物占满画面空间，极具醒目效果，如图9-15所示。

2006年，高密扑灰年画经国务院批准被列入第一批国家级非物质文化遗产名录。

图9-15　高密扑灰年画

第三节　年画的现代应用

如今，传统年画作为商品很难走进大众市场，但提炼年画中的元素应用于现代设计中，将其礼品化、实用化、日常化，可使年画进入现代视野，焕发出新的生机。年画在现代的应用，可以通过两个渠道实现。

一是非商业性的应用。如应用于公益广告，代表例子有：现在大街小巷随处可见以"中国梦"为主题的系列年画，将传统年画与我们的"中国梦"联系起来，生动地展现出中华民族的传统美德，让人记忆深刻。这种形式，将传统年画中的内涵寓意提炼出来，加上现代的中国精神、中国情怀，将"中国梦"表达得淋漓尽致。

年画的非商业性应用还有纪念品类型，如：北京奥运会纪念币背面的图案采用了年画的人物形象，很好地凸显了我国深厚的文化底蕴和艺术特色，向世界展示了博大精深的中国文化，完美地体现了"民族的才是世界的"。纪念币图案将传统年画中儿童形象与放风筝、跳山羊、滚铁圈、踢毽子、纸风车这些中国传统民间的游戏结合，让世界了解到了中国传统文化。

二是广泛的商业性应用，其主要应用范围有广告、年历、礼盒、红包、日用品、服装服饰，以及室内外装潢设计等，如利用谐音以寄寓人们美好愿望的室内摆件、壁挂、屏风、家具等。

那么，让我们来欣赏一组带有"年画"风格的广告海报，再次感受传统民俗在现代应用中所焕发出的生机，如图9-16所示。

图9-16　年画风格的海报

思考题

1.简述年画的文化内涵。

2.简述年画的文化价值。

第十章
说唱的风雅——曲艺

扫码获取
◆配套视频
◆配套课件

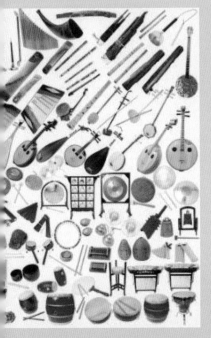

图10-1　中国传统乐器

◆导读：

曲艺这词儿是解放后才有的。解放后把相声、评书、京韵大鼓、梅花大鼓、京东大鼓、乐亭大鼓、西河大鼓、北京琴书、河南坠子、东北大鼓、山东大鼓、变戏法的（现在叫魔术了）、单弦牌子曲、八角鼓、竹板书、快板、莲花落、什不闲儿这些统称曲艺。

总之，就是把中华民族的各种说唱类的民间艺术统称为曲艺。它是由民间口头文学和歌唱艺术经过长期发展演变形成的一种独特的艺术形式，这其中包括相声、评书、琴书、道情、大鼓、板诵等众多曲种。具体来说，曲艺这种民间艺术形式包括四种类型，一是语言类，如相声、评话板诵（快板）、评书等；二是音乐类，如歌曲、牌子曲和杂曲等；三是说唱类，如琴书、渔鼓道情以及鼓书、弹词等；四是"似说似唱"类，如数来宝、快书等。

在别的艺术形式里，真的很难看到如此丰富的表演元素。有说有唱，有戏有舞，有口技有反串……

当然，最根本的还是说唱。曲艺说到底更倾向于听觉艺术，它对语言的韵味和唱词的腔调拿捏得尤为精准，依情走腔，依字行腔，刚柔并济中，把一个个人物和故事形象生动地呈现给听众，尽显声音的魅力。

曲艺表演的音乐，使用的大都是传统的中国乐器，常见的有笛子、二胡、琵琶、扬琴、三弦、书鼓，不常见的有四胡、渔鼓、雷琴、坠琴、曲胡、冬不拉、马头琴等。因地域、曲种不同，使用也有所不同，从一两种到十几种不等，各种传统乐器合奏的感觉，或古典深沉，或激昂欢畅，让人恍然觉得，这不就是"中国的交响乐"吗？如图10-1所示。

曲艺表演对场地的选择比较自由。搬上舞台，有了灯光和音效，那是锦上添花。没有舞台，随便找块空地也能开演，且勿论高下，各有千秋，可庙堂可江湖。

作为中国最具民族特点和民间意味的表演艺术形式集成，曲艺具有这样几个主要的艺术特征：其一，曲艺表演的语言必须适于说或唱，一定要生动活泼，简练精辟并易于上口。其二，曲艺是由演员装扮成不同角色，以"一人多角"的方式，通过说、唱，把各种人物、故事表演给听众。其三，曲目、书目的内容多以短小精悍为主，曲艺演员通常能够自己创作、自己表演。其四，曲艺以说、唱为艺术表现的主要手段，是诉诸人们听觉的艺术，它通过说、唱刺激听众的听觉来驱动听众的形象思维，在听众的思维想象中与演员共同完成艺术创造。其五，曲艺演员必须具备坚实的说功、唱功、做功和高超的模仿力。

以上是曲艺品种的共性。同时这些曲种又是各自独立存在，同一曲种由于表演者各有所长，又形成不同的艺术流派，即使是同一流派，也因为表演者的差别而各具特色，这就形成了曲坛上百花争艳的繁荣景象。

◆ 学习目标：

1.了解什么是曲艺、曲艺的功能、曲艺音乐的特点及风格。

2.认真聆听京韵大鼓、苏州弹词等曲艺音乐，感受南北有代表性的说唱音乐的特点，并能用自己的语言简述当代曲艺在内容、形式上的发展。

第一节 曲艺的艺术手法

曲艺的艺术手法主要有六种。

1. 说

说要明白生动。在介绍地点、描写环境、讲解故事的来龙去脉，刻画人物、模拟人物对话、剖析人物心理活动以及做出评价等多方面，自始至终说得明白生动，引人入胜。

2. 唱

唱要优美动听。曲艺演唱的往往是较长的叙事诗或抒情诗，这就要求演员结合故事情节和人物思想感情，引吭高歌。在一篇唱词中，要有一两个核心唱段，设计好优美动听的唱腔，以感染观众。

3. 演

特别要注意表情。表演时，要求演员靠声调、语气和面部表情的变化来表达思想感情，而形体动作和小道具的运用则是辅助性的。表演前要设计好人物的位置，眼神的视线要有目的性，面部表情主要靠眼神的变化向观众交代。有时语言、表演结合在一起，叫话相齐发。曲艺的表演讲究神似，模拟动作不宜过多。

4. 评

评论时要观点鲜明。演员在演唱过程中，凡对书里的事物进行评论介绍，对书里的主要正面人物着重赞扬，对某些反面人物批判贬抑，都要观点鲜明。经常使用的手法有散文、韵白、唱词三种。

评，有时是夹叙夹评，在传统书目中称为"人物赞"。它用寥寥数笔塑造人物的神采和外貌，给人留下深刻的印象。

5. 噱

重点要趣味隽永。曲艺要有趣味性、娱乐性。相声是逗笑的，相声以外的其他曲种也要求有适当的"噱头""包袱儿"，使听众听了感到轻松愉快。那种为逗笑而逗笑，一味耍贫嘴的表演，则会起到相反效果。应该提倡的是趣味高尚、耐人琢磨的"噱头"。

6. 学

学要绘声绘形。根据叙述故事情节和刻画人物特征的需要，演员表演时常常仿学方言、方音，以模拟不同的人物；仿学市场叫卖声、戏曲唱腔，以描绘特定环境；有时也用鸡鸣、犬吠、马嘶声等口技，使听众从声音形象上产生真实感。这种手法简洁有力。过去表演相声提到"学"时常说"学点天上飞的，地下跑的，河里凫的，草窠里蹦的"，这说明当时相声还带着表演口技的痕迹，现在则已经很少有人表演了。

说、唱、演、评、噱、学，这六种艺术手法，是从多数曲种当中提炼归纳出来的。个别曲种如弹词，还强调演员表演时要掌握乐器（琵琶、三弦），所以它的艺术手法中又多

了一个"弹"，这只是大同中的小异。

这种从劳动生活中诞生的艺术，用最通俗易懂的语言、最活泼生动的形式演绎着历史传说、神怪故事，讲述着人生百态、善恶忠奸，在漫长的岁月里，娱乐过无数老百姓的茶余饭后和田间地头，也承担起"教化正俗"的使命，传播着最普世的是非观与荣辱观。

曲艺的魅力，不是我们三言两语和几张图片能够说明的，读者朋友们，若您有机会，希望您能走近它们，用心聆听一次，您就都懂了。

第二节　几种典型的曲艺形式

1. 相声

相声是一种民间说唱曲艺。它以说、学、逗、唱为形式，突出其特点。著名相声演员有马三立、张寿臣、侯宝林、刘宝瑞、苏文茂、马季、姜昆、侯耀文、郭德纲等。

相声具有轻松、活泼、滑稽、风趣的特点，又能通过幽默、诙谐的语言和表演，增长群众的知识，满足群众文化娱乐的要求。最常见的形式是一个人说的单口和甲乙二人捧逗争哏的对口。三人以上的群口，已很少有人表演。南方的独角戏（滑稽）、四川的相书都属于这一类。

相声源于北京，发展在天津。相声最初的形态便是北京皇城根下成长起来的艺术。相声起源于清朝末年，在民国时有了很大的发展。相声从出现之日起，便是一门方言的艺术，用的就是北京土话，因为在清朝末年是没有"普通话"这一说的。就像中国任何一门曲艺，都有承载自己艺术的方言基础，曲艺包括中国传统的语言类艺术，用的都是它的发祥之地的方言，如河南坠子用河南话，长沙弹词用长沙话。全国的相声演员用类似于普通话的北京方言去说相声，这就像全国的京剧演员，用湖广音中州韵念白是一个道理。总的来说，没有一门曲艺、一种戏曲是在普通话的条件下生长的，说唱类艺术必须浸泡在方言的营养中才能生根发芽。

相声类曲种是曲艺艺术中形态构成较为独特的一个曲种类型，既包括汉族曲艺中影响较大的相声、"答嘴鼓"（即流行于福建和台湾一带的表演形式，类似"对口"，但是即兴性很强，对话采用的语言均为格律比较规整的韵文，曲本的语体类似于数来宝的唱词）和四川的"相书"（说唱类的表演）等，也包括诸如朝鲜族用朝鲜语表演的"漫谈"（类似于相声的"单口"）和"才谈"（类似于相声的"对口"），以及受汉族相声艺术的影响所形成的同类少数民族曲种，如蒙古族的"笑嗑亚热"（简单理解为"蒙古语相声"）……

另外，四川的"相书"是一种通过戏剧性很强的喜剧性虚拟"说唱"来"以趣明理"的曲艺品种，这种形式在北方相声的形成过程中也曾经存在过，就是用布幔围起来表演，故被称为"暗相声"或者"暗春"，与不用布幔的表演"明春"相对应而存在。在四川，这种表演则发展成了一种独立存在的曲种形式，即"相书"。汉族的相声基本上采用北京话来表演，是整个曲艺艺术门类中流传最广、影响最大的曲艺形式，又是整个曲艺形式中自身形态比较发达的曲种，所以汉族相声是探讨相声类曲种最主要的类型。

说、学、逗、唱是相声演员的四大基本功。

说：讲故事，还有说话和铺垫的方式。包括说、批、念、讲四种手法，有对对联、猜谜语、解字意、绕口令、反正话、颠倒话、歇后语、俏皮话、短笑话、趣闻轶事等。

学：模仿各种人物、方言和其他声音，学唱戏曲的名家名段，学各种口技、双簧，模拟方言、市声以及男女老幼的音容笑貌、风俗习惯礼仪。现代也有学唱歌跳舞。

逗：制造笑料，及逗人笑。甲、乙二人，一宾一主，一智一愚，以滑稽口吻互相捧逗，褒贬评论，讽刺嘲谑。

唱：经常被认为是唱戏，唱歌。实际上"唱"是指演唱"太平歌词"。太平歌词是相声的本功唱。

2. 道情

道情形式简单，一般都是艺人左手握两块竹板，并用手肘部抱着薄猪油皮的竹筒（名为道情筒），一边用指敲筒、以竹击节，一边唱曲。唱词为七字句，也有五字句，以唱为主，兼有道白。其曲调和民歌比较接近，词白通俗易懂。讲究发音明朗，节拍清楚，唱法有高低快慢之唱，甚受农民欢迎。

3. 评书评话

中国评书评话是一个历史悠久的曲种，一个人或坐或立，或以醒木、折扇为道具辅助表演，曾在全国各大书场盛极一时。清末民初时，评书的表演为一人坐于桌后表演，道具有折扇和醒木，服装为长衫；至20世纪中叶，多不再用桌椅及折扇、醒木等道具，而以站立说演，服装也较不固定。

评书特点是只说不唱，由一个演员讲故事。"评"是用评语评论的意思。李渔在《闲情偶寄》中说评书是"话则本之街谈巷议，事则取其直说明言"。评书一般都用普通话讲述，也有使用地方方言的，如四川评书、湖北评书等。

著名的评书表演艺术家连阔如（1903—1971）说书时语重声宏，说表做工自成风格，在评讲方面见识独到，胜人一筹。他擅长的书目有《东汉演义》《三国演义》等。他生前经常在广播电台播讲，誉满京都，曾有"千家万户听评书，净街净巷连阔如"的赞语。

4. 弹词

弹词是一种古老的传统曲艺，流行于中国南方，是常用琵琶、三弦伴奏的说唱文学形式。一般是由两个人弹唱，一人弹三弦，一人弹琵琶，有说有唱，称为双挡。也有一个人自弹自唱的。弹词开始出现于明中叶，至清代极为繁荣，清代以来主要流行在长江三角洲一带，特别是上海、江苏、浙江等地，其中苏州弹词（又称苏州评弹）最为著名，是清代讲唱文学中成就最高、影响最大、流传作品最多的一种。它由说、噱、弹、唱等部分组成，其中表演者以第三人称的口吻讲说叙述为"表白"，以第一人称口吻模拟书中人物进行说表的叫"道白"，"噱"指"噱头""放噱"，通过"说唱"叙述制造戏剧性效果，引人发笑；"弹"指乐器伴奏；"唱"即演唱。唱词以七言句为主，间有三言衬字。其作品多为长篇，每次开说前往往插上一段开篇，弹词多用第三人称叙述，文字浅近，语言上有"国音"和"土音"之分。

5. 大鼓

大鼓流行于华北、东北等地区，一般用三弦伴奏，演员打鼓演唱。也有的不用乐器伴奏，只打鼓演唱。它是黄河流域的产物，盛行于清末，是从民歌小调发展变化来的。北方大鼓最早的一种是犁铧大鼓（即山东大鼓、梨花大鼓），它的曲调唱腔是从鲁北农村中一种和生产劳动相结合的民歌发展成的，带有浓厚的地方色彩和淳朴健康的乡土气息。

全国二十几种大鼓，多按地域起名，如西河大鼓、山东大鼓、京韵大鼓、乐亭大鼓、北板大鼓、京东大鼓、奉调大鼓、淮南大鼓等。按乐器分有铁片大鼓、木板大鼓、梅花大鼓、梨花大鼓、清音大鼓等。

1985年，根据老舍先生原著改编的电视剧《四世同堂》热播，其片头曲《重整河山待后生》也同样获得好评。而演唱者，正是京韵大鼓表演艺术家，年过古稀之年的骆玉笙。

说起京韵大鼓，它其实是一种使用北京方言演唱的北方曲艺。其前身是沧州木板大鼓，经过不断革新，并吸收了京剧的发音吐字与部分唱腔，最终成熟。京韵大鼓属于鼓词类曲艺音乐，主要流行于包括北京、天津在内的华北及东北地区，是中国北方说唱音乐中艺术成就较高的曲种，同时在全国的说唱音乐曲种中也占有相当重要的地位。

京韵大鼓的最大特点是半说半唱。唱词基本为七字句和十字句，多为上下句的反复，讲究语气韵味，与唱腔衔接自然。主要伴奏乐器为大三弦与四胡，也有琵琶。演员则自击鼓板掌握节奏。

不过京韵大鼓后继乏人，面临着存亡绝续的处境。如何使这份厚重的文化遗产薪火相传，既是曲艺工作者的历史使命，同时也是全社会的共同责任。

西河大鼓也是北方较为典型的鼓书即鼓曲形式，普遍流行于河北境内并流传到周边河南、山东、北京、天津和内蒙古及东北地区。

西河大鼓由木板大鼓发展而来，早在清康、雍、乾时期，冀中一代流行着许多说唱艺术，诸如弦子书、渔鼓道情等，西河大鼓就是在这样的环境中孕育而生的。河间一代有不少说唱艺人，他们根据当地的小调、民歌唱出一种新的调子，并用犁铧片击拍，这就是西河大鼓的雏形，故曰"犁铧片"，后又称"河间大鼓"。

西河大鼓属于鼓曲类曲种。表演方式十分简单，演员左手持两片钢板，磕打有声，右手以鼓键子击扁鼓，鼓板配合击打，为演唱按节，另有乐手弹三弦为演唱伴奏。有说有唱，说唱相间，叙述故事。一人说唱，称"单口"；二人合演，称"对口"。伴奏乐器，起初主要是大三弦。后来，有的演出团队为了增加音乐效果，又加了四胡、扬琴、琵琶等。

西河大鼓的表演，分"说书""唱段"两类。

说书有说有唱，说唱相间，叙述完整的故事。书目基本是中长篇。长篇书又名"蔓子活儿"，往往连续演唱数月。中篇书又名"巴棍儿"，一般可以连演10余场。中篇书大都是实口实词，创作时间比较早，艺术水平比较高。

唱段是通篇歌唱，没有说白。一个唱段，唱词大约100～200句。它表现的只是故事的片段，或具娱乐性、抒情性的诗词。另有"书帽儿"，又名"小巴札儿"，唱词仅数十行，多系笑话儿、巧说之类，一般用它在正书开演之前"垫场"。西河大鼓情节曲折，语言生动，是我国优秀的民间艺术遗产，自诞生之日起就受到广大流行地群众的喜爱。但20世纪中后期以来，西河大鼓的传承与发展出现了空前的危机，创演凋零，传人断档，大有

消亡的危险，国家非常重视对非物质文化遗产的保护，2006年5月20日，该曲艺经国务院批准被列入第一批国家级非物质文化遗产名录。西河大鼓是我国不可或缺的艺术瑰宝，是我们民族文化的一个集中体现。

6. 琴书

琴书是一种汉族民间艺术，因主要伴奏乐器是扬琴而得名。扬琴是波斯乐器，流入我国有四百多年的历史，可以说琴书是一种"洋为中用"的形式。琴书一般是以地名命名，如山东琴书、贵州琴书、云南琴书、徐州琴书等，琴书的表现形式不一，有一人立唱，两人或多人坐唱或走唱，也有分角色拆唱。唱词也根据其乐曲，有七字句、十字句和长短句之分。有说有唱，一般以唱为主，以说为辅。伴奏乐器除扬琴之外，也兼用三弦、二胡、筝、坠胡等。

琴书一般是两个人演唱，演唱兼伴奏，一人打扬琴，一人拉坠琴。也有加上古筝或配上软弓子小胡琴的，还有以三弦代替古筝的。山东琴书、徐州琴书大体相同。常德丝弦、四川扬琴、北京琴书等也属此类。

一把折扇，一块醒木，演绎了一代传奇；一身长衫，一语双关，呈现出百态人生。

曲艺作为一种传统的艺术形式，经过了时间的洗礼与磨炼，在当代更是散发出它独特的魅力！

思考题

1.什么是曲艺？

2.什么是京韵大鼓？

第十一章
民间元素的现代表达

◆导读：

博大精深的中国传统民间美术蕴含着丰富的民族文化内涵，传统民间美术一直以来成为中国历朝历代艺术家创作的肥沃土壤。艺术家从中国民间美术中汲取着丰富的艺术养分，民间艺术为一切艺术创作与创新提供了不竭的艺术源泉。具备传统文化内核的民间美术也深刻地影响着我国的艺术设计与创作，如果能够善加利用与发掘中国民间美术所蕴藏的智慧，就能给现代设计者带来无限的灵感和启发。民间美术作为中华民族最为本原的艺术审美精神，它的产生与人们的衣食住行等日常生活息息相关。民间美术的创作旨在将实用与审美相结合，与现代艺术设计的目的高度一致，从审美心态和创作形式上，民间美术与现代艺术设计都有着一种内在的必然联系。发掘我国民间美术中的优秀元素以丰富现代艺术设计，从民间美术的视觉符号语言、造型法则、色彩特征与审美特征、创作思维方式等各个方面进行积极的借鉴，将民间美术与现代设计进行有机融合。民间美术的丰富性、地区性和民族性特征，以及其内在的人文和自然观念的共通性，都极大地丰富了现代艺术设计的民族文化内涵。将民间美术融入现代艺术设计不仅彰显了我国丰富的本土文化根源，也树立了中华民族的文化自信心。

扫码获取
◆配套视频
◆配套课件

◆学习目标：

1.培养对中国民间美术作品的初步的欣赏能力。

2.了解民间艺术的内涵。

第一节　民族风格的视觉设计

1. 图形设计

图形艺术是视觉传达设计中的视觉中心，是创意表达的视觉语言。图形的传播比文字更直观，更具视觉传达的冲击力。在信息时代，图形无处不在，如标志图形、装饰纹样等，已成为信息交流中不可缺少的方式和手段。在图形设计中要对传统艺术元素加以提炼、运用与创新，取其精髓，继而结合现代的设计手法对其进行再创造，形成特有的民族化的设计艺术。传统民间图形的资源极其丰富，其中有一个最具代表性、也是最受设计师们推崇的传统元素，那就是吉祥符号。"吉祥"是对未来生活的祝福和展望，是中国人对万事万物祝福的心理愿望和美好祝愿。

现代图形创意设计对吉祥图形的运用一般可以分为两种情况：第一种变其形含其意，第二种变其形延其意。

首先，我们先来了解第一种用法：变其形含其意。

变其形含其意是指对吉祥图形的造型进行变形，使其意义得以沿袭。为了符合设计的形式，对传统的吉祥图形进行造型处理，使其传统的形式符合主题表达的要求，并使吉祥图形的本义得以传达。

比如北京2008年奥运会申办标志，韩美林老师运用国画笔触重新演绎了奥运五环。环环相扣组成中国传统手工艺"中国结"的造型，这将传统艺术与奥运的人文精神紧紧相连。换个角度，整个标志又像极了中国传统运动——太极拳的基本姿势。设计中采用了中国画的写意手法，对传统的吉祥图案"中国结"进行了抽象处理，获得了似与不似之间的最佳形象，恰到好处地表现出"中国结"和"无限运动"的意象结合体，不仅保留了浓郁的中国文化，也传达出吉祥的中国祝福，得到世界的认同，如图11-1所示。

吉祥图形的第二种用法：变其形延其意。

对吉祥图形的造型进行变形，其意义也得以延伸。现代的主题完全依靠传统的形象和意义进行表现和传达是不现实的，有的现代主题必须对传统的形象和意义进行改造才能符合其设计要求，达到设计目的。

凤凰卫视的台标设计，借用传统彩陶上的神鸟凤形图形，以中国特有的"喜相逢"结构形式，反映出一种深厚的文化底蕴，同时神鸟两两相对旋转的翅膀极富动感，体现了现代媒体的特色。该台标运用传统文化中最推崇的黄色，符合该台为全球华人服务的定位。凤凰独特的台标给每一个见过它的人都留下了深刻印象，使遍布在世界各地的华人获得了它的形象感召，如图11-2所示。

中国吉祥图形是民族文化的宝贵财富，是民族文化在历史长河中积淀的成果，它的创新发展象征着吉祥文化正在现代设计领域熠熠生辉。因此，我们要在理解的基础上取其"形"、延其"意"、传其

图11-1　北京2008年奥运会申办标志

图11-2　凤凰卫视台标

"神"，将吉祥的精神元素融入现代设计之中，用现代化、国际化的视觉语言来表达，打造出创新的民族文化设计。民族的文化精神和国际化的设计理念共同融汇成的设计意识，必定会使我们倡导的具有民族文化和个性文化的现代设计体现出更强的文化性与社会性。

2. 海报设计

在海报设计中，设计师所要努力把握的不仅是形式与内容，更重要的是抓住中国传统视觉符号所蕴含的精神方式与审美内涵，将传统文化符号转化为现代视觉语言，达到把传承与创新巧妙结合、审美与功能完美融合的目的。例如：我国著名设计大师靳埭强的《汉字》系列作品，糅合

图11-3　设计大师靳埭强的《汉字》系列作品

了中国传统文化的精髓并寻求出符合自己审美要求的创意表现方法。作品中，主题字分别为"云""山""风""水"，"云"有着飘逸动感的身姿；"山"有着伟岸的胸襟；"风"有着急若流星的速度；"水"有着柔之胜刚的灵动，汉字与笔、墨、纸、砚构成新的意象，表达了书者与工匠的情感融合，字与笔是"恩重如山"般的感情，字与纸是"如鱼得水"般的亲昵，字与砚是"如沐清风"般的得意，字与墨是"闲逸如云"般的飘逸。靳先生的作品就像是一幅意味悠长的古画，却又充满了现代节奏的气息，白色通常用来凸显主题，彰显独特魅力。"惜墨如金"的创作态度使他的作品几乎找不出多余和累赘的墨迹，恰到好处，如图11-3所示。

第五届国际美浓陶瓷大赛设计大师陈幼坚个人讲座宣传海报作品用"古"和"今"两个汉字来强调研讨会的主题：用传统创造一个新的传统。"古"字意味着过去，"今"字寓意现在。下部分特写一个"古"字，并使它向上延伸进一片绿叶中。这片绿叶由汉字"今"表现出来。深棕色反映了旧传统，而金属绿强调了新传统，如图11-4所示。

陈幼坚老师的另一个海报作品《书法》，将古代中国印泥图案打开成阴阳形状。按照道家理论，阴阳这两个元素构成整个宇宙。同时形状也构成了表达主题的一对引号——通过书法艺术的传递。书法和文字含义之间和谐贯穿了书写表达的所有形式。每一笔似乎都因超越含义的独特讯息而显得生动起来。书法可以通过那些"无形之相""无形之音"的韵律而使它的作者和观众之间形成一种跨越时代的连接，如图11-5所示。

图11-4　陈幼坚个人讲座宣传海报作品

3. 包装设计

现代商品包装的发展从19世纪中期工业革命以后才真正发展开来，从那时候开始才有了真正意思上所谓的商品包装，经历了设计——材料——

图11-5　陶瓷大赛陈幼坚海报作品《书法》

机械——工厂生产这个漫长的阶段，它代表了人类文明的进步，并不断向满足人们对商品包装的物质功能与审美功能需要为中心的方向发展。

包装设计是产品进行市场推广的重要组成部分，包装的好坏对产品的销售起着非常重要的作用。

品牌包装设计应从商标、图案、色彩、造型、材料等构成要素入手，在考虑商品特性的基础上，遵循品牌设计的一些基本原则，如：保护商品、美化商品、方便使用等，使各项设计要素协调搭配，相得益彰，以取得最佳的包装设计方案。如果从营销的角度出发，品牌包装图案和色彩设计是突出商品个性的重要因素，个性化的品牌形象是最有效的促销手段。

包装是品牌理念、产品特性、消费心理的综合反映，它直接影响到消费者的购买欲。我们深信，包装是建立产品与消费者亲和力的有力手段。经济全球化的今天，包装与商品已融为一体。包装作为实现商品价值和使用价值的手段，在生产、流通、销售和消费领域中，发挥着极其重要的作用，是企业界、设计师不得不关注的重要课题。包装的功能是保护商品、传达商品信息、方便使用、方便运输、促进销售、提高产品附加值。包装作为一门综合性学科，具有商品和艺术相结合的双重性。

商品的包装被称为"无言的推销员"，是品牌视觉形象设计的一个重要部分。一项市场调查表明：家庭主妇到超级市场购物时，由于精美包装的吸引而购买的商品通常超过预算的45%左右，足见包装的魅力之大。包装设计已成为现代商品生产和营销最重要的环节之一。优秀的包装和展示出的设计理念能够迅速抓住消费者的注意并激发消费者去购买产品。

（1）包装设计中视觉的分类

包装的文字除字体设计之外，文字的版面编排处理也是商品包装设计的重要因素之一，我们在进行包装设计中多把这美丽和丰富的符号进行合理地组合及安排，构造出和谐统一的画面。因此，在商品包装中，无论是单体字还是组合字，都有双重的识别设计，分别是直接识别和间接识别。

文字的直接识别主要是体现商品包装上的功能性，在文字的编排上保证消费者能够顺利阅读，它包括：商品或品牌的名称、原材料或生产工艺、功效说明、容量、相关指标、广告语、企业名称、联系方式、安全提示等。在包装中的直接识别语言组织上要通俗易懂，品牌形象要表达准确，要以较为直接的方式传递给消费者。文字的间接识别主要是指文字的艺术性，使字体通过编排的方式产生一定的形式美，在阅读功能的同时产生美的视觉效果，因此表现手法非常之多，主要有：对立、连接、矛盾、重复、夸张、手写等。

（2）包装中的版式设计

包装设计中的版式编排是包装视觉化设计的重要环节，包装中版式的处理不仅要注意字与字的关系，还应该注意到行与行、组与组的关系。包装上的文字编排应在不同的方向、不同的大小、不同的位置进行整体的考虑，像我们常见的主要有：横排式、竖排式、适行式、阶梯式、对应式、集中式等。总的来说，包装的识别设计在版式上的编排原则有以下几点：

① 商品或品牌名称在整个版式的编排上是最为重要的部分，在包装的整个版式构图中应放在最为显眼的中心部位，必须要以文字加以表现，给人以深刻印象。

② 遇到瓶贴的包装时，瓶贴上的字体编排是立体包装的组成部分，因此瓶贴的直接识别和间接识别都必须包含字体设计。

③ 注意字体设计的多样化，不同的字体都具备了不同的性格特征，有多少视觉风格的表现就有多少与之匹配的字体，例如像茶叶这种传统商品包装时，适合仿宋或楷体等传统字体；像手机这类现代商品的包装就适合使用黑体或等线体。

④ 注意图形和其他视觉元素与文字的和谐统一，字体风格必须与版式的整体风格保持一致。

民族风格的包装设计，不是对其他风格的模仿，也不是对中国传统图案生搬硬套的简单化应用，而是从中国传统的文化中取其精华，提炼出适合现代特定文化背景的设计元素，让传统中国文化与现代中国文化完美结合，形成具有独特识别性的中国风格式包装，如图11-6所示。

在包装设计的过程中，要想体现"中国风"，就要在设计的过程中学会汲取中国传统图案精华，同时结合设计的主题要求进行包装设计。或借用具有吉祥象征意义的传统图形表达某种情感，或把传统图形的某些元素进行提炼、升华，进行重构赋予其新的寓意，或把传统图形中的设计表现手法运用到包装设计的图形设计中，使"中国风"的包装既具有传统韵味，又具有时代创新性。

图11-6 民族风格包装

4. 品牌识别设计

品牌资源是所有可以用来建立巩固品牌权益与品牌形象的方法，涉及品牌与消费者的接触及消费者的品牌体验，可以影响与改变消费者的品牌认知与品牌态度。营销沟通渠道是重要的品牌资源，包括媒体广告、公共关系、人员推销、促销活动、直接营销、事件营销和内部员工沟通等。品牌资源管理是一项长期的战略性团队工作。

品牌的影响力与号召力一直占据着商品流通的核心地位，在经济全球化的今天，产品过剩、媒体多元和广告轰炸已经成为这个时代较为普遍的现象。当消费者选择的空间不断扩大化，如何使产品经营扩大，品牌的识别自然而然地起到了决定性的作用。

品牌识别设计（Brand Identity Design）不仅仅是为了建立差异化的品牌形象，维护品牌形象的统一性，最为重要的是品牌识别设计的传播是针对产品销售或品牌有效传播所做的整体识别设计。为了达到理想的传播效果，整合媒介资源，行之有效的品牌识别设计显得尤为重要。虽然视觉识别是品牌识别的重要内容，规范的外观表现对品牌文化的表达、对品牌的清晰定义，也是选择符号标记的先决条件。虽然现在有很多图形指南，但拥有这些指南的公司仍难以找到其品牌识别的精确传播。外观识别标记一定要反映品牌的独特之

处，但它们却不构成独特性的本身。总体来说，在设计开发的过程中，从形象概念到设计概念，再从设计概念到视觉符号，这是两个关键的阶段。这两个阶段学习和掌握好了，企业视觉识别传播设计的基础也就具备了。

品牌基础视觉识别设计是整个视觉识别系统的基础，占据极为重要的核心位置。它不仅是品牌理念文化和行为识别的视觉传播，更对其他延伸性的应用系统设计起着指导和规范的作用。

视觉识别传播设计主要包括基础视觉识别传播和延伸性的应用视觉识别传播。那么，基础视觉识别的传播主要包括：企业品牌标志的传播、标准字和标准色的识别传播、精神标语的传播、企业造型的传播、象征图案和基本要素的组合设计传播。

① 基本要素：标志、标准字和标准色是构成基础视觉识别传播设计的基本要素，其中，标志最为重要。

标志，英文为LOGO，是表明事物特征的记号、商标。品牌标志则是现代经济的产物，是企业物化最为主要的非语言性的符号，它承载着企业精神资产，是企业综合信息传递的媒介，是企业形象传递中最为直接、应用最为广泛和出现频率最高的关键元素。

标准字是为企业和品牌的特殊表现而专门设计的，它们不仅要始终传递品牌名称等方面的各种信息，更要以个性鲜明的字体传递美感，体现出品牌的文化内涵和所要表达的风格，最终推动品牌识别设计的传播。总的来说，标准字是视觉识别系统中基本设计要素之一，运用之广泛，几乎涵盖了视觉识别符号系统中的各种应用设计要素，出现的频率甚至超过标志，故而其重要性不亚于标志。

标准色是企业用来象征品牌形象的指定颜色，是标志、标准字及其宣传销售方面的专用色彩。同样的，标准色设计项目也包括三个方面，分别是标准色规范、辅助色规范和色彩解说。标准色规范多数是指单色的标准色，指标志和标准字只指定一个颜色作为品牌的标准色，所以必须具有集中、强烈的视觉效果，方便消费者记忆和视觉识别的传播。辅助色规范是多数企业采用两种以上的色彩搭配，讲究色彩的组合效果，它是为丰富标准色规范而服务的，所以在设计上一般采用增强色彩的韵律和突出色彩物理特性为主要方法。色彩解说和标准字的解说一样，都是为了方便使用者正确使用而进行的说明。

② 辅助要素：象征图案、特形图案。

象征图案又称装饰花边，是视觉识别设计要素的延伸和发展，配合标志、标准字、标准色、特性图案等基本要素进行辅助运用，有着不可忽略的功能作用。比如在一个品牌的标志识别设计时，放一个商标显得太空了，再加一个元素又放不下，这时象征性的花边就能收到很好的效果，既能节约空间，又能起到美观的作用。象征图案在设计运用上有如下功能：

a.强化品牌形象：作为一种辅助与补充的设计要素，应正确把握好象征图形与视觉识别设计系统中主从与宾主的关系，以配合设计的展开运用。

b.增强整个图案的视觉效果，由象征图形组合变化能衍生出富于趣味性的动感度，强化视觉冲击力，激发和促进诱导效果。

c.促进设计要素的适应性，由象征图形作为辅助要素，有利于稳定整个画面的和谐和稳定性，增加基本要素运用时的适应性与灵动性，有助于设计表现幅度与深度的推广。

特形图案是为了塑造品牌识别的特定的造型符号，它的目的在于运用形象化的图形，

强化企业性格，表达产品和服务的特质。特形图案是整个品牌视觉识别辅助要素中最为重要的。企业造型的设计方向，可由以下方面确定：

　　a.故事性：从流传民间家喻户晓、深入人心的童话、神话故事或民间传说中，选择个性特征突出的角色。

　　b.来源性：人类都有一种眷恋过去、缅怀过去的怀旧心理，以历史性确定企业造型设计方向，可以标示历史悠久的传统文化、经典品牌的权威性。

　　c.造型性：以企业经营的内容或产品制造的材料为特形图案的设计方向。

　　d.动植物的习性：以不同习性的动植物再赋予其特定的姿态动作，传达独特的经营理念。

　　总的来说，特形图案是品牌视觉识别辅助要素中最为重要的元素，所以在设计时必须具备个性化，只有这样才能在众多同类品牌中脱颖而出；同时，图案形象要有亲和力，才能增进与消费者之间的互动，将信息传达得更为深刻。

　　在品牌识别设计的过程中，要想体现中国传统寓意，可以深化特形图形的运用，强化LOGO的视觉效果。

案例分析

南昌万寿宫老街改造品牌识别设计

　　如果说滕王阁是南昌的名片，那万寿宫则是江西的名片。南昌万寿宫历来是南昌商贸、民俗、道教和建筑文化大融合的代表，在南昌人民心中的地位举足轻重，大力挖掘与充分利用万寿宫文化，打造好江西的这块文化名片，有利于南昌打造全省文化中心，所以，全力打造万寿宫老街的品牌识别设计势在必行，无论对于全省文化生态的构建还是经济社会的科学发展都具有战略性意义。

　　首先，该项目在LOGO的设计上以印章作为主要创意，中国传统文化的设计上，印章的象征意义早已深入人心，从帝王玉玺到名家篆刻，无不体现着印章的地位。其中印章的图形不但结合了万寿宫建筑中的飞檐形态，还很好地融入了"万寿宫"三个字；不但充分体现了万寿宫的文化特色，还和现代审美相结合，很好地弘扬了中国的传统文化，如图11-7、图11-8、图11-9所示。

图11-7　万寿宫老街改造品牌LOGO设计思路

图11-8　万寿宫老街改造品牌广告识别设计

图11-9　万寿宫老街改造品牌应用识别设计

③ 要素组合：品牌视觉识别设计的传播要素组合主要是指在平面构图上要塑造统一、合理和协调的设计模式，这种具有延伸性的编排模式，已成为现代社会各大企业规划视觉识别设计的重点要素设计。要素组合设计的合理运用，首先要了解、把握品牌识别系统基础要素的组合系统，根据组合系统的规定，再增添标题、标题字、文案内容的空间，试做各种排

列组合，再确定富于延伸性的编排模式。所以，要素组合设计在确定整合后，为方便应用制作，需要绘制结构图以统一规范，详细标明尺寸和各种构成要素在版面上的空间位置。

④ 精神标语：品牌识别设计的精神标语主要是体现一个品牌的文化性与价值观，或是要强化塑造品牌名称所运用的营销手段，即明确表明品牌的服务态度与确立社会价值，因此目的性要强，主要有以下的特征：

a.具备经营特性，强调优势资源；

b.符合经营规模、形态，强化产品的服务特色；

c.有团体的象征意义；

d.强调技术的可靠性；

e.兼顾目标与实现方法；

f.关怀人性，强调人文主义精神；

g.具备调整性的特征，因时代、环境等因素的变化而变化。

第二节　民族风格的公共艺术设计

公共艺术涵盖的内容很广，它可以是建筑、雕塑、壁画、书法、摄影、水体、景观小品、公共设施，还可以是各种各样的行为艺术、户外装置、地景艺术等内容。

公共艺术的最大特点是具有公共性。公共性一般可分为三种："一是服务于大众的艺术，二是公众参与的艺术，三是具有场所精神的艺术。"前两点主要指出公共空间艺术品的物质功用，而第三点则主要指其精神功用。

1. 服务大众

指艺术品虽然由艺术家或设计师以及决策者共同完成，但其服务的主要对象为广大欣赏者。这些欣赏者的身份十分复杂，欣赏水平也各异，这就要求在设计艺术品之初要对其受众及使用功能进行认真分析，这样才能使其结果获得理解和支持。

2. 公众参与

指艺术品一旦作为欣赏客体放入环境当中，它就成为审美对象，开始接受观者的使用，它不是独立的个体，而应是可以与观者进行互动和交流的一种固态信息。它应当被重视，应当让观者行动起来与之互动。

3. 场所精神

指公共空间的艺术品与周围环境的相互关系。这些艺术品在不同的场所和地点应当具有不同的功能，如一个娱乐广场中的喷泉装置，它所具有的场所功用更偏重于形成空间的焦点，形成热烈的环境氛围，而一个城市中重要节点上的雕塑则更凸显了它的纪念性和标志性作用。但无论如何，这些艺术品都承载着场所的文化特质和精神内涵，应当与环境协调一致。

公共艺术以其独特的形式传递着各种情感和意志。它应当是人们交往的媒介和精神家

园的依赖，这种媒介和依赖都是隐性的，是一种无形的认知和感受。它存在于公共空间中，代表着本地的特色和气质，因此它的地域性和民族感应更加强烈。正如黑格尔所说："每种艺术作品都属于它的时代和它的民族，各有特殊环境，依存于特殊的历史和其他的观念和目的。"因此，汲取本民族文化内涵和精髓，秉承本民族的艺术特质，创造出令大众理解和认同的公共艺术，才能使其更具生命力，更加震撼心灵。美国著名城市学家伊里尔沙里宁曾经说过："让我看看你的城市，我就能说出这个城市的居民在文化上追求的是什么。"是的，城市中的点滴都酝酿了这个城市的气息和味道，如何让我们所在的城市更加凸显自己的特色，彰显与众不同的魅力，这些公共空间中的艺术品起着不小的作用。

下面介绍雕塑在公共艺术中的重要影响，从而加深读者朋友们对公共艺术的认识。

城市雕塑是公共艺术中最具代表性的一种，我国的城市雕塑伴随着改革开放而蓬勃发展，已经成为每个城市不可或缺的城市名片。一件成功的城市雕塑不但能够美化城市环境、提高城市品位、丰富城市内涵，更能唤起人们的各种思考和记忆，同时优秀作品的形态和所具有的精神内涵更能体现一个城市的历史文化或独特风貌。例如：深圳市政府门前的《拓荒牛》落成于改革开放之初，象征着深圳的发展和进步需要全市人民携起手来，以"牛"一样肯吃苦的精神去拼搏奋斗，这自然成为深圳的标志和骄傲。它的意义并非在于牛本身怎样，而是牛的这种精神正好契合了深圳这座城市的精神，如图11-10所示。

图11-10　深圳市政府门前的雕塑作品《拓荒牛》

又例如：南昌市八一桥头的雕塑作品《黑猫白猫》，设计师借用改革开放初期邓小平同志提出的"黑猫白猫论"为设计根基，作品中运用了大量的民间传统吉祥元素，表达了江西南昌这座古老而又现代的城市对改革开放的美好憧憬，如图11-11所示。

设计师对民间传统文化艺术深有研究。其中，猫的胡子设计成坤卦的形状，代表着厚德载物；"火焰纹"的眉毛象征着光芒、希望和激情；猫的身体设计成江西出土文物"新干大洋洲青铜器虎纹"体现了江西本土文化的传承；前足爪抱铜钱代表经济发展，大腿为"宝相花纹"代表社会发展，肚子为"太极金鱼"代表生态平衡，身体下"波浪纹"代表改革时代浪潮；发财鼠代表时代机遇。

图11-11　南昌市八一桥头的雕塑作品《黑猫白猫》

　　除此之外，还加入很多民间传统元素，如猫臀为仰韶文化彩陶水纹，猫脊为龙鳍，腿部为凤羽纹，虎尾、狮爪等等。这种被时代赋予了生命的雕塑是其他雕塑所无法取代的，它留有城市的文化、地域的风俗和历史的印迹。

　　城市雕塑作为城市文化的载体，从主题的确立、材料的选择、形式的表现等因素，都应继承或发扬其所在城市的文化脉络和精神特质，也只有这样，才能使其真正属于这片土地，而不是游离其外。民族风格的城市雕塑的创作需要仔细挖掘本地域的历史文化、风土人情，在构思之初就需考虑其承载的社会功能和精神属性。雕塑家要能动地把握和感受城市的气息和脉搏，让城市雕塑成为能够记录城市沧桑变幻、传承城市文明的见证者。

第三节　民族风格的产品设计

　　产品设计所包含的范围非常广泛，与我们的日常生活息息相关的产品都可以列入其中，如：家居用品、厨房用具、卫生洁具、运动器械、电子产品、工艺礼品等。随着数字信息时代的到来和物质产品的极大丰富，人们生活的品质正在逐步提高，在关注产品的使用功能的同时，人们对产品的精神功能也提出了更高的要求。千篇一律、毫无个性的产品已越来越不能满足人们日益增长的精神需求。

　　产品设计主要包括三个方面：功能、造型形象和物质技术基础。就功能而言，其又包括物质功能和精神功能两个方面。物质功能又包括技术功能和使用功能，精神功能包括审美功能与象征功能。就物质技术基础而言，具体是指材料、工艺、技术等。

1. 产品服务性设计

　　任何一个设计都必须具有一定的服务性功能，它总是围绕人的需要而展开的。简单地说产品设计的服务性设计就是指功能设计，是发挥有利于人的作用和效能。虽然设计的种类较多，内容繁复，但总体看来，设计的功能主要包括实用功能、认知功能、审美功能三

种。当然，不同种类的设计其功能属性的侧重点各有不同。相对而言，产品设计和环境设计侧重于对实用功能和审美功能的追求。

新设计变革逐渐表现为由有形设计转向无形设计；实物产品转向虚拟产品；物的设计转向非物的设计；产品的设计转向服务的设计。在工业设计背景下，非物质的核心内容就是服务。现代产品设计中，人们不断寻找更科学、更系统的新途径来达到可持续发展，而产品服务系统就是其中一种。

产品是一种用于销售的有形的商品。服务是一种提供时间、空间、方式或心理效用的经济活动，或者说是为满足别人需求而实施的行为，且通常在商业基础上实施，具有经济价值，服务的方式可以是一种劳动、一种行为、一种展示，服务是无形的，无法被拥有，只能被体验、创造和参与。

产品设计作为一种媒介，渗透于我们日常生活中的方方面面。万事留心皆学问，在我们的生活中，其实有很多东西都是非常不合理、需要改进的，但人们由于习惯而忽略了，继续每天忍受着那些拙劣的、缺乏适当设计的物品的折磨。产品设计师应当具有社会责任感，不要让那些粗制滥造、毫无使用科学性的东西出自自己的手。不仅如此，还要保持一种平和的心态，不要仅局限在自己的小圈子里，要深入生活进行调查。设计源于生活，并服务于生活，只有取得了充分的市场信息，才能有针对性地设计。

随着智能化时代的到来，消费将呈现多样化、个性化，因而制造业将呈现柔性化、全球化、智能化的特点，设计定位则是前提。不管时代、生产条件及人们的生活方式怎样变化，我们的民族性格是不会变的。针对中国人的产品设计，既不能太超前，也不能太守旧，既要针对特定消费群体，又要满足广大消费者的设计无疑是受欢迎的。

2. 产品交互体验设计

产品的交互体验设计是指设计师对产品与它的使用者之间的互动机制进行分析、预测、定义、规划、描述和探索的过程。

交互体验设计遍布我们周围。如果你曾经疑惑为什么你的手机看起来不错但用起来感觉不好，那么你可能是遇到了差劲的交互设计。如果你曾经体验过使用 iPhone、在 Flickr 上分享照片、使用 ATM 机、用 TiVo 录电视节目以及在 Netflix 订购电影的快乐，那么你遇到了良好的体验设计，也就是说产品以它们所呈现的方式在工作。

体验设计是新领域，定义了我们的交互产品如何工作。在驱动设备的技术和创建产品美感的视觉与工业设计技术之间，存在着能使产品有用、可用并吸引人的实践方法。

从用户角度来说，体验设计是一种如何让产品易用、有效而让人愉悦的技术，它致力于了解目标用户和他们的期望，了解用户在同产品交互时彼此的行为，了解"人"本身的心理和行为特点，同时，还包括了解各种有效的交互方式，并对它们进行增强和扩充。交互设计还涉及多个学科，以及和多领域多背景人员的沟通。通过对产品的界面和行为进行交互设计，让产品和它的使用者之间建立一种有机关系，从而可以有效达到使用者的目标，这就是交互设计的目的。

体验消费的本质不能脱离人们的生活习惯和思维方式。人们固有的思想和惯常的模式仍然是指导日用品设计的主要因素。每个民族的风土人情所形成的独特的民族风格更是人们心灵深处的一种独特的记忆和价值认同。设计师应仔细挖掘这种潜藏在人们心灵深处的

文化因子，使之不断地凝结和固化，最终成为一种产品，服务于人。

　　具有民族风格的日用品设计需要在理解原有设计意味的基础上，通过解构再造的方法，使其能够自然地融进新形态或新颜色，既保留着本有的特色，又具有时代感，使传统元素和日用品的使用功能合二为一，而不是牵强附会地将各种元素拼凑在一起。然而形式化、视觉化的结合仍然让人感觉手法过于直接，虽然有了民族风格的味道，但可能会略显直白，不够含蓄，这时民族风格中的"意"与"道"的植入才是本质的融合。那种剥离了传统元素与符号的具有中国神韵的产品设计才更能令人叫绝，才更让人"食"之有味。

　　例如，"艳遇中国"是洋溢着中国风情的一个差异化的生活用品品牌。它以崭新的设计角度，把中国元素巧妙地与现代工业时尚相结合，风趣幽默的表现手法让新产品焕发出独特的魅惑光彩。用一句话概括"艳遇中国"就是：一优秀的"东"加一优秀的"西"，创造令人惊喜的"好东西"。把传统茶壶造型与现代蓝牙音响结合，变成了《会唱歌的茶壶》（图11-12）；圣旨与笔记本巧妙结合，让笔记本瞬间风趣幽默起来。

图11-12　《会唱歌的茶壶》

　　我们都熟知的运动品牌——李宁，则是从另一个角度诠释了中国传统民族文化元素在产品设计中的运用。"以东方元素创造差异化竞争"的理念更是使其品牌具有了独特的价值和强大的竞争力。通过把一些中国元素的设计语言融入自己的产品设计中，使其产品具有强烈的民族风格和中国味道，颇受消费者的认同和青睐。其中"半坡篮球鞋"，来源于半坡文化中最具有代表性的陶器艺术品类型——半坡陶器。由于陶器的耐腐蚀性较强，虽然埋藏于地下数千年，但上面的刻绘图案和文字雏形仍然清晰可辨。因此，一件陶器所蕴含的华夏文明积淀是既深厚又神秘的。而此款半坡篮球鞋正是在李宁将具有代表性的半坡陶器与现代篮球鞋相结合而诞生的。整体外观上，此款半坡篮球鞋的色彩，运用了半坡陶器片所特有的河沙黄和淤泥黑两种颜色。而陶器上的那种淳朴光鲜的花纹，则在鞋跟部所应用的刺绣技术以及脚踝保护带部分所应用的激光技术上，得到了很好的呈现。同时，在踝部内衬区域的设计上，绣有一条神秘的鱼图腾（当时的半坡居民，把鱼看成是氏族部落的保护神），把神秘的原始文化与充满现代感的设计相融合，使整款产品的设计细节更加具有内涵。而这一切，都在力求完美地呈现出产品"回归自然"的这一设计理念。与其他中国元素的篮球鞋相比，半坡篮球鞋的设计更像是一件出土文物，其鞋身每一处设计都有着厚重的历史文化感，犹如一件陶器、一件艺术品。同时，也是"用东方文化对体育激情全新演绎"这一设计理念的很好诠释，使设计在兼顾时尚与中国史前元素的同时，用最具民族特色的方式在世界赛场上体现出中国人阐释运动的态度和方法，如图11-13所示。

图11-13　李宁"半坡篮球鞋"设计

　　李宁在2004年的时候，为了进军NBA市场推出"飞甲"篮球鞋，在设计上依旧融入了大量的中国元素，以古代士兵盔甲上的甲片图案作为鞋面，配合古代图案的魔术绑带，寓意超凡的保护性，来应对NBA激烈的对抗，深受广大球鞋爱好者喜爱，与有着神秘鱼图腾的"半坡篮球鞋"均获得了德国IF大奖（如图11-14所示）。

　　再例如：西安设计师郝建峰的中国风USB产品设计，其每款设计都融入了大量的历史元素，像城楼、宝塔、兵马俑、古钱币、马车等，非常有意思，如图11-15所示。

　　从以上成功的设计作品我们可以看出，中国传统文化和民间艺术元素在产品设计的方方面面中均有体现，并产生了美妙绝伦且独一无二的设计效果，受到消费者和市场的认可。这也很好地诠释了"民族的，才是世界的"这一句在设计界流行了多年的口号。

　　设计只有建立在民族文化的坚实基础上，才会得到认可。产品设计要想在国际化竞争下获得独具风格的发展，除了向外学习，还有重要的一点就是深入挖掘本土的文化资源，民间艺术元素，因为这才是我们的文化之根、设计之根。具有强烈的民族韵味的传统视觉符号，可以真正满足不同民族受众的审美需求和精神需求，体现设计作品的人文关怀，并且能够为设计师提供大量的营养。

图11-14　李宁"飞甲"篮球鞋

图 11-15 设计师郝建峰的中国风 USB 产品设计

第四节 民族风格的环境设计

一般我们可以将环境设计分为室内空间设计和环境景观设计。

1. 室内空间设计

室内空间设计对建筑内部空间进行功能、技术、艺术的综合设计。根据建筑物的使用性质、所处环境和相应标准，运用技术手段、造型艺术和人体工程学等知识，创造舒适、优美的室内环境，以满足使用和审美要求。

室内设计作为一种文化载体，更应继承和发扬我们的民族文化。谈到中国风格的室内空间设计，就不得不提到近些年来备受推崇的新中式风格。新中式是中国传统民族文化在当前时代背景下的演绎，也是对中国当代文化充分理解基础上的当代设计。新中式是传承传统中式风格的精髓，并且运用现代抽象的设计形式来展现中国室内设计的现代性和思辨性，融汇传统文化精神，并用纯粹、抽象的现代设计观念和语言形成现代与传统结合的中国现代室内设计风格。

新中式风格在设计上延续了明清时期家居配饰理念，提炼了其中经典元素并加以简化和丰富，在家具形态上更加简洁清秀，同时又打破了传统中式空间布局中等级、尊卑等文化思想，空间配色上也更为轻松自然。

新中式风格不是纯粹的元素堆砌，而是通过对传统文化的认识，将现代元素和传统元素结合在一起，以现代人的审美需求来打造富有传统韵味的事物，让传统艺术在当今社会得到合适的体现。

因此，新中式风格的家具常常表现为现代家具与古典家具相结合的设计。中国古典家具以明清家具为代表，在新中式风格家具配饰上多以线条简练的明式家具为主。装饰材料

图11-16　新中式家居设计1

图11-17　新中式家居设计2

温馨提示

　　新中式风格的空间，设计过程中最需要注意的有哪些呢？

　　（1）雕梁画栋不能滥用，做局部点缀即可。

　　（2）传统物品要知出处，在使用传统器物时，要注意它原来的功用和代表的含义。

　　（3）色彩搭配一方面要借鉴民族传统用色的特点，另一方面还要和现代简约的气氛相协调，不要顾此失彼，注意与周围环境的协调。

以木质为主，辅以丝、纱、织物、壁纸、玻璃、仿古瓷砖、大理石等。装饰方面常用的有瓷器、陶艺、中式窗花、字画、布艺、中式圈椅以及具有一定含义的中式古典物品等，如图11-16所示。

新中式家居设计（如图11-17所示）色彩以深色沉稳为主。家具多以深色为主，色彩搭配：一是以黑、白、灰、棕色为基调；二是在黑、白、灰、棕色基础上以皇家住宅的红、黄、蓝、绿等作为局部色彩。如：家具色彩一般比较深，这样整个居室色彩才能协调。再配以红或黄等色的靠垫、坐垫就可烘托居室的氛围。

借助中国传统民间装饰元素，分析民间装饰元素蕴涵的深层次文化，尤其是民间装饰元素的喻义、构图形式和影响其创作发展的社会文化哲学内涵，挖掘其深层次的设计思想，提炼出适合于现代生活的设计手法，再结合现代室内设计理论，以空间塑造为设计要点，运用现代材料、技术，营造出具有东方情调的室内空间，可以使人们的居住环境更富有浓厚的传统文化气息。

在现代室内空间运用民间装饰元素方面，不能停留在只运用表面的形式，应运用现代设计思想对民间装饰元素的形与神进行概括和提炼，从整体上把握设计元素的形态与神韵，注重保留民间装饰元素蕴涵的深远意境，通过现代技术与材料再现其蕴涵的传统神韵，而非仅仅是对民间元素表面形式的简单、片面的运用。合理运用民间装饰元素，能够营造出既传统又现代的中式空间。这样既能满足现代人的生活需求，体现现代感，又能满足人们对于地域性、文化性的精神需求，最终设计营造出让人内心产生安全感和归属感的室内空间。

2. 环境景观设计

环境景观设计是艺术设计领域的新兴边缘学科。它主要运用艺术设计方法研究环境景观的艺术创作与设计，将自然景观与人文景观，尤其是城市环境景观、建筑环境景观作为我们环境景观设计研究的主要对象。环境景观设计涉及建筑学、城市规划学、城市设计学、历史学、美学、宗教等内容。环境景观设计有四个特点：综合性、区域性、动态性及方法的多样性。

"环境景观设计的核心就是以研究自然景观和人文景观构成为基础，以实现我们所生活的城市、乡村以及所有的环境景观具有鲜明的特色和个性。"环境景观设计的灵魂是特色，其特色主要是能反映当地居民的社会生活、精神生活以及习俗和生活情趣。因此，环境景观设计是一个民族在特定的历史及生活环境的反映。

我国由于各地区发展不平衡，以及自然环境的不同，呈现出了多姿多彩的人文景观。这是现代景观设计的重要资源和基础。融入人文资源，结合民间装饰元素，利用现代景观设计手法，从文化传承的角度进行环境景观设计是当前形成优秀景观的思路之一。例如，清华大学建筑学院朱育帆先生于2002年对北京金融街北顺城街13号四合院进行的改造，就是优秀的景观艺术，如图11-18所示。

图11-18　北京金融街北顺城街13号四合院改造设计

　　该设计的主题是"与谁同坐"，为了营造独特的意境氛围，设计师除了充分地保留原有的院落的格局与风貌外，还根据人们对儒雅清静的心理认同，在庭院中以沙砾铺地，植竹一丛，置水一钵，设卧石一块，分别代表"清风""明月"和"我"。坐于室内，品茗闲谈，赏卧石，看竹影，一片静谧宁静的氛围。这种宁静的氛围和意境正是在当今居住环境景观设计中所向往和追求的。

　　另外，传统民间装饰元素在现代景观设计中出现，不仅能够美化环境，还能使环境让人产生心理认同感、安全感与归属感。在现代住宅区的景观设计中，地面铺装、路灯、座椅、雕塑、各类指示标识等都大量运用到了民间装饰元素。

思考题

1. 民间艺术如何定义？

2. 如何将民间艺术与现代设计融合？

第十二章
民间音乐的时代风尚

扫码获取
◆配套视频
◆配套课件

◆ 导读：

随着时间的变化和社会的发展，人们越来越认识到本土文化的重要性。民歌，即民间歌谣，属于民间文学中的一种形式，能够歌唱或吟诵，多为韵文。中国民歌是我国民族民间音乐体裁的一种，是人民群众在生活实践中经过广泛地口头传唱而产生和发展起来的歌曲艺术。

中国的民族民间音乐是当今世界上溯源最久远而又延绵不断的东方古老音乐文化的代表。据不完全统计，中国至今已收集的民歌有30万首，民族民间器乐有200余种，曲艺约有200多个曲种，戏曲约有300多个剧种。我国丰富的音乐文化遗产成为推动艺术发展、繁荣艺术创作的强大原动力。

我国各民族的民间歌谣蕴藏极其丰富，从《诗经》里的《国风》到解放后搜集出版的各种民歌选集，数量是相当多的。至于当今仍流传于民间的传统歌谣和新民歌，更是浩如烟海。这些民歌就形式而言，汉族的除了民谣、儿歌、四句头山歌和各种劳动号子之外，还有"信天游""赶五句"以及"四季歌""五更调""十枝花""盘歌"等各具特色的多种样式。还有像藏族的"鲁"，壮族的"欢"，白族的"白曲"，回族的"花儿"，苗族的"飞歌"，侗族的"大歌"，布依族的"笔管歌"，瑶族的"香哩歌"等，都各具独特的形式。就风格而言，苗歌瑶歌古朴浑厚，藏歌傣歌光丽优美，蒙古族民歌健朗悠扬，鄂伦春族民歌则粗犷有力。同是"花儿"，保安族和东乡族的韵味不同，宁夏和青海的也各有异。同是汉族民歌，北方以豪放见长，南方的则比较委婉。

◆ 学习目标：

1. 了解民间音乐的分类。

2. 掌握我国民歌的定义与分类。

第一节　民间音乐和民歌

1. 民间音乐定义和分类

民间音乐指由广大人民群众在漫长历史过程中，通过口口相传而流传下来的音乐形式和音乐作品。它无论从使用的乐器、演奏的乐谱还是演奏形式，都有着极强的民族性和地域性，与当地的民俗习惯相融合，与当地的民俗活动相结合。

民间音乐（Folkmusic），又称民间歌谣、民俗音乐、民间短篇诗歌等，简称民谣、民歌、民乐。

2. 民歌的三个基本特征

民歌是人民的歌，是广大人民群众在社会生活实践中，经过广泛的口头传唱逐渐形成和发展起来的，与人民生活紧密地联系着的歌曲艺术。民歌是民间音乐（歌曲形式）和民间文学（韵文形式）相结合的艺术形式。

① 民歌和人民的社会生活有着最直接、最紧密的联系。民歌的作者是人民群众，是他们在长期的劳动、生活实践中，为了表现自己的生活，抒发自己的感情，表达自己的意志、愿望而创作的。在过去，广大群众不识字，更不懂谱，但他们却用口口相传的方式编唱着自己的歌曲，以满足生活和生产劳动的需要。如《长工苦》《揽工人儿难》倾吐了遭受压迫的长工的悲苦情怀；《绣荷包》抒发了少女对情人的思念和对幸福生活的憧憬；《打夯号子》《川江船夫号子》等，表现了劳动者在生产劳动中的豪迈气概；《花蛤蟆》《冬丝娘》等，唱出了儿童们游戏时天真无邪的性格；哭嫁歌、哭丧歌等作为民间风俗活动的组成部分亲密地伴随着人们的生活。"但有假诗文，无假山歌"（明·冯梦龙语），民歌所表现的人民群众的思想感情是最真实、最深切的。

② 民歌是经过广泛的群众性的即兴编作口头传唱而逐渐形成和发展起来的，是无数人的智慧的结晶。民歌的创作过程和演唱过程、流传过程是合而为一的，在传唱的过程中即兴创作，在编创的过程中演唱流传。当然，传统民歌的创作和发展过程是缓慢的、自发的。

③ 民歌音乐形式具有简明朴实、平易近人、生动灵活的特点。民歌短小精悍，单乐段为基本结构单位，单乐段反复而构成分节歌的结构形式在民歌中占有很大的比例，民歌的音乐材料和表现手法都很经济、洗练。民歌的音调大多具有浓郁的乡土气息和地方色彩，它与方言语音结合紧密，音乐表现很生活化，形式灵活、生动，没有固定严格的格律，善于变化，对各种不同的内容、唱词、演唱场合与条件有很强的适应能力。

第二节　汉族北方的民歌

汉族北方民歌分布在华北、东北色彩区和西北色彩区。华北、东北色彩区的民歌大部分流行在华北平原和东北平原，小部分流行在山岭、森林或沿海地区；西北色彩区的民歌

主要流行在高原、山岭。北方民歌的风格大多偏于激昂、豪放。其中，华北、东北地区的民歌稍曲折多变，西北色彩区的更朴实、单纯。

北方民歌主要活跃在山东、河北、河南东北部、苏北北部等黄河下游地带，以及辽宁、吉林、黑龙江三省区，基本上是一个沿海平原地带，使用东部北方方言。这里民歌以小调为主，其次是秧歌、号子，山歌极少。

1. 北方的号子

号子遍布于全国各地，与各种不同的自然条件、劳动方式、经济状况有着紧密的联系。北方的号子很多，较有代表性的如：东北森林号子、黄河硪夯号子、黄河船夫曲等。

古老的北方号子土话叫"行窝"：锯出一截差不多一人高的粗枣木桩，百十斤上下，于木桩上臂处搭钉四根长弯状的执手，一般由两人合力举起，越过头顶，齐齐向脚下的土层砸去，边砸边口里喊着"一二嘿"的号子声，一砸一个坑凹，坑坑相连，层层密布，砸过一层填土再砸一层，直砸得热汗淋漓气喘吁吁，土层瓷实了，尔后在土上搞建筑。古人就是靠这么个土办法搞高楼广厦的。因是一边行走一边砸窝，俗话便叫起"行窝"。主要依靠身强力壮的年轻人来完成。待到人中年老成，体力弱了，号子沙哑了，智力圆满了，便不再擂捶喊号子，操起算盘当起领班来了。毕竟人力难及机器动力，现今这个简易器具只偶尔用用，比如遇到打夯机无法施展的边角旮旯，两个人还会拎起木桩扯上几嗓子。

北方号子是劳动人民勤劳、智慧与协作的结晶，万里长城万里号子，激荡了千年岁月，固守了大好山河。

（1）东北森林号子

东北的大、小兴安岭和长白山、完达山有着丰富的森林资源，广大的伐木工人在那里进行着繁重的体力劳动。早期的采伐阶段，劳动规模较小，号子大多是些自然的劳动呼号，音乐性不强。20世纪50年代后，这里的号子有了新的发展，为适应各种不同的劳动工种，形成了较为成熟的音乐形式和演唱方法。这里的林区号子大致有：抬木号（也称"蘑菇头号"，有《哈腰挂》《拉鼻子》《大掐子》等）、拽大绳号（堆木劳动时唱）、滚木号（滚木装车或推河流送等劳动时唱）、流送号（推河流送劳动时唱）等。

（2）黄河硪夯号子

黄河是哺育中国古老文明的河流之一，但也是历代经常给人们带来自然灾害的河流之一，特别是下游地区（河南、山东境内），水患一直不断。为了治理黄河，人们在河边筑起了长长的堤，每年都要投入大量劳动力。在过去，打夯、打硪是修水利的主要劳动，这种劳动要求大家节奏一致，用力扎实、整齐，号子是指挥劳动的"艺术化的号令"。河南、山东的黄河硪号有着悠久的传统，音乐材料常从小调等其他歌曲中汲取，十分丰富。

（3）黄河船夫曲

黄河水急浪险，行船十分艰难、紧张，需要船工聚精会神，所以黄河船夫号子旋律材料很简单，它像一个起伏的浪形线不断地反复着，表现出虽有惊涛险浪，小船仍坚定前行的气概，展示出劳动者坚毅自信的性格和豪迈果敢的精神面貌。

2. 北方的山歌

北方的山歌，主要分布在西北色彩区，华北和东北的山歌很少。西北山歌大多集中在几个歌种之中，主要有：陕北的"信天游"，甘肃、宁夏、青海的"花儿"，内蒙古西部的"爬山调"和山西西北部的"山曲"等。北方的山歌则更像是李白笔下的唐诗，宽宏大气、豪放恣意。

（1）信天游

信天游又叫"顺天游"，是流传在陕北一带的主要山歌歌种。顾名思义，是在天空中自由遨游的歌。它的音乐自由奔放、高亢嘹亮，旋律舒展直敞，大多是上下句构成的单乐段。上句比较开放、宽阔，下句比较收拢，趋于稳定。歌词与之相适应，也是两句段，字数无严格规定，上句常用"比""兴"手法，展开想象；下句着重于叙述故事或抒发内心的感情。信天游约有一百多种曲调，有些曲调受小调的影响较明显。内容大多是民间的情歌或诉苦歌，也有一部分是叙事歌。

信天游具有浓厚的乡土气息，有典型的陕北音乐风格。有的信天游，只有56125这几个音，常用向上四度的跳进，音域不太宽，但音乐开阔、高昂。如《横山里下来些游击队》《脚夫调》等。《横山里下来些游击队》是一首用"信天游"曲调填词的新民歌，歌曲用淳朴的曲调表达了根据地人民和红军之间的深厚情感。

（2）花儿

"花儿"，又名"少年""山歌"等，是流行在甘、青、宁一带的山歌歌种。它的传唱范围很广，当地的回族、汉族、撒拉族、土族、东乡族、裕固族、藏族等群众都爱唱花儿（用汉语演唱）。花儿的历史至少可追溯到明代。当地除平日在山野传唱外，还有"花儿会"的传统歌会，每年夏收以前，各方歌手聚集在一起对歌赛歌，青年男女以歌会友，以歌传情，谈情说爱。"花儿会"的规模很大，一般几千人，最大的达万人以上，至今不衰。

花儿的音乐也是自由、高亢，乡土气息很浓，以上下句体曲调结构为基础，但花儿的旋律衬腔比较丰富，气息悠长，旋律线起伏跌宕，富有层次感。花儿的乐句内变化较多，上下句之间常有加腔，使两句衔接更加紧密。

花儿的曲调以"令"称呼。可分"大令"与"小令"两类。"大令"旋律悠长，结构清晰，多用真假声相结合的方法演唱；"小令"节奏较规整，乐段结构内变化较多，旋律受小调影响较多，大多用真声演唱。

3. 北方的小调

时调是小调的一种，是在民间休息娱乐时为消遣助兴而唱的民歌，它还常常被民间的职业、半职业艺人在城镇市集、酒楼茶馆、街头巷尾、游览胜地用来为人们演唱。这类民歌早在明清时期就十分盛行。从16、17世纪起，随着我国资本主义经济萌芽的出现，商业、手工业的发展和城镇的繁荣，民间的小调逐渐汇聚到城镇来，得到艺人们的加工，形成了一种非常兴盛的势头。所以当时人们称之为"小令""小曲""时兴小调"等。

时调的音乐形式比较成熟，结构严谨、完整，节奏规整，常用乐器伴奏，表现手法也较丰富。往往一首时调会跨越色彩区的界限，流传非常广远。各地传唱的同一首时调，一

般都有共同的曲调骨架，并以旋法乐汇、节奏型润腔装饰的各种变化去适应不同的方言语音、地方色彩和歌词内容。

汉族地区的时调分布很广，北方尤以华北色彩区的时调最为突出。流行最广的，有"茉莉花调""剪靛花调""孟姜女调""绣荷包调""对花调"等。例如：流传在东北的《摇篮曲》是北方"孟姜女调"的典型，它的句幅比较长，歌词是三、三、四的十字句。在旋律上，它用了比较多的跳进。歌曲柔美、恬静，在乐节、乐句的尾部常用鼻音哼唱拖腔或长音，给音乐增添了宁静的气氛，表现母亲用亲切的歌声哄孩子入睡的情景。

《王大娘钉缸》是一首广泛流传于北方各地的生活小调，属于地花鼓。地花鼓是以一旦一丑两个角色表演的民间歌舞形式，《王大娘钉缸》就是这类歌舞曲目的代表。它所以受到各地老百姓的喜爱，主要是它所歌唱的生活内容具有很大的普遍性；过去广大城镇乡村经常有小货郎、小铁匠等走街串巷，民歌中反映他们生活、表现他们的情绪的曲目也十分多样，如《卖菜》《卖画画》《小货郎》《王大娘钉缸》等即属此类。

第三节　汉族南方的民歌

南方地区，主要包括江南色彩区、闽粤台海色彩区、湘鄂色彩区、西南色彩区。其中湘鄂色彩区的湖北中部、北部，已兼有北方民歌的色彩，具有"过渡性"。此外，江淮色彩区也是南北的交汇过渡地带。

南方民歌的风格，一般认为大多偏于细腻、委婉，但其中的差异很大，各种色彩特点、歌种分布、方言语音等纵横交错，比北方民歌的情况更复杂些。本章节分几种不同的体裁，选择一些典型的曲目作一概略介绍。

1. 南方的号子

（1）农事号子

农事号子主要指车水和打粮（人工脱粒、脱壳）、碾米等劳动中唱的号子。

《连枷号子》中"连枷"是过去农村中竹（木）制的用来拍打豆类、谷类使之脱粒的工具，这首号子是人们在集体打连枷劳动时唱的。多人一起打连枷，要节奏一致才觉得起劲，所以要唱号子。这类劳动不很紧张，因而音乐较轻快，节奏型变化很多，具有小调的特点。

（2）湘鄂打硪号子

湘鄂地区地势低洼，汛期常有水灾泛滥，修筑堤坝是当地经常的劳动，因而打硪号子也十分丰富，大体分重硪和轻硪两种。重硪一般打的人较多，间歇较长，领唱声部有条件较多地发挥，轻硪打的人较少（四五人），节奏较规整，接连不断地打，领唱与和唱之间交接也较紧密。

《打硪歌》是流行于湖南常德地区的轻硪号子。（声调）高亢嘹亮，歌词一般都是根据劳动情况即兴编唱的，既有指挥劳动的作用，又注意调节劳动者的情绪，同时可以调动大家的积极性。

（3）船夫号子

四川境内的长江称为"川江"，川江船夫号子的音乐非常丰富，是回响在长江三峡之间气势磅礴的民间合唱。随着川江的水急、滩险、风云常变，劳动条件也随之而变化，时而紧张，时而平稳，所以川江号子的音乐也有各种不同的特点。平水行舟时的号子，节奏宽长，唱腔也较自由；见滩时，要换节奏稍紧些的号子，准备冲滩；冲滩时，节奏紧密，领唱与和唱紧密交接，甚至重叠起来，有人称之为"拼命号子"；过滩后号子音乐又复为平稳。此外，还有为拉桡杆、起锚、进航道、抛河与水上背纤等各种不同劳动的号子，音乐节奏、旋律特点和情绪表现都与劳动条件紧密相连。

（4）采石号子

四川自贡一带的采石号子有很多种曲牌，大致可分为两类：一类是大锤号子，是抡大锤把钢钎打入石缝中时唱的，声调高亢嘹亮，节奏自由，有山歌的题材特点，表现采石工人的豪迈气魄，如《大锤号子》。另一类是撬石号子，又叫"坳石号子"，是打完大锤后，人们齐力撬动插进石缝的钢钎，最后把整个石块采下来，这类劳动强度不如《大锤号子》高。采石号子曲牌较多，常吸收小调的材料加以改造唱用，表现劳动者乐观生动的情趣。

2. 南方的山歌

南方的山歌比北方普遍，几乎各地都有，大多冠以地名。下面略举数例。

（1）江浙山歌

江浙一带使用吴语方言，古代称这一带的歌谣为"吴歌"，其中大部分是山歌。吴歌有悠久的历史，在魏晋乐府和明清文人的山歌集中，都占有很重要的地位。明代冯梦龙收集吴地山歌300余首，具有浓厚的地方特色。现在所能收集到的太湖流域的山歌，在唱词格式、语言特点、表现手法等方面都与之相近。其中大部分是委婉动人的情歌，也有一部分是诉苦歌或牧童歌。

江浙山歌也有其基本曲调骨架，但它们的变化幅度更大、更自由。有几种类型：一是徵调式的，如《对鸟》《救命恩人共产党》等。这类曲调流传很远，有时甚至在湘鄂、西南地区还能找到它的变体。一是商调式的，如《长工苦》等。

《对鸟》是浙江乐清一带的牧童"对山歌"。用鸟名作为问答的内容，音乐形式完整，起承转合四句一段，旋律舒展流畅、清新甜美，与江南其他地区的一般山歌很相似。

《风吹竹叶》是一首流行于福建闽西地区的山歌，二十世纪二三十年代曾被改编为歌唱红军胜利的新民歌。

（2）客家山歌

山歌是客家人最爱的民间文艺，几乎男女老少人人爱编、爱唱、爱听。自古以来，有无数关于人民群众运用山歌智胜恶势、讽刺官府的动人故事。民主革命时期，有许多贤人志士用山歌宣传群众，高歌正气的动人事迹。时至今日，群众中仍有许多"山歌迷"，在赛歌台上台下接连数日数夜地尽兴对战。

各地的客家山歌曲调大体上一致，略有差异。歌词多为七言四句结构，常用比兴手

法。粤东北客家山歌曲调以羽调式为多，也有少量的徵调式山歌；闽西客家山歌以羽调式和徵调式两种为主；台湾客家山歌以羽调式为主。赣南的兴国山歌也属客家山歌的一个系统，多为羽调式，如《打支山歌过横排》《忆苦思甜》等。

《打支山歌过横排》是一首江西兴国山歌。"横排"是指两山之间的崎岖山路。兴国方言"哎呀来"是一种常用的感叹词，是山歌中用来提神、指示对方歌唱即将开始的意思。由于长期使用，它已成为一种标志，同时也强化了音乐的抒咏性。

（3）湘鄂山歌

湘鄂的民歌，承古代楚文化的传统，风姿独具。楚人自古好歌，史籍中有关楚辞的论述、乐府史籍中关于"荆楚西曲"的记载等，都说明湘鄂地区民歌有着悠久的历史传统。山歌是湘鄂地区民歌中重要的一种，它淳朴而鲜明地体现着这一带民歌的色彩特征。这两省境内的民歌色彩情况也很复杂，其中最有特色的是鄂中南（荆州等地区）和湘中、湘东地区。

（4）西南山歌

西南汉族山歌，包括四川山歌和云贵山歌两大部分。

四川山歌也有着悠久的历史，唐代诗人早有"无奈孤舟夕，山歌闻竹枝"（李益）的名句。现在广为人知的川南山歌《槐花几时开》，川北山歌《尖尖山》等，都有很浓的地方特色，四川山歌大多为羽调式，也有一部分为羽—徵交替调式。

云贵高原的山歌，有着与四川山歌相似的调式特点。但由于这里的少数民族很多，各具风姿的少数民族音乐与汉族民歌相互影响，为这里的山歌增添许多色彩。

（5）南方的田秧山歌

田秧山歌是山歌中的一种很特殊的类别。它兼具山歌、号子、小调等多种体裁因素，而又以山歌体裁特征为主。中国的田秧山歌大多分布在南方稻作区、人们在插秧、耕田、耥稻等农田劳动中，为舒心散闷、提神去乏，就要唱田秧山歌。这类歌曲结构复杂，篇幅繁长，有时要从早唱到晚，有的叙唱长篇故事，有的夹用很多种其他类民歌的曲调。田秧山歌的演唱大多用"高腔"唱法，男子用真假声交替，音色独特。有的是几个人相互接唱或一领众和的形式，湘鄂西南一带的田秧山歌还常有锣鼓伴奏。

江淮地区也有不少田秧山歌。安徽巢湖的《黄山秧歌》、苏北的秧号子《撒耥子撩在外》等，即是其例。

苏北的《拔根芦柴花》，节奏规整，旋法比较曲折，这些都是小调体裁的特点，但是我们从它那经常飘扬的高音区的旋律线和高亢热情的演唱特点中，还是可以感受到田秧山歌的朴实风格。它采用许多花名作衬词，既美化了歌曲，增添了纯朴的乡土气息，又配合正词隐喻了爱情的美好。

3. 南方的小调

（1）江浙、闽粤台小调

江浙小调的旋律以五声音阶为主，跳进较少，线状曲折，节奏流利均衡。江苏民歌《孟姜女》是汉族民歌小调体裁的代表曲目之一，其传唱范围遍及全国汉族广大地区，有

的地区又称为《孟姜女哭长城》或《孟姜女十二月花名》。民歌运用"十二月体",叙述了一位叫万杞良(又作万喜良、范杞良)的民夫被抓去修万里长城,其妻孟姜女思念至极、千里寻夫的悲惨故事。也有的采用"四季体",即以四段唱词分春夏秋冬概括地咏唱了这个故事。在各个流传地,凡与这个主题内容基本相似的,其曲调都没有太大的变化,均属于同一音乐主题的变体。由于这首民歌曲调的优美流畅和结构自身严密的逻辑关系,20世纪以来,它又被填入许多不同的唱词而广泛流传;同时还被引用于一些戏曲、曲艺唱腔,影响也更为深远。全曲共四个乐句,每句四个小节,结构匀称,音域适中,富有歌唱性;四个乐句构成了典型的"起承转合"关系,在娓娓动听的叙述性音调中融入了委婉抒情的五声性级进旋法,它之所以为如此众多的人喜爱也就十分自然了。

(2)湘鄂、西南的小调

湘鄂小调在色彩特征上和当地山歌是一致的。

(3)江淮的小调

江苏的《茉莉花》是"鲜花调"的典型形态,是一首经典的江南小调。

早在两百多年前,由玩花主人选辑、钱德苍增辑、清乾隆年间出版的戏曲剧本集《缀白裘》第六集卷一《花鼓》中就记下了这首民歌的唱词:"好一朵茉莉花,好一朵茉莉花,满园的花开赛不过它,本待要,采一朵带,又恐怕看花的骂;本待要,采一朵带,又恐怕那看花的骂。"1821年贮香主人编的《小慧集》出版,该集收入民歌十余首,其中《鲜花调》的唱词与之相近,曲调则与现在流传的《茉莉花》的旋律轮廓大体一致。《茉莉花》也是最早传到外国的一首中国民歌,大约在乾隆五十七年至五十九年(1792—1794年)间,首任英国驻华大使的秘书英国地理学家约翰·巴罗返国后,于1804年出版了一本《中国旅行》,书中特别提到了《茉莉花》"似乎是全国最流行的歌曲",他还说,此前已有希特纳(Mr.Hittner)的记谱,而且加上了引子、尾声和伴奏,但他认为这样做"就不再是中国朴素旋律的标本了",所以,他按照"中国人演唱演奏的那样","还它以不加修饰的本来面目",其唱词与《缀白裘》基本一样,曲调则比《小慧集·鲜花调》少了许多装饰。由于《中国旅行》的巨大影响,1864—1937年间欧美出版的多种歌曲选本和音乐史著述里都引用了《茉莉花》,其中影响最大的就是意大利作曲家普契尼在《图兰多特》中的男生齐唱,那浓郁的中国民间风格,曾使全世界亿万听众迷恋不已。在中国国内,《茉莉花》不仅在江南地区广为传播,而且在全国汉族地区乃至有些少数民族地区,都被传唱,而且大多数都有程度不同的改动,成为《茉莉花》在那个地区的"变体";有些地方的《茉莉花》变体词曲皆佳,十分动听;其中湖北、山西、东北的几首,与江南的《茉莉花》形成一个同主题民歌"家族"。一般来说用吴语演唱此歌最有味道。它以五声音阶的级进旋法为基础,曲调清丽流畅,委婉妩媚,充满了江南水乡的典型风韵,被誉为江南民歌"第一歌"。

第四节　少数民族的民歌

中国少数民族音乐是整个中华民族音乐文化不可分割的重要组成部分。我国55个少数民族都能歌善舞,均拥有本民族创造和传承下来的优秀而独特的音乐,表现出自身存在的价

值。早在约五千年前，由黄河和长江等大河流域汇成的华夏音乐文化，便体现出多元起源混合发展的态势，之后不断吸收周边少数民族音乐的精粹。同时，它又不断与少数民族音乐文化互相渗透融合，逐渐形成了丰富多彩的中华民族音乐。

民间歌曲是各少数民族用以表达思想、感情、意志和愿望的艺术形式。许多少数民族地区被称誉为歌海、音乐之乡。歌声伴随着他们的劳动生产、社交、娱乐等活动。他们在放牧、从事农业生产时唱歌，婚礼或丧葬时唱歌，谈情说爱、思念故土时也唱歌。许多民族都有歌唱节日，如壮族的歌会，回族、撒拉族的花儿会，苗族的龙船节及绕三灵，侗族的采桑节对歌，瑶族的耍歌堂，彝族的火把节等。情歌在少数民族民歌中占有很大比例，或在草原、山野、森林，或在月光下、火塘边、公房（供男女青年社交活动的房屋）里，都荡漾着优美动听的歌声。由于我国少数民族众多，民歌种类数不胜数，本节只能选择几种具有代表性的少数民族民歌进行概述，让读者朋友们对少数民族民歌有一个大致的了解。

1. 蒙古族民歌

蒙古族民歌以声音宏大雄厉，曲调高亢悠扬而闻名。其内容丰富，有描写爱情和娶亲嫁女的，有赞颂马、草原、山川、河流的，也有歌颂草原英雄人物的等等，这些民歌反映了蒙古族的风土人情。2008年6月7日，蒙古族民歌经国务院批准列入第二批国家级非物质文化遗产名录。

蒙古族历来有"音乐民族""诗歌民族"之称，民歌可分"长调""短调"两大类。

（1）长调

民歌主要流行于东部牧区以及阴山以北地区，特点是字少腔长，富有装饰性，音调嘹亮悠扬，节奏自由，反映出辽阔草原的气势与牧民的宽广胸怀。牧歌、思乡曲、赞歌等大多属于长调。闻名的曲目有《辽阔的草原》《牧歌》等。长调民歌是反映蒙古族游牧生活的牧歌式体裁，有较长大的篇幅，节奏自由，气息宽广，情感深沉，并有独特而细腻的颤音装饰。长调民歌用蒙古语歌唱，其节奏舒缓自由，字少腔长，且因地区不同而风格各异。科尔沁草原的民歌以抒情为主，流行的有《思乡曲》《威风矫健的马》《翠玲》《孟阳》等。长调民歌在一些长音的演唱上，可以根据演唱者的情绪自由延长，从旋律风格及唱腔上具有辽阔、豪爽、粗犷的草原民歌特色。

在60年代风靡一时的大型音乐舞蹈史诗《东方红》中的《赞歌》，以及艺术魅力至今不衰的《走上这高高的兴安岭》等歌曲，即是以长调民歌为基础所创作的。

呼伦贝尔草原的长调民歌则热情奔放，有《辽阔草原》《盗马姑娘》等。阿拉善地区的民歌节奏缓慢，流行有《富饶辽阔的阿拉善》《辞行》等。

（2）短调

主要流行在西部、南部半农半牧区，其特点是结构短小，节奏规整，不少叙事歌、情歌、婚礼歌都属于"短调"。著名的短调民歌有《森吉德玛》《小黄马》《锡巴喇嘛》《成吉思汗的两匹青马》《美酒醇如香蜜》《拉骆驼的哥哥十二属相》等。草原文化民歌的共性是表现出草原牧民的质朴、爽朗、热情、豪放的情感与性格。此外，在西蒙还有一种"蒙汉调"（蛮汉调），它是蒙、汉两个民族的音乐文化相互吸收、相互交流的产物。流行于河套一带的"爬山调"也是蒙、汉民族共同喜爱的歌种。

短调民歌流行在沃野千里的河套平原。土默川平原及自治区其他农业和半农半牧区的民歌，都是短调民歌。短调民歌也叫爬山调、山曲儿，多用汉语演唱。

所以，不仅内蒙古西部地区的蒙古人喜欢唱，汉族和其他民族的人也喜欢唱这种山曲儿。在蒙古族民歌中，有很多长篇叙事的歌，如著名的《嘎达梅林》，它叙述了英雄嘎达为了蒙古人民的牧场，为了牧人的生存，同达尔罕王和反动军阀张作霖斗争的故事。

2. 藏族民歌

藏族民歌是西藏民间文学中瑰丽的花，具有深刻的思想性和较高的艺术性。纵观西藏民歌的发展过程，可以看出西藏民族社会历史、时代生活、风土人情以及文化艺术演变的基本概况。早在西藏文字出现以前，作为口头文学的民族形式，已经在群众中广泛流传了。藏文产生和运用后，不仅促进了藏民族社会的进步和文化发展，民歌也因此被文人充分采用而得到丰富和发展，从发现的藏文文献中看，古代藏族人民的语言交流，常用民歌作为表达方式。

南方少数民族民歌中最具代表的应属藏族民歌，藏族民歌包括山歌（牧歌）、劳动歌、爱情歌、风俗歌、颂经调五大类。民歌演唱活动也大都与佛教节日有关，民歌中不少是与舞蹈结合在一起的，如"囊玛""堆谐""果谐""锅庄"等歌舞品种。藏族民歌极具浓郁的高原特色，调式以五声音节为主，常用四、五度关系的宫调转换，曲调高亢宽广，节奏律动强。最有代表性的歌曲有《青藏高原》《回到拉萨》《北京的金山上》等。

西藏素有"歌舞海洋"之称。藏族人民能歌善舞，每逢节假日，不论你走到什么地方，都可以看到青年男女、老人小孩，拉起手、踢起腿、翩翩起舞。每逢秋收打场时节，农民们一边劳动，一边唱歌，一边围圈起舞。在西藏，"歌舞"不完全是舞台上表演的概念，而是群众性的一种爱好和娱乐，西藏确实是"歌舞海洋"，可以说西藏"家家有舞，人人能跳"。

藏族是一个能歌善舞的民族。凡逢年过节、娶亲、盖房等喜庆之日及农牧业劳动中，常伴有形式多样、情调别致、内容丰富的民间音乐艺术。在长期的历史发展中，经过融注、加工、创新，逐步形成了其独特的民间艺术，成为藏族艺术中的一朵奇葩。

西藏民歌中深邃而丰富的思想内容，是通过优秀卓越的艺术形式表现出来的，而西藏民歌中所具有的人民性、广泛性和高度的思想性，又正是使它的艺术性不断完美的重要因素。从西藏民歌中，我们可以听到西藏人民发自内心的声音，可以看出群众对社会政治、经济和战争方面的思想见解和政治态度，并能了解到他们的生活方式、风俗习惯和基本愿望与要求。

藏族民歌内容丰富，形式多样。普遍的、流传度比较高的民歌形式首先是"果谐"。果谐是一种古老的歌舞形式，流传广泛，多在节日喜庆、劳动之余和宗教仪式上演唱，一般由慢歌段和快板段两部分组成，后者是前者旋律的简化和紧缩。其次是弦子，弦子发源于四川巴塘，故称巴塘弦子，以曲调优美、曲目丰富、舞姿舒展而著称。而"堆谐"则是一种表演性很强的踢踏舞，把表演和演唱完美地结合在了一起。"囊玛"主要流行在拉萨地区，其音乐基本上由中速的引子、慢板的歌曲及快板的舞曲三部分组成。在藏民歌中，酒歌也是一种很流行的歌曲，它是喝酒、敬酒时唱的民间歌曲，有时伴随简单的舞蹈动作，深受藏族人民的喜爱。酒歌也反映了藏族人民的豪爽性格，无论是亲朋好友还是刚认

识的陌生人，他们都会表现出格外的热情和好客。藏民歌还有很多形式，如山歌、牧歌、农歌等。

藏族民歌的特点是音调悠长、音域宽广、节奏自由，主要有两种，一种是劳动歌曲，包括山歌、牧歌，内容是赞美山川、河流和歌颂生产劳动的，一种是生活歌曲，主要是表达男女之间的爱慕之情，歌唱对人、对事、对生活的爱憎之感。与壮丽的黄河、辽阔的大草原相媲美、相和谐的是阿坝草原藏族民歌，那嘹亮的歌声仿佛令人置身于广袤的大自然当中，开阔了心胸，净化了灵魂。

3. 朝鲜族民歌

朝鲜族称民歌为"民谣"，其旋律优美，自然流畅，富有很强的感染力与表现力。一人放歌，众人随合，不是"善歌者有人继其声"，而是"心中的歌，最能引起共鸣"。朝鲜族民间盛行歌舞，群众能歌善舞，音乐别具一格，富有浓郁的民族色彩。歌词朴实淳厚，曲调优美丰富，情绪热烈欢快，结构完整匀称，主要伴奏乐器是伽倻琴。著名的民歌《阿里郎》《诺多尔江边》等，几乎家喻户晓，人人会唱。

朝鲜族民间歌舞盛行，不论男女老少都有在鼓声中翩翩歌舞的习惯，民歌也因此而具有强烈的律动感，富有舞蹈性。民歌的内容丰富，形式多样，常见的有：劳动民歌、情歌、杂歌、俗歌。

劳动民歌包括在野外劳动和在家庭劳动中唱的民歌，如《农夫谣》《织布谣》等。杂歌是反映城镇人民生活和心态的抒情性民歌、讽刺歌、游戏歌等。俗歌即风俗民歌，多在逢年过节和婚丧嫁娶时集体歌唱，如《桔梗谣》等。

朝鲜族人民重视教育，讲究礼节，注重卫生。他们能歌善舞，家中有喜事，便高歌欢舞。朝鲜族的音乐，曲调抒情委婉，节奏多为三拍子，具有鲜明特色。在朝鲜音乐文化发展的历史中，声乐艺术始终占主导地位。朝鲜民歌有农谣、抒情谣、风俗谣、童谣和唱歌等五种体裁。

抒情谣数量多，题材广泛，例如表现爱情的《阿里郎》、表现劳动和丰收喜悦的《丰收歌》和《道拉基》。

4. 维吾尔族民歌

维吾尔族民歌蕴藏极为丰富，就其内容可分为传统民歌和新民歌两大部分。传统民歌包括爱情歌、劳动歌、历史歌、生活习俗歌等类别。新民歌则是维吾尔族人民对于社会主义新生活的热情颂歌。维吾尔族民歌节拍规整，节奏鲜明，气氛热烈，常用以伴舞，表演形式以对唱、齐唱或领唱、帮唱为主。其中，代表作品有《楼兰姑娘》《为你》《快乐老家》《情人》等。

（1）劳动歌

劳动歌主要有猎歌、牧歌、麦收歌、打场歌、挖渠歌、纺车谣、砌墙歌等。

（2）习俗歌

生活习俗歌与各种仪式和民族传统习俗关系密切。在婚丧嫁娶、庆典、祭礼及民间节日中都要吟唱习俗歌。这类民歌有婚礼歌、迎春歌、迎雪歌、丧歌（又称"挽歌"）、封斋歌等。

（3）历史歌

历史歌是反映维吾尔族人民历史上一些重大事件的歌曲，如北疆流行的《筑城歌》《往后流》等，有的反映了封建统治阶级的残酷压迫及农民的英勇反抗，有的反映了维吾尔族人民保卫家乡、保卫边疆、维护祖国统一的可歌可泣的英雄事迹。

（4）爱情歌

爱情歌在维吾尔族民歌中占有很大比重，青年男女间炽热的恋情往往通过富有维吾尔民族心理特征和地域特色的比兴手法来加以表达，因此具有一种独特的艺术魅力。

（5）新民歌

新民歌表达维吾尔族人民对社会主义新生活的热爱，表现了人民对党、对领袖、对社会主义制度的无比拥戴。

（6）木卡姆

木卡姆是维吾尔族的古典音乐，它包含有器乐、声乐、舞蹈等成分。维吾尔族的木卡姆大致可分为五种：第一种是流行在喀什、库车、阿克苏、莎车一带的十二木卡姆；第二种是流行在哈密地区的哈密木卡姆；第三种是流行在吐鲁番的木卡姆；第四种是伊犁木卡姆；第五种是刀郎木卡姆。

小结

本章主要阐释了中国民间音乐中的民歌部分。马克思曾说"民歌是唯一的历史传说和编年史"，英国的威廉姆斯也说"一首民歌，就是一个超级的艺术品"。人类文化中最宝贵的一个组成部分——民歌，在我国有着辉煌的历史，深受人们的喜爱，它不但让我们欣赏到古代人们的智慧，也成为当今音乐创作的重要源流。

思考题

1.民间音乐的特点。

2.民歌的定义与分类。

第十三章
民间舞蹈的古韵新风

扫码获取
◆配套视频
◆配套课件

◆导读：

中国民族民间舞被称之为"艺术之母"，它是人们对生命意识的最原始、最自然、最强烈的呼唤与表露。在漫长的岁月、深厚的文化积淀中，风情醇厚的中国民族民间舞在历史文化长河中世代生息、演进，流传至今。中国民族民间舞以其绚丽的风采深得中国各族人民和世界各国朋友的喜爱，被誉为世界舞蹈宝藏中的瑰丽之花。

◆学习目标：

1.掌握民间舞蹈的艺术特色。

2.初步了解民间舞蹈的种类。

第一节　舞蹈种类及民间舞蹈的特点

舞蹈是人类文化史上最早产生的艺术形式之一，舞蹈艺术种类繁多，标准不同，类型有别。舞蹈根据时间的不同分为古典舞蹈、现当代舞蹈；根据民族不同分为不同的民族舞蹈；按产生、服务的阶层不同分为官方主流舞蹈、民间舞蹈等。本章要讲述的重点是中国民间舞蹈。

民间舞蹈的特点是突出地域的风俗和审美习性，舞、乐结合，载歌载舞，用肢体语言传递作者和舞者的思想情感。中国民间舞蹈形式多样、朴实无华，具有适合大众的普及性、雅俗共赏的通俗性、自娱自乐的趣味性、突出地域的丰富性，适合各年龄段的人群，简单易学。民间舞蹈取材于人民大众丰富的生活，始终保持着它独有的民族元素，在世代相传中经过人们不断的加工、丰富、完善，成为中华民族珍贵的文化瑰宝，蕴含着浓郁的文化底蕴和艺术魅力。

第二节　民间舞蹈的古韵新风

1. 鼓舞

民间舞蹈中最有气势的当属"鼓"舞。"鼓"舞的舞蹈动作是围绕着"鼓"展开的。中国有文字记载的"鼓"舞大概出现在商代。殷墟出土的甲骨文表明，当时已经有了关于击鼓撞钟"奏舞"的记载。至今，中国各地仍有不同风格的"鼓"舞流传着，一类是气势磅礴的鼓舞，如陕西《安塞腰鼓》、山西《花鼓》、甘肃《太平鼓舞》；一类是小巧俏丽、边唱边舞的小型鼓舞，如安徽《凤阳花鼓》。

陕西的《安塞腰鼓》，击舞起来，其气势可将山河吞没；甘肃的《太平鼓舞》，鼓形如扇，敲击时声音响亮，气势如虹。特别是甘肃兰州的《太平鼓舞》更是独树一帜，其桶形鼓身长1米，用牛皮制的鼓鞭抽打，鼓声隆隆，声震数里。还有安徽《凤阳花鼓》流传非常广，通常由男女二人表演，边唱边舞，歌词多唱述流浪漂泊生活之苦。

2. 傩舞

傩，通常指有驱灾避邪功能的傩神。傩文化是中华人文始祖文化之一，是中国传统文化的一个重要组成部分，其文化内涵和表现形式极富原始性、积极性和浪漫主义色彩。余秋雨在《贵池傩》中写到，"傩"与中华民族的历史关系实在太深太远了。如果我们把目光稍稍从宫廷史官们的笔端离开，那么，山南海北的村野间都会隐隐升起这个神秘的字：傩。

"傩文化"不仅具有人类学、宗教学、民俗学、考古学、艺术学等诸多方面的价值，而且是"非物质文化遗产"，具有不可再生性，一旦消失，就永远不可能复活。因此，为保护"非遗"，应该让"傩舞"从民间来再回到民间去。

傩舞俗称跳傩，是广泛流传于各地的一种具有驱鬼逐疫、祭祀功能的民间舞，是傩仪中的舞蹈部分，一般在大年初一到正月十六期间表演。现存傩舞主要分布在江西、安徽、

贵州、广西、山东、河南、陕西、湖北、福建、云南、广东等地，各地分别有"跳傩""鬼舞""玩喜"等地方性称谓。自汉开始，傩舞因其动作简朴、刚劲，保持较多的原始风格，故被誉之为"中国古代舞蹈活化石"。2006年5月20日，傩舞经国务院批准列入第一批国家级非物质文化遗产名录。

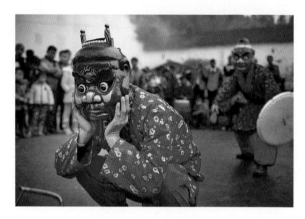

图13-1　江西民间傩舞

傩舞表演时一般都佩戴某个角色的面具，其中有神话形象，也有世俗人物和历史名人，由此构成庞大的傩神谱系，"摘下面具是人，戴上面具是神"。傩舞伴奏乐器简单，一般为鼓、锣等打击乐。如图13-1所示。

傩舞的娱乐舞节目众多，内容来自神话传说、民间故事、古典小说和世俗生活。由于流传年代和师承关系不同，表演风格各异，既有以写意为主、动作舒展、舞姿优雅、古傩韵味犹存的"文傩"流派，也有以写实为主、动作强烈、节奏鲜明、融合武术技巧的"武傩"流派。

3. 狮舞

狮舞（广东醒狮），流行于广东省佛山市、遂溪县、广州市及其周边地区的传统舞蹈，2006年，狮子舞经国务院批准列入第一批国家级非物质文化遗产名录。

醒狮，属于中国狮舞中的南狮。历史上由唐代宫廷狮子舞脱胎而来，五代十国之后，随着中原移民的南迁，舞狮文化传入岭南地区。明代时，醒狮在广东出现，起源于南海县。醒狮是融武术、舞蹈、音乐等为一体的文化活动。

狮子在中国人心目中为瑞兽，象征着吉祥如意，舞狮活动中寄托着人民求吉纳福的美好意愿。狮舞在我国历史悠久，是一种古老的汉族民间舞蹈，是中华民族优秀的民族传统艺术之一。狮舞的叫法多样，可以叫作"舞狮子""狮子舞""狮灯"等。中国的壮族、苗族、满族等民族受汉族文化影响也有类似舞蹈。

舞狮表演分文狮和武狮两类。文狮子一般是戏耍性的，擅长表演各种风趣喜人的动作，比如：挠痒痒、舔毛、抓耳挠腮、打滚、跳跃、戏球等等。武狮子则重在耍弄技巧，最普通的是踩球、采青、过跷跷板，难的甚至要做武功性的表演，比如走梅花桩这样的高难动作。

狮舞一般分贺庆、竞技、联谊、驱邪、阵式和演艺等六类。

① 贺庆：逢节日喜庆、奠基落成、寿宴婚娶，群狮齐贺，狮鼓齐鸣，由一至两只狮口含金条、金钱、金砖、元宝、玉器等道具，拼砌成姓氏或福、禄、寿、喜等吉祥语句和图案，以示恭贺。

② 竞技：由两个或多个狮班同台献艺，好胜争强，各显高难灵巧狮艺，以求扬名乡里，争当狮坛霸主。

③联谊：两个或多个狮班同台表演，结友联谊。点香交拜，群狮起舞，同庆共乐。

④驱邪：醒狮对蝎子、蜈蚣、毒蛇、蜘蛛、青蟹等邪毒物类（比喻为邪恶的事物）予以撕咬、吞食，以求达其驱邪镇恶之目的。

⑤阵式：由主家的狮班为应邀前来的各个狮班设下阵式，各狮班又按狮坛规矩以不同招式套路技艺破阵，表演时配鼓乐、旌旗、呐喊，场面气氛热烈。阵式有梅花阵、七星阵、八卦阵、蟠龙阵等。

⑥演艺：表演醒狮的各类采青套路，如采桥青、盘凳青、云梯青、三山青、楼台青、高杆青、八卦青、椰子青、灵芝青、捞月青等。亦有主家故设障碍，考验狮班的采青技艺。

台上一分钟，台下十年功，舞狮真不是一件轻而易举的事情，很多时候，舞狮队员要克服很多危险与困难，才能在表演时候让人惊叹！我们看狮舞时出现的梅花桩，即木桩，直径约20厘米，一端埋在地下，地面露出一两米，甚至更高。三五根或更多，呈梅花瓣形排列，木桩的高矮有一样的，也有不一样的，俗称"踩梅花桩"或"走梅花桩"。真是"一跃九尺飞天起，梅花桩上舞乾坤"。

在海外华人聚居的地区，每年的春节或重大喜庆，也会在世界各地舞狮庆祝。欢快的狮舞活动，把老百姓在逢年过节及庆典时的喜悦心情表达得淋漓尽致。舞龙舞狮这两项传统文娱活动被发扬成为多元社会里一个文化亮点，许多友族不但喜爱观看舞龙舞狮，在属于他们的喜庆节日里也邀请龙狮团助兴，与华人团员一起学习和参与演出，体现异中求存、文化无疆界之分的精神，同时，激励龙的传人更责无旁贷地维护、弘扬！

4. 龙舞

龙舞是汉族常见的民间舞蹈之一，流行广泛，龙舞因舞蹈者持传说中的龙形道具而得名。少数民族中，彝族和白族等也有龙舞。

龙的形象源于中国古代图腾，是农耕民族所崇拜的神物，被视为民族的象征。传说中龙能行云布雨，消灾降福。春节舞龙，寓意风调雨顺；干旱时舞龙，可以求雨；舞龙到各家，可以消灾驱邪……龙代表着吉祥。"龙舞"，其造型制作与表演形式多种多样，有的地方称之为"舞龙"，也有的称之为"龙灯舞"。从汉代开始过年要龙灯，逐渐成了我国的传统习俗。

龙舞演出的时间，一般都在农历正月初一拜年、十五闹"红火"和闹"元宵"的时候，也有一些地方在农历二月初二的"龙抬头"时表演。这是一种极为普遍的民间艺术，这种传统的艺术节目，大都与中国的传统节日紧密地联系在一起。2006年5月20日，龙舞经国务院批准列入第一批国家级非物质文化遗产名录。

龙舞在开始表演时，由许多人每人各举一节木柄，左右挥舞，使龙体在空中悠悠舞动。夜晚舞龙时，要点燃龙体内的蜡烛，辅以彩灯、莲花灯等各式花灯，同时施放烟火、爆竹，造成一定的声势，吸引观众，使龙舞呈现出不同凡响的风采来。

5. 土家族摆手舞

土家族是具有悠久历史的民族，两千年以前，他们就定居于今天的湘西、鄂西一带，他们自称"毕兹卡"，是本地人的意思，主要生活在湖南湘西土家族苗族自治州的永顺、龙山、保靖、古丈、吉首、泸溪等县，以及湖北省恩施地区，与汉、苗等族杂居。土家族

是一个能歌善舞的民族，他们在长期的劳动生活中创造了光辉灿烂的民族艺术文化。

摆手舞是最具土家族民族特色、最能反映土家族民俗风情的民间舞蹈。摆手舞，土家语叫"舍巴""舍巴格痴"，其意为敬神跳，汉语叫跳摆手，是土家人最喜爱的传统舞蹈，也是土家族艺术表征，一般在农历正月初三至正月十五夜间表演。摆手舞动作取材于土家人的生产劳动、日常生活等方面，舞姿优美，颇具动感。

摆手舞最著名的地方当属湖北省恩施土家族苗族自治州来凤县。来凤县，多好听的名字啊！她因凤凰栖息的美好传说而得名。2014年，来凤县百福司镇因摆手舞被文化部授予"中国民间文化艺术之乡"称号。为了保护、传承和发展土家摆手舞，努力把摆手舞打造成土家文化精品，近几年来，来凤县采取了多项措施，加快摆手舞的传承与发展。全县掀起摆手舞进学校、进机关、进社区热潮。如今，摆手舞已经成为来凤县的民族文化品牌，土家族摆手舞表现出的乐观、开朗、积极的人生态度，纯朴健康的民族心理，以及所承载的丰厚的历史文化信息和广阔的文化空间，都表明土家族摆手舞是中华文化不可或缺的组成部分。

土家族摆手舞集歌、舞、乐、剧于一体，摆手舞的舞蹈动作多是土家生产、生活、征战场面的再现：有表现打猎生活的"赶野猪""拖野鸡尾巴""岩鹰展翅"等；有表现农活的"挖土""撒种""种苞谷"等；有表现日常生活的"打蚊子""打粑粑""擦背"等；有表现出征打仗的"开弓射箭""骑马挥刀"等。摆手舞的舞姿粗犷大方，刚劲有力，节奏鲜明。土家人用牛头、猪头、粑粑、米酒、腊肉等供品祭祀过祖宗之后就开始起舞，从天黑一直跳到天亮，有时甚至一连跳几个通宵。还有一种在野外举行的大摆手舞，它是一种军功战舞，规模宏大，气势不凡。少则几人，多则上万人，历时七八天不息。大摆手舞每三年举行一次，是军事战争场面的重演。土家族摆手舞舞姿大方粗犷，有单摆、双摆、回旋摆、边摆边跳等动作，如图13-2所示。舞蹈场地一般在坪坝上。舞蹈分为大摆手和小摆手，大摆手祭祀族群始祖，规模浩大，舞者逾千，观者过万；小摆手主要祭祀本姓祖先，规模较小。其音乐包括声乐伴唱和器乐伴奏两部分，声乐主要有起腔歌和摆手歌，乐器主要是鼓和锣，曲目往往根据舞蹈的内容及动作而一曲多变。摆手舞的动作特点是顺拐、屈膝、颤动、下沉，表现风格雄健有力、自由豪迈。

图13-2　土家族摆手舞

6. 阿细跳月

阿细跳月也称"阿西跳月""跳乐"，是自称"阿细""撒尼"的彝族最具代表性的民间传统舞蹈。阿细跳月阿细语称"嘎斯比"，即"欢乐跳"之意，因多在月光篝火旁起舞，故名曰"阿细跳月"。阿细跳月发源于云南省弥勒市西三阿细人聚集区，流行于云南弥勒、

石林、泸西等地，是青年男女的社交娱乐形式。男舞者弹大三弦或吹笛子，女子合着节拍与男对舞。或者牵手围圈，左右摆动，拍掌踹脚，旋转而舞。阿细跳月的主要动作有三步一蹦跳、拍掌、跳转等，节奏鲜明，情绪欢快。中国民族音乐家彭修文曾根据该舞蹈的音乐，写了民族管弦乐曲《阿细跳月》。

阿细跳月作为国家非物质文化遗产名录之一，是阿细人千百年来创造的精神财富，也是引以为豪的文化瑰宝。劳动和歌舞是阿细人永恒的节日！

7. 孔雀舞

孔雀舞，是我国傣族民间舞中最负盛名的传统表演性舞蹈，流布于云南省德宏傣族景颇族自治州的瑞丽、潞西及西双版纳、孟定、孟达、景谷、沧源等傣族聚居区，其中以云南西部瑞丽市的孔雀舞（傣语为"嘎洛勇"）最具代表性。

相传一千多年前傣族领袖召麻栗杰数模仿孔雀的优美姿态而学舞，后经历代民间艺人加工成型，流传下来，形成孔雀舞。

孔雀是傣族地区最具代表性的动物之一。由于气候及自然条件关系，傣族地区孔雀较多。傣族人民热爱象征美丽、幸福、吉祥的孔雀，把孔雀作为自己民族精神的象征，并以跳孔雀舞来表达自己的愿望和理想，歌颂美好的生活。

孔雀舞的动作优美典雅、柔韧内在而又轻盈敏捷，有以下几个特点：

其一，表现在膝部柔韧的起伏。这是傣族民间舞蹈的共同特点，也是孔雀舞的特点，在变化万千的动作过程中，膝部始终是带韧性的起伏，但这种起伏又不是机械地平均起伏，而是随着内在和外在的感情变化而变化的。如主力腿立直时稍快，而下蹲时稍慢；在膝部稍直和半蹲的起伏中是带韧性的。这样，使孔雀舞显得非常优美内在。

其二，孔雀舞的特点还通过手臂、手腕、手指柔软刚韧的运用而表现出来，上述三个部位的动作柔软而不松软，具有刚韧的内在力量。这样的动作韵律，把孔雀温顺、善良、稳重的性格表现得十分完美。

其三，孔雀舞的特点还通过小腿动作的快速、敏捷，眼睛的灵活运用而充分表现出来。

其四，孔雀舞以表演者的身体各部位组成优美典雅的三道弯来造型。如：右五位侧提腕立掌手，加抬左勾脚旁披腿，那弯曲的膝部、肘部，提起的腕部，送出的胯部，稍弯的腰部，微倒的头部等，这些别具一格的曲线形图案，再现了孔雀窈窕的体态。孔雀舞三道弯的造型与其他民间舞稍有区别，一般送出的胯部与倾斜的上身方向是相反的，头部多用顺倒，即倒向上身倾斜的方向。

孔雀舞的语汇也是非常丰富的，模仿孔雀的一举一动，真是千姿百态。如手上的动作有：五位提腕手、四位摊掌立掌手、一七位按掌手，等等。手势可用掌式、孔雀手式、腿式、嘴半握拳式、扇形手式等。脚下的动作有踮步、起伏步、矮步、点步、顿错步，还有很多的抬前、旁、后曲腿等优美典雅的舞姿。肩部往往配合手脚用柔肩、拼肩、拱肩、碎抖肩、耸肩等等。丰富的舞蹈语汇，描绘出孔雀的活泼、伶俐和美丽。

孔雀舞风格轻盈灵秀，情感表达细腻，舞姿婀娜优美，是傣族人民智慧的结晶，有较高的审美价值，是傣族最有文化认同感的舞蹈。云南德宏傣族景颇族自治州，简称"德宏"，拥有优美的自然环境，灿烂的历史文化，独特的民族风情，素有"孔雀之乡""神话之乡""歌舞之乡"之誉，德宏人民跳的孔雀舞也是美丽异常。

　　传统的孔雀舞，过去都由男子头戴金盔、假面，身穿有支撑架子外罩孔雀羽翼的表演装束，在象脚鼓、锣、镲等乐器伴奏下进行舞蹈。舞蹈有严格的程式，其中有丰富多样、带有寓意的手形与各种跳跃、转动等舞姿。

　　谈起现代孔雀舞，我们不得不提到一个重要的人物：她在舞蹈界是一个传奇，她就是当代的"孔雀公主"——杨丽萍。1994年她凭独舞《雀之灵》获中华民族20世纪舞蹈经典作品金奖，2012年出演央视春晚舞蹈《雀之恋》。以舞蹈家杨丽萍创作并表演的《雀之灵》《雀之恋》（如图13-3、图13-4所示）为代表，现今舞蹈界流行的"孔雀舞"跳法，是吸纳了传统孔雀舞特色的现代舞蹈，与传统孔雀舞在服装、表演方式上差别较大。

　　如今提起孔雀舞，大家首先想到的肯定是杨丽萍老师了，其实跳孔雀舞的还有刀美兰老师，她可是开创了女子孔雀舞的先河，是中国舞台上第一位"孔雀公主"，她是享有国际声誉的东方舞蹈家！

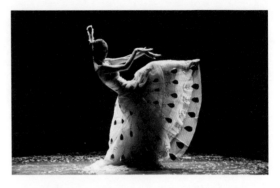

图13-3　杨丽萍1994年独舞《雀之灵》

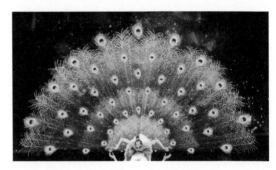

图13-4　杨丽萍2012年央视春晚舞蹈《雀之恋》

8. 芦笙舞

　　芦笙舞主要流行在云南、贵州、广西等苗族、侗族、瑶族、彝族、壮族、哈尼族和拉祜族等少数民族聚居地区，历史悠久。贵州省水城县的水城苗族芦笙舞（箐鸡舞）是苗族同胞在聚会时表演的一种集体竞技舞蹈。该舞蹈起源于苗族"老谱"在民族斗争及生产生活中的经历，尤以水城县南开乡"小花苗"支系民族的芦笙手所跳的最具代表性。表演中有祖先历史纪念、繁衍生存祈祷、族群情感联络、传统竞技、婚恋亲朋社交等，具有深厚的历史文化内涵。

　　苗族芦笙舞2008年列入第二批国家级非物质文化遗产名录。该舞蹈形式上有男性独舞、双人舞、集体舞和男女集体舞，苗族无论丧事、祭祀、"踩山节"以及谈情说爱，都要跳芦笙舞。

　　芦笙舞充分体现了人民的聪明才智和富于艺术创造的特色，给人一种轻松活泼之感，是真正把器乐、唱歌、跳舞融为一体的文化艺术形态。苗族人民通过芦笙舞来表现自己的喜怒哀乐，记载自己的民族历史，传播生产与生活的知识，并表达自己的愿望和理想。芦笙舞已是苗族人民思想感情的结晶和精神支柱。

9. 生命之舞——安代舞

舞蹈的体现形式来源于生活，舞蹈是一个舞者的灵魂，代表了他们的全部。要说舞蹈的优美和多样化，少数民族的舞蹈是当之无愧的代表，然而蒙古族的舞蹈又是众多舞蹈当中最为豪迈和壮观的，其中安代舞就是代表，它是一种原生态的舞蹈，让人能够体验自然与灵魂的结合。

安代舞是源自内蒙古东部科尔沁大草原的库伦旗的一种集体舞蹈。它是蒙古族民间的传统舞蹈艺术之一，由演唱与舞蹈两个部分组合而成，被称为蒙古族舞蹈活化石。不同地域的文化风俗相糅合铸就了蒙古族文化，孕育了具有广泛群众性的安代舞。1996年，库伦旗被国家文化部命名为"中国安代艺术之乡"。2006年5月20日，蒙古族安代舞经国务院批准列入第一批国家级非物质文化遗产名录。

依据习俗，早期的安代舞表演场地，中间立一断轴车轮或木杆（意为镇妖避邪之物），参加者围成圆圈，右手握一块绸巾或扯起蒙古袍下摆，随领唱（领舞者）边歌边舞。曲调悠扬婉转，韵味醇厚，善于表达情感。唱词内容丰富，活泼生动，富即兴色彩。

原生态舞蹈作为一种非物质文化遗产，它背负着一个民族的沧桑和记忆，是人类的生命记忆和创造力的精神源泉，它把人类文化的多样性生动地展现出来，是人类永恒的精神家园。然而随着现代化进程的加快、人们生活环境的变化，很多非物质文化正在飞速消退。对于依靠口传身授来传承的舞蹈文化来说，一个民间艺人的消失，可能就意味着一种舞蹈的灭绝，这也就意味着一笔巨额文化财产的遗失。如果把这些珍贵的原生态舞蹈作为一门课程引进校园，让老师和同学直接和各种原生态舞蹈传承人面对面进行交流和沟通，这样不但可以起到良好的传承和保护作用，而且还丰富了我们对原生态舞蹈文化的进一步认识。

10. 无法拒绝的旋律——锅庄舞

藏族舞蹈有很多种，但是最受人喜爱还是锅庄舞。锅庄舞，因在篝火旁以锅为核心围成圆圈起舞，故称锅庄。它是来自于青藏高原的原生态舞蹈。锅庄舞蹈动作丰富多彩，舞姿舒展洒脱，情绪热烈，气势粗犷，表现出藏族人民豪放、刚强、坚毅的性格和情怀。这种自远古而来的舞蹈，现已成为各地广场上最热门的舞蹈之一，焕发着新的活力。

锅庄舞，又称为"果卓""歌庄""卓"等，藏语意为圆圈歌舞，是藏族三大民间舞蹈之一。锅庄舞分布于西藏昌都、那曲，四川阿坝、甘孜，云南迪庆及青海、甘肃的藏族聚居区。锅庄舞分为用于大型宗教祭祀活动的"大锅庄舞"、用于民间传统节日的"中锅庄舞"和用于亲朋聚会的"小锅庄舞"等几种，规模和功能各有不同。

舞蹈时，一般男女各排半圆拉手成圈，有一人领头，分男女一问一答，反复对唱，无乐器伴奏。整个舞蹈由先慢后快的两段舞组成，基本动作有"悠颤跨腿""趋步辗转""跨腿踏步蹲"等，舞者手臂以撩、甩、晃为主变换舞姿，队形按顺时针行进，圆圈有大有小，偶尔变换"龙摆尾"图案。

会说话就会唱歌，会走路就会跳舞，这是人们对藏族人民能歌善舞的褒奖。在藏区歌舞活动十分普遍，不仅在节假日我们可以欣赏到优美的藏族歌舞表演，就是平时也可以在

广场上、在草原上、在人们经常聚集的地方看到群众自发的跳舞、唱歌场面。

11. 踩高跷

"捷足居然逐队高，步虚应许快联曹。笑他立脚无根据，也在人间走一遭。"

这首诗说的正是踩高跷，它是流行于北方地区的一项传统艺术活动，节日期间，男女老少身着花花绿绿的衣裳，双腿绑在高跷上，双手舞扇，尽情表演。

跷也称"高跷秧歌"，是一种历史悠久的汉族民间舞蹈，流行于全国各地，因表演时多用双脚踩踏木跷而得

图13-5　高跷秧歌

名，如图13-5所示。踩跷的秧歌叫"高跷秧歌"，不踩跷的秧歌叫"地秧歌"。高跷一般以舞队的形式表演，参演者多扮演古代神话或历史故事中的人物，服饰多模仿戏曲行头，演出中常用的道具包括扇子、手绢、木棍、刀枪等。表演形式有"踩街"和"撂场"两种，角色间多男女对舞，有时边舞边唱。各地高跷所使用的木跷从30厘米至300厘米，高低不一。从表演风格上又分为"文跷"和"武跷"，文跷重扭踩和情节表演；武跷更突显现代元素，如跳板凳、劈叉、翻跟头等各种高难度动作。作为我国一项非物质文化遗产，高跷已经存在了两千年以上。

另外，什么又是独杆跷呢？独杆跷从道具、乐器、造型到绝技表演都有一定的规模和套路，形成了完整的表演体系，是山东省最古老、独特的民间艺术奇葩。其造型奇特，生动逼真，动作活泼诙谐，成为山东乃至全国民间舞蹈中的独门绝技。

今人所用的高跷，多为木质，表演有双跷、单跷之分。双跷多绑扎在小腿上，以便展示技艺；单跷则以双手持木跷的顶端，便于上下，动态风趣。各地高跷，都已形成鲜明的地域风格与民族色彩。豫北武技高跷，起源于明清之际，是中国独树一帜的舞蹈艺术。

山西省内各地的高跷高度不一，高跷低的低至数寸，高的高至七八尺，在山西芮城、新绛等县，高跷的高度达到一丈五尺甚至一丈八尺。平时，高跷以四尺左右的高度为多见。高跷在山西延传的历史悠久，在晋中一带榆社县出土的北魏石棺上也可看到高跷、杂技的图画，虽然高跷无文字记载，但最迟也应从北魏开始了。山西高跷表演形式多种多样，五花八门，不拘一格。这些高跷的表演时间，一般都在农历正月十五左右的闹"红火"活动中，高跷是活动中的一种表演形式。这种活动内容机动性大，行动比较自如，可以在大场中表演，也可走街串巷。

东北也盛行高跷，并以"辽南高跷"最负盛名，其形式完整，表演规范，开始时先要"搭象"（叠起两层的造型）唱秧歌，寓意"太平有象"，既而跑大场变换队形图案，然后分组表演双人对舞、"扑蝴蝶"、"渔翁钓鱼"以及扮演民间小戏等。

少数民族的高跷，演员均着本民族的服饰，表演别具一格。例如：布依族既有双跷、又有单跷（亦称独木跷），两手都持跷端，制作方便，其独木跷尤为儿童所喜爱；白族的

"高跷耍马"，演员也是踩着木跷，身着马形道具表演；维吾尔族"双人高跷"，则把民间对舞融入其中，令人耳目一新。

高跷这一民间舞蹈活动丰富了人民群众精神文化生活，增强了人与人之间的团结和谐，同时还体现了老百姓祈盼风调雨顺、国泰民安的美好愿望。时下，高跷这一延续多年的民间舞蹈活动面临青黄不接的状况，亟待采取有效措施，实施抢救和传承，把老祖宗留下的高跷绝技流传下去。

12. 秧歌

秧歌是中国北方地区广泛流传的一种极具群众性和代表性的民间舞蹈。陕北、河北、山东和东北的秧歌最具代表性，因地域不同表现出不同的风格特色。其中，东北地区的民间舞蹈有秧歌、龙灯、旱船、扑蝴蝶、二人摔跤、打花棍、踩高跷等，多在一起配合演出，统称为"秧歌"。秧歌队的服装色彩丰富，多以戏剧服装为主。演出时间为逢年过节和庙会期间。演出比较自由、即兴，表达了东北人民豁达开朗、喜欢热闹的性格。

秧歌相传源于插秧耕地的劳动生活，同时，它又与祭祀农神、祈求丰收所唱的颂歌有关。秧歌流行于我国北方汉族地区，主要于农历正月十五元宵节时在广场上表演，是一种集歌、舞、戏为一体的综合艺术形式。

秧歌舞队人数少则十几人，多时达上百人，他们的服装色彩对比强烈，有红黄蓝绿，根据角色需要手持相应的手绢、扇子、彩绸、鼓等道具，在锣鼓、唢呐等吹打乐器的伴奏下尽情舞蹈，以此抒发愉悦的心情，表达对美好生活的憧憬。

但是，为啥说"扭"秧歌呢？因为秧歌的表演形式，主要特点是"扭"，所以也叫"扭秧歌"，即在锣鼓乐器伴奏下以腰部为中心，头和上体随双臂大幅度扭动，脚下以"十字步"作前进、后退、左腾、右跃的走动。上下和谐，步调整齐，彩绸飞舞，彩扇翻腾，同时还可以伴随着唱。

秧歌的传承日渐凋零，现在社会教育是秧歌传承的主要途径，传承形式主要依靠师徒间口口相传，虽然有利于原汁原味地学习，但是人数不能得到可靠保证。所以作为民俗体育运动，可以在青少年，尤其是高校大学生当中大力弘扬秧歌文化，让学生在强身健体的同时，真正认识这门传统艺术。或以高校为发展平台，把秧歌作为新的艺术专业，外聘成名已久的秧歌表演家，选取出有悟性的秧歌新人，培养出具有现代艺术意识的秧歌专业人才。时代在发展，社会在进步，广场舞的流行，乡村晚会的出现，都极大地影响着秧歌。如今，高跷表演渐渐地离我们远去，能够掌握传统秧歌技艺和纯正舞蹈风格的民间艺人已寥若晨星，如何有效地对秧歌进行保护传承无疑是当务之急。

思考题

1. 中国民族民间舞的特点。

2. 民族舞蹈文化传承的对策。

第十四章
赣剧艺术的新腔古韵

扫码获取
◆ 配套视频
◆ 配套课件

◆ 导读：

中国著名学者王国维说，"戏曲者，谓以歌舞演故事也"。中国的戏曲是由音乐、舞蹈、文学、美术、武术、杂技以及表演艺术等综合而成的。戏曲在中国源远流长，讲究唱、做、念、打，富于舞蹈性，技术性很高，构成有别于其他戏剧而成为完整的戏曲艺术体系。咱们常说戏曲是国粹，但是可能大多数人平常听得并不多。学习传统戏曲文化还是很有必要的，同时，每个地方的戏曲剧种也是集地方文化之大成。读者朋友们可知自己的家乡有什么传统剧种？小时候又听过哪些经典剧目呢？本章将重点概述江西省的省剧——赣剧。

赣剧作为江西传统戏剧，有500多年的历史，是赣鄱文化的重要组成部分。它起源于明代，发源于景德镇和鄱阳等江西的东北部区域。京剧、湖南戏曲、川剧、秦歌等剧种的形成和发展受赣剧影响很大。因其历史悠久，包括了文学、音乐、杂技、艺术、舞蹈、武术等元素，赣剧在2011年5月23日入选第三批国家级非物质文化遗产名录，也被称为中国戏剧的"活化石"，京剧的"鼻祖"。

◆ 学习目标：

1. 了解赣剧文化及其历史发展。
2. 掌握赣剧的特点。

第一节　赣剧的历史渊源

赣剧是江西最有代表性的地方大戏剧种，用江西方言演唱。这是一个古老而又年轻的剧种。为什么这么说呢？说它古老，是因为它的源头要追溯到元末明初诞生的南戏"四大声腔"之一的弋阳腔，比今天号称"百戏之祖"的昆曲历史还要悠久，且曲牌丰富，枝繁叶茂；说它年轻呢，是因为它得名"赣剧"不过六十多年的历史。

从弋阳腔发展为赣剧，实际上是一个剧种由单声腔发展为多声腔的过程。弋阳腔是单声腔，到了赣剧阶段，它已经成为一个兼唱高腔、乱弹、昆腔及其他曲调的多声腔的汉族戏曲剧种了。弋阳腔产生于江西弋阳，迄今有500多年的历史，对全国11个省几十个剧种的形成产生了巨大影响。弋阳腔一诞生，就以它"错用乡语"的特点迅速地流传于中国的戏曲舞台，在中国戏曲舞台上烙下了不可磨灭的印记。到了清代后期，弋阳腔开始逐渐衰落，只在赣东北的饶河班中保存了下来。1950年，饶河班与专唱弹腔的信河班合流，进入省会南昌，才定名为赣剧。赣剧不仅流行于江西，还流行在闽北、浙西、皖南等地。赣剧以其独特的艺术魅力绽放于我国的艺术百花园中。

赣剧声腔以高腔为主、弹腔为辅。高腔主要为高昂激越的弋阳腔和柔丽婉转的青阳腔。目前，赣剧、弋阳腔、青阳腔均被列入国家非物质文化遗产名录。

新中国成立后，江西省对赣剧高腔进行了音乐改革，并加以丝竹伴奏，整理、改编演出了《梁祝姻缘》《还魂记》《窦娥冤》等优秀传统剧目。

赣剧的弹腔，以二黄、西皮为主，其他声腔还包括秦腔、高拨子、浙调、浦江调和文南词诸腔，其中优美动听的文南词腔调尤受群众的欢迎。

赣剧作为江西省最有代表性的剧种，先后为江西获得过中国戏剧"梅花奖""文华奖"等众多荣誉。老一辈无产阶级革命家毛泽东、刘少奇、周恩来等给予赣剧极高的评价。赣剧表演艺术家潘凤霞表演的《游园惊梦》还赢得了毛泽东"美、秀、娇、甜"的赞誉。

在50年代曾出现许多著名演员，如广信路的花旦潘凤霞、祝月仙，小生童庆、卓福生，正生乐一生，花脸陈犹红，青衣萧桂香，老旦李菊香和饶河路的旦角陈桂英、胡瑞华等。中青年演员有小生万良福、萧曼如，正生晏致健，花旦段日丽、熊振淑，青衣熊中彬、高金香，贴旦邹莉莉、童明明，武旦侯爱蓉、陈丽芳，老旦熊丽云，花脸汪炎振，小丑刘安琪等。

第二节　赣剧的声腔

1. 赣剧中的高腔——弋阳腔

弋阳腔产生于江西弋阳，系元杂剧与南戏声腔融合发展而成，是中国古老的传统戏曲声腔。它是宋元南戏在信州弋阳与当地赣语、传统民间音乐结合，并吸收北曲演变而成。弋阳腔有220个曲牌。

由于弋阳腔具有"错用乡语"和"本无宫调"的特点，所以每到一地，便都能随乡入

俗。在其发展后期出现了两个重要特征：一是在剧目上，改调歌之，搬演昆腔剧目，并变原来连台戏为单本戏；二是在声腔方面，则不断地与各地民歌小调相结合，从而繁衍出了许多新的支派。2006年5月20日，弋阳腔经国务院批准列入第一批国家级非物质文化遗产名录。

2. 赣剧中的高腔——青阳腔

青阳腔是弋阳腔发展的主要派系，产生于安徽青阳，明万历以前回流至赣北都昌、湖口一带，与当地语言、民间戏曲、九华山佛俗说唱、大型宗教戏剧相结合而产生了青阳腔。青阳腔有460多个曲牌。

青阳腔的剧目上起元明南戏，下到后世的各种文人传奇，数量众多，有《青阳时调》《时调青昆》《昆池新调》《滚调乐府》《摘锦奇音》《玉谷新簧》《徽池雅调》等青阳腔剧本选集广为流传。青阳腔由皖南伸展到闽、粤、湘、赣、鄂、蜀、晋、鲁等地，直接或间接地影响了徽剧、赣剧、川剧、黄梅戏等剧种的形成与发展，尤其为"四大徽班"进京形成京剧奠定了基础，青阳腔被誉为京剧"鼻祖"，在中国戏曲史上占有显赫的地位。

3. 两种高腔的异同

（1）不同点

两种高腔，前者高昂激越，多演《三国》《封神》等历史故事连台戏；后者凄婉柔丽，多演唱明传奇。

（2）相同点

① 剧词"错用乡语"，通俗易懂；
② 演唱以锣鼓击节，不用管弦，一人干唱，众人帮腔；
③ 曲体为长短句的曲牌连缀，并发展为"滚调"，使其能解释剧词。

4. 赣剧中的乱弹腔

赣剧乱弹腔大多数为地方化了的外来声腔。赣剧中的弹腔以西皮和二黄为主，二黄来自江西本土的宜黄腔，西皮又称襄阳调，则是来自湖北。赣剧中的女腔西皮尤为有特色。皮黄大多数用来演绎历史戏。

赣剧中的秦腔拨子来自安徽石牌，神话剧中通常使用比较多；浙调和上江调、浦江调来自浙江，家庭伦理题材剧目使用得比较多。此外，还有从江西地方说唱吸收过来的南北词。南词优美动听，最为赣剧观众所喜爱。南北词在爱情题材中使用较多。

另外，还有来自安徽的梆子以及各种民歌杂腔也被归入到弹腔中。

5. 赣剧中的昆腔

赣剧中的昆腔，清末由金华草昆传入，曲调与正宗昆腔基本相同，唯其唱腔的吐字多带乡音土语。上演剧目属于正宗的昆腔戏不多，只有《单刀赴会》《相梁刺梁》《醉打山门》等。

第三节　赣剧的行当

赣剧的行当与其他剧种有不同的地方，沿用的是明代弋阳腔时期流传下来的古制，分为"三生、三旦、三花"，即俗称的"九角头"。每个行当在演唱发声上都有自己鲜明的特点，与表演相得益彰，形成了剧种"古朴厚实，亲切逼真"的独特艺术风格。

1. 何谓"三生"

① 小生：大多扮演剧中之青年男子，有雉尾、官衣、靠把、罗帽生等分别，与京剧不同，赣剧小生要求唱做念舞、翻扑跌打都需胜任，踱方步，"重八挂"（注重脸部表情），唱弋阳腔用本嗓，乱弹腔则真假嗓结合，唱时不断用真嗓夹以发自舌尖的"窄音"和"子音"作为铺垫和美化，挺拔清柔，圆润自然。根据不同的情境、身份，做派各异，有的潇洒大方，有的风流倜傥，有的英俊矫捷，亦文亦武，唱做并重。如弋阳腔戏有《珍珠记》的高文举、《卖水记》的李彦贵，弹腔戏有《临江会》的周瑜。

② 正生：赣剧又称为挂须，大多扮演政军挂黑须之中年男角，文武全能，以唱为主，演高腔时多用本嗓，常用舌根翻高八度，俗称"边音"，与京剧中的嘎调有相似之处，但不完全相同。扮演的角色根据身份穿着不同，有蟒袍、靠把、官带、箭衣、褶子等戏路。如弋阳腔《长城记》的秦始皇、《八义记》的程婴，弹腔戏《金当隈》的薛丁山、《庆阳图》的李广等。正生大多数为俊扮，也有勾画脸谱的角色，如《三投唐》的王伯当、《铁笼山》的姜维等。如图14-1所示为居毅强老师在《红珠记》中的正生扮相。

③ 老生：京剧中只要挂胡子就称老生，赣剧不一样，挂白胡子或者灰胡子的才叫老生，都用本嗓来演唱。老生行多扮演正面人物，比如忠臣良将义仆、《清风亭》的张元秀、《节义贤》的刘子忠等。赣剧老生还有个特殊的情况，不挂胡子，比如《博望坡》的诸葛亮。

图14-1　赣剧《红珠记》居毅强老师饰皇帝

2. 何谓"三旦"

① 小旦：实际上在赣剧中通常称为大旦，是九角头中地位最为重要的行当。弋阳腔时期，小旦尚为旦色中之次要角色，如《金貂记》的刘翠屏、《珍珠记》的温金婷、《卖水记》的丫鬟春香等。而到了清初弹腔兴起后，婚姻爱情戏增多了，题材的变化带来了行当地位的变化，这个时候，所有戏里面的女主角，除老旦外，几乎都由小旦来担任，小旦

成为剧团班社的主梁，所以小旦又称"包台旦"，又改名"大旦"，民间叫做"驮梁旦"，这点也跟京剧不同，赣剧中的驮梁旦要求文武精通，唱做全能，对演员的要求非常高。如图14-2所示为陈俐老师在《游园惊梦》中的小旦扮相。

值得一提的是，赣剧小旦也有勾脸谱的戏，如《四国齐》的钟无盐、《禹门关》的杜金娥等。有时候，赣剧小旦还要兼演小生戏。

② 正旦：相当于京剧中的青衣，但与青衣不同的是，正旦在赣剧中不一定充当

图14-2 赣剧《游园惊梦》陈俐老师饰杜丽娘

第一主角，主要扮演娴静典雅、温良贤惠的中年女子。演唱发声与小旦一样，真假嗓结合，一般多演正剧或悲剧人物，如《珍珠记》的王金贞、《寿阳关》的赵锦棠等。与小旦一样，正旦也兼演生行的戏，比如《龙凤配》的周瑜、《双带箭》的李世民、《打蔡府》的郑天寿等。如图14-3所示为胡瑞华老师在《装疯骂殿》中的正旦扮相。

③ 老旦：俗称老妈旦，扮演剧中老年妇女，唱白用本嗓，常演的人物及剧目有《春秋配》的乳娘、《牧羊卷》的宋母、《葵花岭》的佘太君、《装疯骂殿》的哑奴等。赣剧传统戏中老旦戏路不多，如图14-4所示为前辈艺人朱寿山饰演佘太君。

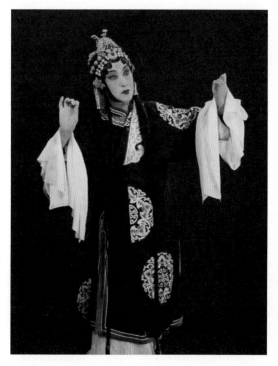

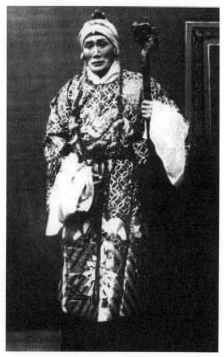

图14-3 赣剧《装疯骂殿》胡瑞华老师饰赵艳蓉　　　图14-4 赣剧前辈艺人朱寿山饰演佘太君

3. 何谓"三花"

① 大花：也就是大花脸，相当于京剧中的铜锤花脸，以唱为主，勾画脸谱大多使用红黑白三色，非常讲究气势功架，动作大开大合，发声要求喉头似含水珠状，通俗叫法称"翰音"，其"叫口"和"笑"也与众不同。所扮角色有《定天山》的尉迟恭、《飞虎山》的李克用、《定军山》的夏侯渊等。

② 二花：就是二花脸，相当于京剧中的架子花脸，扮演的角色一般都性格粗犷，表演跳顿有力，偏重武功。发声偏重喉转舌尖音，通俗的叫法称"朱砂音"或"霸音"。主要人物有《打龙棚》的郑子明、《鸡爪山》的胡奎、《五雄阵》的余洪等。

③ 三花：又叫小花脸，属于丑行，不说韵白，讲本地俚词俗语，唱念用本嗓，道白口齿清楚伶俐，表演幽默诙谐、机灵滑稽。赣剧剧目中几乎每台必有小丑，是一出戏中举足轻重的角色，扮演的各种身份的人都有。如《定天山》的张士贵、《对金钱》的王华、《何乙保写状》的何乙保等。赣剧的三花还会兼演女丑的角色，如《碧桃花》的禁婆、《珍珠塔》的姑母等形象。

第四节　赣剧代表剧目和代表人物

赣剧传统剧目相当丰富，据不完全统计，有大戏256个，小戏和折子戏（包括大戏中包含的）747个，代表剧目有：《梁祝姻缘》《珍珠记》《西域行》《还魂记》《西厢记》《红色宣传员》《铁肩红心》《荆钗记》《窦娥冤》《还魂后记》《等你一百年》《青衣》《红珠记》等。

赣剧的代表人物列举几位：

① 杨桂仙，江西省玉山县人，是赣剧表演艺术家的优秀代表，以其扮相俊美，嗓音甜脆而深受广大观众的喜爱。在赣东北流传着这么一句话：杨桂仙，红半天，三天不见杨桂仙，人都要发癫。从这句话里我们可以想见到她当年受欢迎的程度。就连著名赣剧表演艺术家潘凤霞未成名前也曾向她拜师学艺。她的代表剧目有《装疯骂殿》《断桥》《哑背疯》以及现代戏《一百块钱》等，尤其《装疯骂殿》，还得到过京剧大师梅兰芳的称赞，说是"民间演法，我所不及"。

② 潘凤霞，生于1933年，原名叫王凤香，赣剧最有代表性的表演艺术家。她出身艺人家庭，十一岁开始学艺，先后拜潘金晋、杨桂仙、朱寿山为师。她的扮相俊美、唱腔委婉、做工细腻，演出了近百部传统戏和新编历史故事戏、现代戏，其中有不少成为赣剧的经典剧目。她多次随团进京演出，以精湛的艺术轰动首都剧坛。潘凤霞在全国都享有很高的声誉，毛泽东主席赞她的唱腔"美秀娇甜"，周恩来总理还送她大衣，田汉把她与评剧表演艺术家新凤霞相提并论，称为"南北双凤"。潘凤霞的戏路很宽，除演闺门旦、泼辣旦、小旦外，偶尔也串演老生、小生、彩旦。她还注意吸收借鉴其他剧种，融会于赣剧的表演艺术中。代表剧目有《僧尼会》《孟姜女》《白蛇传》《江姐》《方志敏》《祥林嫂》等。所演弋阳腔《珍珠记》《还魂记》曾搬上银幕拍成戏曲片。

③ 童庆礽，生于1925年，江西峡江人，原为话剧演员，1953年进入江西省赣剧团，师从郑瑞笙、祝盛增，主攻小生。他的表演儒雅清俊、风度翩翩，有着浓郁的书卷气，他

对赣剧最大的贡献，就是根据自己的嗓音条件改革和发展了小生唱腔，给赣剧带来耳目一新的变化，使赣剧舞台上出现了从前没有过的柳梦梅、张君瑞的形象，主演的《珍珠记》《还魂记》被搬上银幕，《西厢记》《西域行》《评雪辨踪》也是他的代表作。他不仅演俊秀的小生、潇洒的正生，还能反串小丑，赣剧名剧《张三借靴》中的刘二就是他塑造的一个经典的小丑形象。

④ 胡瑞华，生于1938年，原名胡水花，是著名的赣剧旦角演员，天生一副脆亮宽厚的好嗓子，尤以唱功见长，唱腔热烈奔放、酣畅淋漓、风格独特，被称为"水花调"。据说，有不少观众听到她的唱腔，如痴如醉，有些妇女边做饭边听她唱戏，以至于把锅里正在煎的鱼都烧焦了。她的代表剧目有《装疯骂殿》《尼姑思凡》《打金枝》《胭脂狱》等。

传统文化要想薪火相传，生生不息，离不开老一辈艺术家的坚持，也离不开年轻一代的热情！传统文化进校园，既是对大学生艺术欣赏能力的启迪与培养，也是对优秀中华文化的继承和发扬。

第五节　新时代赣剧文化的传播与发展

作为江西省传统艺术的瑰宝，赣剧至今已有五百余年的历史。2011 年赣剧作为传统戏剧，被列入第三批国家级非物质文化遗产名录。赣剧由古代四大声腔之一的弋阳腔发展而来，并在发展过程中将高腔、昆腔、乱弹等多种声腔融为一体，被誉为中国戏剧的"活化石"，对京剧、川剧、湘剧、秦腔等剧种的形成有着深远影响。本节对赣剧的发展历程、发展现状以及传播进行分析。

一、赣剧的发展历程

赣剧最早可以追溯到南戏在我国东南地区流行的宋元时期。南戏传入江西广信府的弋阳县之初，以演出《目连救母》之类的剧目为主。之后，在弋阳当地民间艺术的影响下，南戏的赣地域特质逐渐明显，极具赣地特色的弋阳腔逐渐形成。自明代开始，经济繁荣，民间文化发展较快，戏剧兴盛，弋阳腔逐渐发展成为古代著名的四大声腔之一，在全国各地广为流传，并与各地的方言土语和民间腔调结合形成许多新的地方剧种。

明末清初，战乱纷争对弋阳腔的发展影响极大，但随着政局逐渐稳定，经济逐渐恢复，弋阳腔也恢复到过去的繁盛景象。清朝末期，弋阳腔发展迅速，分别在南昌、上饶和吉安形成三个弋阳腔班活动中心，广受群众喜爱。但到清道光（1821—1850 年）年间，西皮气传入江西赣东北地区，赣剧艺人将西皮与二黄结合，形成江西的乱弹腔，并逐渐成为赣剧主要的唱腔。清乾隆时期开始，随着昆剧在南昌、九江等地的传播，昆曲也逐渐被融入赣剧，形成高腔、乱弹腔和昆腔等唱腔的合流，促成赣剧的逐步形成。新中国成立后，赣剧迎来发展时机，逐渐走出低潮，迎来了赣剧的快速发展。二十世纪五十年代初期，赣剧戏班的前身广信班（源于玉山、贵溪等地，均为乱弹腔）和饶河班（源于鄱阳、乐平、景德镇等地，以乱弹腔为主，兼有高腔）合并，取名"赣剧"。1953年，江西赣剧团成立，之后，赣剧演员训练班成立。六十年代，江西省赣剧院成立。这些都为赣剧的发展提供了人才储备和组织支持，为赣剧表演带来了有序管理。1960年，黑龙江和吉林两省的戏剧

表演者来到南昌学习赣剧，并在学习结束后回到东北进行演出，促进了赣剧在东北地区的传播，推动了赣剧走向全国的进程，进一步扩大了赣剧在全国的影响。十一届三中全会之后，江西省恢复十余个正规赣剧团，赣剧迎来发展的新时代，重新焕发光彩。赣剧剧团着手对传统剧目进行改编，其中改编的《还魂曲》被文化部评为北京合唱节的团队表演奖，《邯郸梦记》和《送饭斩娥》等剧目入选第四届"梅花奖"，赣剧在传统戏剧中的地位得到了显著提高。

二、赣剧的发展现状与存在问题

（一）赣剧人才断层严重

早期，杨桂仙、潘凤霞、涂玲慧、祝月仙、童庆初、肖桂香、陈桂英等老一辈优秀的赣剧演员，创造了许多广为流传的经典赣剧曲目。20世纪末，赣剧的发展出现了颓势，剧团的主创人员大量流失。而且，一些优秀的老赣剧表演艺术家已年迈，而有实力的中青年赣剧专业演员越来越少，人才断层现象相当严重。

（二）传统戏剧的受众逐渐减少

随着文化传播方式的多样化，文化活动形式也越来越丰富，影视传播技术高速发展，电视剧和电影等视讯吸引着年轻人的眼球，给传统戏剧带来了极大的冲击。由于戏剧本身情节发展较慢，表演较程式化，缺乏时代气息，剧本创作人才缺乏，剧本改革创新不足，戏剧欣赏已逐渐成为老年人的专属，戏剧观众逐渐流失，受众群体逐渐减少，赣剧也不例外。赣剧的传承与发展离不开教育和人才的培养，尤其是高校在人才培养方面起着举足轻重的作用，但江西省的本、专科院校中，仅有南昌大学和江西师范大学两所学校开设了赣剧课程。年轻的欣赏群体对中国传统戏剧知之甚少，认为戏剧深奥又难懂，不知应如何欣赏戏剧，也不知应到何处去观看戏剧，对戏剧缺乏兴趣与学习热情。

（三）赣剧发展的地域不均衡

赣剧起源于赣东北，诞生于江西东北的农耕文化，戏剧内容反映着当地人民的生产与生活。在鄱阳、乐平、万年、弋阳等赣东北地区，人们在婚丧嫁娶或重要节日仍然有请戏班唱戏的传统，赣剧的演出在这些地方仍然起着至关重要的作用，民间赣剧戏班仍然活跃在舞台上。相比之下，在赣南、赣西等地，人们对赣剧的了解较少，赣剧在这些地方的发展不及其在赣东北的发展。赣剧发展的地域不均衡极大地阻碍了赣剧的发展与传承。

三、赣剧的传播与发展

非物质文化遗产的核心要义集中体现在保护、继承、创新和发展几个方面。赣剧表演的文化传承引起各方关注，2011年，赣剧入选第三批国家级非物质文化遗产名录，这一结果给赣剧表演文化的传承带来了全新的机遇，同时为了保证赣剧本身的艺术价值，还需要结合实际对赣剧表演文化传承模式实施优化创新。

在新中国成立初期，著名赣剧表演艺术家潘凤霞等人，便针对赣剧表演艺术形式作出了相应的改革。通过对诸多优秀赣剧传统剧目的梳理与保护，创作出了大量具有江西特色

的现代赣剧表演作品。这些作品一经出现便得到了毛泽东主席和周恩来总理的认可与赞扬，赣剧表演文化也因此得到了关注，为赣剧表演文化的传承与发展打下了坚实的基础。近年来，在文化建设的时代号召下，如何更好地实现对赣剧表演文化的传承，逐渐成为新时期非物质文化遗产保护的关键课题。结合实际，加大对赣剧表演文化艺术的研究力度，提高对赣剧表演文化推广的重视，对于振兴赣文化以及建设有特色的现代江西文化，有着不可忽视的战略性作用。

赣剧作为非物质文化遗产中的一种，其本身具有一定的社会教化功能，提高对赣剧表演文化传承工作的重视，加大对赣剧表演文化的宣传，可以在提升赣剧社会教化功能的基础上，提升其艺术价值。比如，关注赣剧这一艺术形式的多元文化创新发展，通过对赣剧表演文化的综合分析，着重体现赣剧在社会伦理标准、文化观念和社会行为等诸多方面的教化作用，同时也可以将其理解为赣剧本身社会干预性、文化调控性、艺术感染性以及精神再造性的集中体现。一直以来，宗教、民俗与戏剧之间存在一定的联系，强调对赣剧本身社会教化功能的挖掘与利用，不仅可以为赣剧表演文化的传承提供支持，在相关文化形态研究方面也能进一步开拓视角。

大学生是世界潮流和未来方向的引领者。赣剧等中国传统文化的发展前景在一定意义上取决于大学生对中国传统文化的接受程度。过去，强调口传心授培养模式的江西文艺学校、江西赣剧院、当地赣剧团和戏剧团等是培养赣剧人才的主要阵地，赣剧的传承主要依靠它们。但这些场所不包括在公共教育体系内，导致大学生日常接触赣剧的可能性大为降低，其在学生中的影响也越来越萎缩。在高校公共教育发展中开设相关课程，大力弘扬传统文化，继承和发展如赣剧这样的非物质文化遗产，可以增强民族自尊心、文化自信心和自豪感。

对于赣剧，我们应该顺应时代发展的潮流，剔除旧的改革思想，积极发展赣剧的创新方式。我们应该在传统赣剧的基础上丰富赣剧的表现形式，让赣剧一点一滴地渗透进人们的生活，满足人们日益增长的精神需求。所以赣剧必须创新才能拥有活力以吸引公众的注意。如果赣剧保持不变，肯定会走到尽头。在这方面，我们可以学习故宫博物院周边产品的创新模式开发围绕赣剧院的产品，以此激发人们对赣剧的好奇心。例如，在赣剧院出售可以扩大赣剧人气的手机装饰品、赣剧服饰等。此外，以原有的赣剧文化为母体，结合现代元素，可以创造符合现代流行美学的新内容。

首先，应根据用户需求制定精确的营销信息。赣剧艺术利用网络直播平台作为传播媒体，为用户需求制定准确的营销策略，需要充分了解和反映用户需求。在了解用户习惯和偏好的前提下，通过大量的数据反馈和信息比较建立满足个性需求的营销计划，就是精准营销。通过收集和分类信息，系统准确了解不同用户群的需求，不仅可以体现用户优先，还可以有效降低营销成本，提高用户满意度和品牌知名度。其次，应建立用户信息反馈系统。用户信息反馈系统是指对实时网络广播过程中的用户体验、用户意见和建议的综合收集整理与分析。影响赣剧艺术利用网络直播平台传播的最重要因素是用户观看体验。因此促进赣剧艺术的保护和创新，增强全社会对赣剧艺术的理解，增加对赣剧艺术的关注程度，为下一步赣剧的艺术传播与创新提供重要参考的一条有效途径，就是通过反馈系统的大数据分析，了解用户的观看习惯，以及用户体验网络直播平台中赣剧艺术传播的模式、效率和过程。

利用新媒体增强赣剧文化的互动，使其趣味化。如今，一个重要的新媒体就是具有交

互模式特征的实时网络广播，它能在信息发布者和用户之间建立良好的交互关系：用户为实现个人参与信息传播的过程，希望与信息发布者加强沟通；信息发布者为提高信息的广泛参与性和关注度，希望与用户保持良好的互动交流。实时网络广播的互动营销带有点病毒传播的性质，是靠用户在互动营销中的广泛参与引发的。网络直播平台在互动营销中的优势可以运用在赣剧戏曲艺术传播过程中。赣剧互动艺术传播模式利用直播平台设计和规划的基本原则有以下几点：首先，互动模式要有趣。在线直播平台实质上是一个突出传播内容的趣味性和娱乐性的流行娱乐交流平台，为吸引更多观众的注意力和参与度，可以试着把赣剧戏曲艺术适当地流行娱乐化传播。其次，互动内容要易于理解。为实现其传播方式和内容的普及，作为中国地方戏曲的经典代表之一赣剧艺术的传播应创造简单、流行的传播方式和内容，适当迎合公众的需求，降低公众参与的门槛。再次，传播内容和方式能够满足大众的艺术审美需求。网络直播平台的用户有其自身的特点，赣剧艺术要借助直播平台进行传播，为吸引更多用户的关注、支持和参与，需要掌握和洞察用户的心理需求和审美喜好，尽可能满足其寻求简单轻松的大众娱乐的审美需求。

　　赣剧的创新对赣剧的发展起着至关重要的作用。赣剧表演者可在传统赣剧的基础上，对赣剧表演的题材、舞台、唱腔和服装等进行有针对性的创新，让赣剧的表演形式更加多样化，更加符合现代戏剧受众的需求与审美，促进赣剧的发展与传播。比如，赣剧《红珠记》对唱腔、文本和灯光设计进行创新，传承并发展赣剧文化。

　　2015年文化部颁布《关于振兴中国地方戏曲艺术的政策》，强调培养戏曲人才的重要性。相关社会组织应重视赣剧人才的培养，改变过去赣剧在省艺校、省赣剧院及各个赣剧团和戏班口传心授的模式，在省内中小学及高等院校开设赣剧艺术与欣赏课程，成立赣剧剧团，并在高校开展赣剧的相关研究，推动赣剧在学校的传播与推广，给学生提供了解赣剧的机会，拓宽赣剧的人才培养渠道。江西师范大学文化与艺术中心构建了弋阳腔研究基地，进行赣剧及弋阳腔的研究与传播，为爱好赣剧的大学生创造了深入了解赣剧的平台；南昌大学定期举办"赣剧文化周"，促进赣剧在大学生中的传承与发展。

　　随着时代发展，传统戏剧逐渐淡出人们的视线。赣剧的传播渠道亟待开拓，以便让更多人感受到赣剧的魅力，弘扬江西民族文化。新闻媒体可抓住社会信息传播方式变革的契机，利用现代新媒体平台的信息传播优势，加大对赣剧的宣传力度，进一步推进赣剧的传播。

　　作为国家非物质文化遗产，赣剧具有悠久的历史，是中国戏剧史上一颗璀璨的明珠，是鄱赣文化的重要组成部分。赣剧人才的断层，传统戏剧受众的逐渐减少，赣剧发展的地域不均衡，这些都影响着赣剧的传播。赣剧的发展与传播离不开赣剧表演的创新、赣剧人才的培养和赣剧传播渠道的拓展。

思考题

1. 戏曲与戏剧有什么区别？
2. 中国戏曲的定义。

参考文献

[1] 卢爱华. 民俗艺术与民间艺术的关系辨析[J]. 南京艺术学院学报（美术与设计版），2008（05）：99-101.

[2] 冯大康，冯默墨. 传统民间剪纸的当代美术价值解读[J]. 中国造纸，2021，40（04）：117.

[3] 程芙蓉. 论民间剪纸艺术对中华美学精神的呈现[J]. 阜阳师范大学学报（社会科学版），2021（02）：148-151.

[4] 蒋华. 民间手工印染艺术的发展及应用[J]. 染整术，2017，39（07）：16-18+29.

[5] 刘肃. 民间印染艺术[J]. 消费导刊，2008（13）：209.

[6] 李嫚. 潍坊风筝艺术研究[D]. 蚌埠：安徽财经大学，2016.

[7] 刘文思. 民间传统竹编包装设计研究[D]. 武汉：湖北工业大学，2020.

[8] 江斓. 手工艺分工视角下的非遗保护方法研究[D]. 杭州：浙江工业大学，2020.

[9] 胡乐梅. 脸谱的艺术特征及其应用[D]. 济南：山东轻工业学院，2011.

[10] 林丽仙. 现代艺术设计中民间美术元素的运用与创新研究——评《民间美术的创新设计》[J]. 人民长江，2020，51（09）：229.

[11] 汤卢. 民族民间音乐文化在课堂教学中的传承[J]. 大舞台，2015，{4}（08）：204-205.

[12] 赵亚楠. 新时代民族舞蹈文化的传承与发展新探[J]. 艺术评鉴，2020，{4}（21）：80-82.

[13] 胡菲. 新时代赣剧文化的传播与发展探析[J]. 大观（论坛），2019，{4}（03）：116-117.

[14] 徐华铛. 中国竹编艺术[M]. 北京：中国林业出版社，2010.

[15] 沈珉. 中国传统竹编[M]. 北京：人民美术出版社，2007.

[16] 陈云华. 中国竹编工艺——平面竹编[M]. 成都：四川教育出版社，2008.

[17] 李国平，等著. 中国民俗文化与民间艺术[M]. 石家庄：河北人民出版社，2016.

[18] 北京未来新世纪教育科学发展中心主编. 民间艺术[M]. 呼和浩特：远方出版社，2007.

[19] 谢天开编著. 民间艺术十二讲[M]. 成都：四川大学出版社，2013.

[20] 颜新元著. 中国当代"新民间"艺术[M]. 南昌：江西美术出版社，2008.

[21] 吕品田. 中国民间美术观念[M]. 长沙：湖南美术出版社，2007.

[22] 宋修见. 中华美育是中国人的生存美学[J]. 民艺，2020（5）：49-60.

[23] 王慎十. 面向新时代的美育工作[J]. 艺术工作，2019（2）：6-9.

[24] 乔晓光. 民间美术与教育[J]. 中国民间工艺（第七、八期合期），1989：135-139.

[25] 苏欢. 民间美术的当代美育价值[J]. 美术，2021（03）：19-21.

[26] 胡菲. 新时代赣剧文化的传播与发展探析[J]. 大观（论坛），2019（03）：116-117.

[27] 李璐. 赣剧表演文化传承的意义探索[J]. 戏剧之家，2019（34）：19.

[28] 刘芳. 浅析赣剧的发展与传播[J]. 作家天地，2020（17）：153-154.

后 记

新中国成立以来，特别是进入新时代，党和国家高度重视中华优秀传统文化的传承创新和美育工作，党的十八大以来，习近平总书记对此多次做出了重要论述和指示。优秀的传统文化是一个国家、一个民族传承和发展的根本，我们要善于把弘扬优秀传统文化和发展现实文化有机统一起来、紧密结合起来，在继承中发展，在发展中继承。弘扬传统文化需要借助美育，美育是党的教育方针的重要组成部分，是立德树人、培根铸魂的重要事业。我们要以传统文化为载体，探究传统文化中的美育基因，实现改进美育教学、提高学生审美和人文素养的目标，使当代大学生肩负起传承我国优秀传统文化和实现中华民族伟大复兴的重任。循着上述要求和思路，近年来，我们教学团队围绕相关课程建设及教学改革进行了一些研究和实践探索，取得了一些成果。

在编创人员的共同努力下，这部约30万字的书稿终于可以付梓了。本书系中华人民共和国教育部课程思政教学名师、博士生导师邱璟、彭迪云教授等所承担的国家级课程思政示范项目"中国民间艺术的奇妙之旅"研究所取得的阶段性成果，是教学团队关于人才培养、教学改革及课程建设延展研究及集体智慧的结晶。

本书是教育部课程思政示范课程"中国民间艺术的奇妙之旅"暨江西省在线精品开放课程、江西省课程思政示范课程和江西省高校育人共享计划课程的配套教材。该书既可作为各级各类高校艺术类专业的教材或选读书目，也可以供广大艺术工作者和业余爱好者阅读参考。

本书的策划和出版，得到了南昌大学、江西财经大学等高校的大力支持。在编写过程中，参考了相关文献资料，主要参考文献已在书末标注列明。谨向各位文献作者和有关单位表示衷心的感谢！

由于编写时间紧迫，作者水平有限，书中可能还存在一些错漏和不当之处，敬请各位读者朋友、专家学者和使用单位提出宝贵意见和建议，以便再版时修订完善。

编　者
2023 年 7 月